KB019276

어느 쓸쓸한 그림 이야기

어느 쓸쓸한 그림 이야기

1판 1쇄 발행 2023년 7월 26일

지은이 안민영

펴낸이 임중혁 | **펴낸곳** 빨간소금 | **등록** 2016년 11월 21일(제2016-000036호)

주소 (01021) 서울시 강북구 삼각산로 47, 나동 402호 | **전화** 02-916-4038

팩스 0505-320-4038 | **전자우편** redsaltbooks@gmail.com

ISBN 979-11-91383-34-8(03600)

• 책값은 뒤표지에 있습니다.

어느 쓸쓸한 그림 이야기

경 계 의 화 가 들 을 찾 아 서

빨간소금

안민영 지음

"마음이 한없이 쪼그라들었다. 학생들에게 역사를 15년 이상 가르쳐 온 나의 경력이 아무런 자산이 되지 않는다는 걸 확인한 날이었다."

2018년 나이 마흔이 넘어 직장에 연수휴직을 내고 대학원에 들어갔다. 대학원 첫 수업을 듣고 온 날, 나는 이렇게 일기를 썼다.

이 일기를 쓰기 일 년 전쯤 일이다. 필라테스 학원을 등록하고 일주일쯤 되었는데 그날따라 힘에 부쳐 집에서 쉬고 싶었다. 하지만 운동을 시작한 지 고작 일주일 지났을 뿐이었다. 내 의지력은 이것밖에 안 되나 싶어 운동복 지퍼를 단단히 채워 올리고 필라테스 학원으로 향했다. 그리고 그곳에서 그대로 쓰러졌다. 맞은편 거울로 쓰러지는 내 모습을 봤다.

구급차가 왔고 응급실로 실려 갔다. 응급실 침대 주변의 커튼 무늬가 어지럽게 흩어졌다. 뱅글뱅글 도는 롤러코스터에서 내리지 못하는 공포가 계속되었다. 평형 기능을 한

다는 귓속의 작은 돌은 일주일 만에 제자리를 찾았다. 그날 내가 운동을 쉬고 싶었던 건 박약한 의지 탓이 아니라, 쉬어야 하는 상태임을 몸이 감정으로 신호를 보냈기 때문이었다. 그러나 그렇게 몸이 보내는 신호를 무시하고 지내다가 그해 간단한 수술을 하나 했다. 나 자신과의 싸움 따위는 해서 안 되는 나이인가 하는 생각이 들었다.

'다음을 기약하자'라는 말이 늘 유효하지 않을 수도 있겠다는 생각이 들었다. 아이를 더 키우고 나서 해야겠다고 적어 놓은 버킷리스트를 한참 들여다봤다. 잠깐 멈춰야겠다는 결론의 마침표를 찍게 된 계기는 '울컥'이었다. 교무실 옆자리의 교무부장이 자기 업무를 내게 떠넘겨서 크게 실랑이한 뒤 씩씩거리고 앉아서 휴직이라는 카드를 생각했다. 가장 길게 휴직하는 방법은 주간에만 수업을 들을 수 있는 일반대학원에 진학하는 것이었다. 보통, 교사들이 가는 교육대학원은 저녁에 수업이 있으니 마땅한 휴직 핑계가 되지 못했다. 한 대학원의 미술사학과 입학 공지를 찾아

봤고 보름 뒤에 입학 원서를 넣었다.

대학원 면접을 위해 평일 조퇴를 상신했을 때 교감 선생님은 내게 승진 생각이 있는 것인지, 다른 길을 가고 싶은 것인지를 물었다. 둘 다 아니었다. 그때는 모든 게 지루하고 벅찼다. 쉼표가 필요했다. 쉬고 싶은 마음이 제일 컸다. 그러나 나는 대학원 면접 자리에서 왜 대학원에 진학하려고 하느냐는 교수들의 질문에 "하고 싶은 공부를 하고 싶어서 왔다"라고 답했다. 면접이 끝날 무렵 한 교수님은 "원하는 공부 맘껏 해 보세요"라는 인사를 건넸다. 학문의 포부를 가지고 진학한 것은 아니었지만, 그 공간으로의 입장을 환영하는 환대의 말에 살짝 가슴이 벅찼다. 이제 선생이 아니라 학생의 삶을 시작할 수 있겠구나! 경제적 어려움이 있겠지만 하루 일정을 온전히 내가 주도적으로 운영할 수 있다는 것에 대한 비용으로 생각하기로 했다. 돌아오는 길에 은행에 들러 대출을 받았다.

몇 해 전 조선시대를 가르치며 학생들에게 김홍도의 〈씨름〉을 보고 감상평을 쓰게 했다. 학생들은 씨름판 주인공들의 힘겨루는 표정과 동작, 이를 구경하며 응원하는 관람객의 흥겨움 등을 적어냈다. 그런데 한 학생은 목에 엿판을 메고 씨름판을 등진 채 엿을 파는 아이에 관해 이야기하고 있었다. 씨름판이 다수에게 유희의 공간일 때 또 다른 누군가에게는 노동의 현장일 수 있음을 이야기한 글이었다. 씨름판의 보조 인물일 수밖에 없어서 존재하지만 보이지 않는 이에게 시선을 둔 학생의 관점과 마음이 좋았다. 나 역시 그런 쪽에 마음을 더 빼앗기는 편이다.

　대학원에서는 한국 근현대 시기 미술사를 공부했다. 일제강점기를 대표하는 많은 미술가의 이야기는 해방이나 한국전쟁 이전으로 끝이 나고 있었다. 많은 이들이 그만의 사정에 따라 북으로 갔기 때문이다. 남쪽에 남은 가족들은 '빨갱이 가족'이라는 굴레로 인해 늘 주저하는 삶을 살 수밖에 없음을 보게 되었다.

한반도에서 살지 않았으나 우리 역사의 한편에 있는 이들도 있었다. 100여 년 전에 한반도가 아닌 연해주에서 태어난 고려인, 일제강점기에 일본으로 건너가 살다 해방을 맞이한 재일조선인이었다. 지금 우리는 그들을 우리의 영역 범주에 넣을 수 있을까를 고민하지만, 그들이 남긴 화폭에는 당사자가 몸으로 겪어낸 한국사의 생채기가 고스란히 남아 있었다.

이동기의 《현대사 몽타주》에는 "프리모 레비와 스베틀라나 알렉시예비치의 증언 문학과 기록문학 또는 제주 4·3사건 진상 보고서와 진실화해위원회의 보고서를 읽으면 우리는 역사는 무엇인가라는 질문을 새로 던져야 한다"[1]라는 문장이 있다. 나에게 미술사 공부는 역사 사건과 같은 보통명사를 그 안에 내던져진 인물의 고유명사로 다시 보게 하는 전환점이었다. 내 역사 수업을 돌아봤다. 분단, 한국전쟁, 월북자, 고려인, 재일조선인. 나는 이러한 사건의 배경과 개념만을 나열하며 피상적으로 가르쳐 오지 않았을까. 저마다의

사정을 가진 존재들을 납작하게 만들지는 않았을까.

한국 근현대미술가들의 흔적을 따라 자료를 수집했다. 미국 국립문서기록관리청과 의회도서관, 중국 국가도서관, 통일부 북한자료센터와 국사편찬위원회 사료관을 방문했다. 중국, 러시아, 일본, 동유럽 국가의 아카이브 사이트도 뒤적였다. 지금으로부터 70여 년 전에 쓰인 자료를 읽을 때면 소설가 김연수의 《네가 누구든 얼마나 외롭든》에서 읽은 말이 떠오르곤 했다. "이 세상에 무의미한 것은 하나도 없다. 이 세상은 온통 읽혀지기를, 들려지기를, 보여지기를 기다리는 것들 천지였다."[2] 여러 나라에 흩어져 있는 한국 근현대미술가들의 자료는 "읽혀지기를, 들려지기를, 보여지기를" 기다리며 잠들어 있었다. 생채기 가득한 흔적이지만 그저 역사의 소용돌이에 휩쓸리지만은 않았다. 고뇌하고 저항한 흔적은 미술가들의 일기, 기고, 미술 작품으로 남았다. 이 자료들은 개인의 기록이며 역사의 기록이다.

헨젤과 그레텔이 바닥에 뿌려 놓은 빵조각을 쫓아가듯

이 여기저기 부스러기처럼 흩어져 있는 미술가들의 흔적을 뒤밟는 경험은 가슴 설레는 일이었다. 그러나 아무도 밟지 않은 길이 많지는 않았다. 그 길을 좇다가 이미 이들을 1980년대부터 발굴 조사한 미술사 연구자들이 있음을 알았다. 이 책을 쓰는 일은 이구열, 김복기, 윤범모, 최열 선생님이 밟아 놓은 발자국에 내 발 한번 대어 보는 경험이기도 했다.

이 책은 전국역사교사모임 회보 〈역사교육〉에 2020~2021년 연재한 글을 대폭 수정 보완한 것이다. 〈역사교육〉에 연재를 제안한 당시 편집부장 문순창 선생님, 원고가 현장 교사에게 어떤 의미가 있을까를 주저하고 고민할 때마다 원고보다 더 뛰어난 비평으로 힘을 준 현 편집부장 이재호 선생님, 미술사 대학원생 시절의 그 쓸쓸한 새벽을 함께 나눈 학우 김미정, 홍성후, 이안나 선생님에게 감사드린다. 얕으나마 내가 알고 있는 미술사 지식의 많은 부분은 세 분

선생님에게 빚진 것이다.

또한 북한 미술, 중국 미술, 소련 미술 수업 등을 통해 내가 알지 못했던 또 다른 세계가 있음을 알게 해 준 명지대 미술사학과 이주현 교수님에게 특별히 감사드린다. 학위가 필요해서 대학원에 진학한 게 아니었으므로 논문을 쓸 생각이 없었다. 그러나 교수님과 공부하면서 논문을 쓴다는 것은 남들과 다른 나만의 세계를 하나 만들어 내는 일이며, 앞선 연구자가 걸어간 길에 곁가지 하나 만들어 내거나 혹은 큰 줄기 하나 더 내는 일이라는 걸 알게 되었다. 논문 주제 상담할 때 교수님께서는 기회가 된다면 모스크바에 가서 소련 잡지를 조사해 보라고 조언했다. 공부를 할 만한 사람으로 봐주었다는 생각에 돌아서 나오면서 얼마나 가슴이 뛰었는지 몰랐다는 이야기를 이 자리에서 수줍게 고백해 본다.

책이 나오는 과정에서 보이지 않는 손길의 도움을 받았다. 노마만리의 한상언, 임군홍 화백의 유족 임덕진, 변월룡 발굴연구자 문영대, 광주광역시립미술관 명예관장 하정

웅, 도미야마 다에코의 유족 이와바시 모모코 선생님께서
도판 사용 허락과 함께 응원의 말씀을 해 주셨다. 일본에
계신 하정웅 명예관장님과 연락하는 데 도움을 주신 〈무등
일보〉 김혜진 기자님, 도미야마 다에코의 유족을 연결해주
신 민주화운동기념사업회 이다혜 님의 마음도 잊을 수 없
다. 지면으로나마 감사한 말씀을 전한다.

마흔 살이 넘은 나이 많은 대학원생인 내가 이십 대 청년
들과 공부하기 위해서는 더 큰 노력이 필요했다. 과제를 붙
잡고 있는 늦은 새벽 내게 위로를 준 것은 미술가 정관철이
동갑내기 변월룡에게 쓴 1955년 편지글이었다.

"나의 나이는 마흔 살, 나이는 자꾸 먹고 그림은 안 되
고! 속이 타서 죽겠습니다! 지금 밤 한 시입니다. 우리 나
이도 마흔 살이 쉰 살, 예순 살, 늙어 죽을 날도 멀지 않아
요! 이젠 그저 죽으라고 그럴 수밖에 없습니다."[3]

북한 미술계 최고 권력 자리에 있는 이의 넋두리가 담긴

편지 구절을 읽을 때는 우아한 백조의 호수 아래 발짓을 엿본 것 같은 감정이 들었다. '그 시절에 저이도 그랬구나' 하는 동병상련의 마음. 내 외로운 그 새벽 공부 시간에 나와 함께했던 그 시절의 미술가들. "역사는 우리를 망쳐놨지만 그래도 상관없다"[4]라고 중얼거리고 있을 것 같은 이들. 의도적으로 잊혔거나, 존재했으나 보이지 않았던 미술가들을 이 책을 통해 소환해 보고 싶다.

　주저하는 마음, 헤아리는 마음, 들여다보는 마음, 외면하지 못하는 마음을 소중히 여기는 나의 벗들과 이 책을 매개로 내가 사랑하는 미술가들의 이야기를 함께 나눌 수 있게 되어 설렌다. 아직은 만난 적 없지만, 이 책을 통해 연결될 독자들과도 한국 근현대 역사와 미술의 숨은 조각을 함께 나누고 싶다.

2023년 6월

안민영

차례

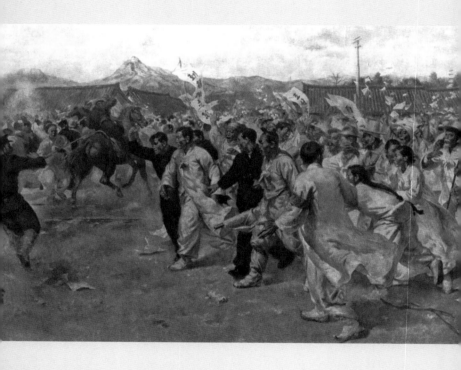

이쾌대
〈3·1봉기〉(1959년)

그는
왜 그림을
고쳤을까

이쾌대

　　　　　　시선을 그림의 오른쪽에서 출발해 점차
왼쪽으로 옮겨가 보자. 화면 가득한 군중이 화폭의 왼쪽으
로 전진하다 마침내 사라져 버릴 것 같다. 바람에 펄럭이는
도포 자락이나 앞으로 기운 상체는 군중의 움직이는 속도
를 짐작하게 한다. 사람들 머리 위로 "조선 독립 만세"와
"自主"(자주)라고 쓴 깃발이 솟아 있고 공중에는 전단 뭉치
가 흩뿌려지고 있다. 맞은편 검은 옷을 입은 경찰들은 군중
의 기세에 놀라 뒷걸음질 치다 그대로 주저앉을 태세다. 역

　　　　　　　　　　　　　　　　　　　　이쾌대

사 속 한 장면을 그대로 박제해 놓은 듯한 이 그림에서 소란스러운 함성을 떠올리기란 어렵지 않다.

이 그림의 역사적 배경은 무엇일까? 많은 이가 모여서 함께 구호를 외치던 역사적 사건, 바로 1919년 3·1운동이다. 이 그림은 3·1운동을 소재로 1959년에 제작된 〈3·1봉기〉이다. 3·1운동은 학생과 지식인뿐 아니라, 다양한 계층이 참여한 항거였다. 화가는 청년, 노인, 여성, 아이 등 남녀노소를 마치 눈앞에서 목격한 듯이 생생하게 담아냈다. 일본 경찰을 노려보며 주먹 쥔 손을 치켜든 청년, 무리의 뒤편에서 걸어 나오는 흰색 수염의 노인, 황급히 무리 안으로 뛰어들어가는 댕기 머리 소년, 뒤따라오는 무리를 몸을 돌려 쳐다보는 여성 등을 생동감 있게 묘사했다.

그렇다면 군중이 만세를 외치는 이곳은 어디일까? 그림에서는 장소를 특정할 수 있는 일제강점기 건물이나 간판 등을 찾아볼 수 없다. 그림 원경에 표현된 능선이나 기와집의 모양만으로 장소를 추정하기도 쉽지 않다. 그런데 가만히 원경을 훑어보면 눈에 띄는 조형물을 하나 발견할 수 있다. 화가는 마치 숨은그림찾기처럼 그림 속에 작은 조형물 하나를 그려 넣어 이 그림의 공간적 배경을 드러낸다. 어쩌

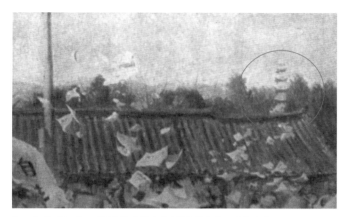

〈3·1봉기〉에는 종로 탑골공원의 원각사지십층석탑이 그려져 있다.

면 의도적으로.

숨은 그림은 오른쪽 기와지붕 위로 삐죽 솟아 있는 흰색의 조형물, 바로 탑이다. 기와지붕 위로 4개 층 정도가 더 보이니 꽤 높다. 당시 경성의 종로 탑골공원에 있던 원각사지십층석탑이다. 그렇다면 그림 왼쪽에 솟아 있는 산은 경복궁 뒤편의 북악산이 틀림없다. 이 그림을 그린 화가는 1919년 3월 1일 수많은 사람이 탑골공원을 시작으로 종로를 행진하며 "조선 독립 만세"를 외치는 장면을 표현하고 있다.

이쾌대

1959년에 그려진 이 〈3·1봉기〉를 직간접으로 한 번이라도 본 사람은 많지 않을 것이다. 박물관이나 미술관 전시에서는 물론이고 삼일절 기념행사나 책 같은 인쇄물에서 도판 형태로도 보지 못했을 것이다. 주제 의식이 명확할 뿐 아니라 다양한 계층의 인물 군상을 완성도 높게 표현한 이 작품은 왜 알려지지 않았을까, 왜 낯설게 다가올까? 그 까닭은 남한에서 북한으로 간 화가가 1959년 평양에서 그렸기 때문이다.

작품 일부가 달라져 버렸다

나는 이 도판을 2018년 중국의 중고 책 온라인 사이트에서 처음 만났다. 북한 미술 관련한 논문을 쓰기 위해 자료를 수집하다 1960년 소련에서 발행한 카탈로그 〈북한 미술 전시회〉를 발견했고 거기서 이 도판을 보았다.[5]

북한 미술 연구는 다른 학문과 구별되는 독특한 지점이 있다. 미국사 연구자는 미국에 갈 것이고 영국사 연구자는 영국에 갈 것이다. 하지만 북한사 연구자는 북한에 가서 자료를 발굴할 수 없으니 멀리멀리 돌아가야 한다. 그 시절에 북한이 교류했던 다른 나라의 아카이브를 찾아서, 그것들

에 남겨 놓은 기록 자료를 통해서 당시 북한의 모습을 유추해야 한다. 옛 소련, 동유럽 국가들, 중국 등의 아카이브나 중고 책 온라인 사이트를 조사하다 보면 간혹 도판 한 장을 구할 때가 있다. '절터 발굴하다가 명문이 새겨진 불상을 발견하는 기분이 이렇겠지' 싶은 순간이 드물게 오곤 한다.

중국 중고 책 온라인 사이트 역시 소련 해체 이전 공산권 국가들의 자료를 살펴볼 수 있는 아카이브 성격이 있다. 1959년 소련 모스크바에서 북한 미술 작품이 전시되어 공산권 국가에 소개되었고, 이때 〈3·1봉기〉가 출품되었다는 사실을 이 카탈로그를 통해 알 수 있었다. 그리고 얼마 뒤, 1958년 북한 평양에서 발행한 《조선민주주의인민공화국 1948~1958》을 추가로 발굴했다. 북한이 자신들의 역사를 정리한 책으로 사진과 그림을 중심으로 일제강점기부터 천리마운동 시기까지 서술되어 있었다. 이 책의 일제강점기를 설명하는 부분의 첫 장면에 〈3·1봉기〉가 실려 있었다.[6] 십여 년의 무단통치 뒤 다양한 계층의 전 민족이 일제 침탈에 저항하며 외친 그 장면이 재현되어 있었다. 고개를 빳빳이 든 모습, 주먹을 꽉 쥔 모습에서 결연한 의지가 느껴졌다.

소련과 북한에서 발행된 자료에는 〈3·1봉기〉가 각각 컬

러와 흑백으로 실려 있었다. 1950년대 후반 소련의 인쇄술 수준이 북한보다 낮다고 생각하며 비교해 봤다. 그런데 두 책자에 실린 〈3·1봉기〉가 조금 달랐다. 마치 '틀린 그림 찾기'처럼 살짝 다른 부분이 있었다.

흑백본은 1958년 북한 발행, 컬러본은 1960년 소련 발행 책 속에 실린 도판이다. 어디가 다를까? 그림의 가운데를 잘 살펴보면 3·1운동 당시 사람들이 들고 있는 태극기 도상(흑백본 동그라미 부분)이 "自主"(자주)라는 글자가 적힌 깃발(컬러본 동그라미 부분)로 바뀌었음을 확인할 수 있다. "自主" 아래의 나머지 글자는 남자의 갓에 가려 온전히 드러나지 않지만 '獨'(독) 자와 비슷해 보인다. 화가가 自主獨立(자주독립)을 쓰려고 했음을 짐작할 수 있다.

처음에는 화가가 작품을 다시 그렸나 싶었다. 그런데 두 작품을 비교해 보니 태극기 빼고 달라진 것이 없었다. 그림의 모든 요소가 정확히 일치했다. 그렇다면 원작을 똑같이 모사한 것이 아니라 원작의 일부를 고쳤다는 뜻이었다. 결정적으로, 사라진 태극기 도상이 재제작되지 않고 수정되었음을 확인할 수 있는 증거가 있었다. 살짝 기울어져 흔들리는 태극기 깃발과 "自主"라고 쓴 깃발의 굴곡이 정확히

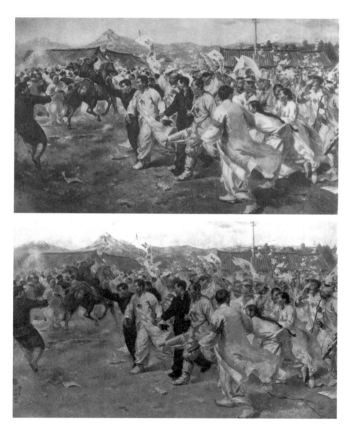

이쾌대의 〈3·1봉기〉는 1957년 작(위)과 1959년 작(아래)의 변화를 비교해 볼 수 있다. 어느 부분이 달라졌을까?

맞아떨어졌다. 태극기 부분만 지우고 유화 물감을 덧입혀 깃발로 표현한 것이었다. 아마도 이 작품을 엑스레이로 찍어 보면 태극기의 태극과 괘의 흔적을 확인할 수 있을 것이다.

화가는 왜 그림을 고쳤을까? 그림이 수정된 까닭에 대해서는 당시 북한 미술 관련 문헌 어디에서도 찾을 수 없었다. 다만 그림에서 태극기가 사라진 시점은 짐작해 볼 수 있었다. 북한은 1957~1958년 동유럽 국가를 순회하며 〈조선미술전람회〉라는 대규모 전시를 개최했다. 폴란드, 루마니아, 불가리아, 체코슬로바키아 현지 반응을 소개하는 북한 미술 잡지의 기사에서 〈3·1봉기〉 사진을 찾을 수 있다.[7] 잡지에는 〈3·1봉기〉를 통해 "조선 민족의 뜨거운 민족의식과 식민지 역사에 대해 알게 되었다"라는 동유럽 관람객의 감상평이 소개되어 있었다.

여기서 잠깐 불가리아 신문에 소개된 〈조선미술전람회〉 관련 기사의 사진을 살펴보자. 이 기사는 북한에서 1958년에 발행된 잡지 《조선미술》에 실려 있다.[8] 낮은 화질의 사진에서도 동그란 태극 문양을 뚜렷이 확인할 수 있다. 이처럼 1958년 불가리아에서 전시할 때만 해도 〈3·1봉기〉에

태극기가 그대로 남아 있었다.

　그런데 일 년 뒤인 1959년 소련에서 열린 전시 작품에 태극기는 사라지고 "自主獨立"이 적힌 깃발이 자리를 차지하고 있다. 그렇다면 분명 1958년의 동유럽 전시를 마친 뒤에 작품 속의 태극기가 논란이 되었고 북한미술가동맹위원회[9]나 정권 차원에서 수정을 요구했을 가능성이 커 보인다. 아무리 일제강점기의 역사적 사건을 고증했다 하더라도 북한에서 인공기가 아닌 태극기가 그려진 작품을 용인하기는 어려웠을 것 같다. 북에서 그려진 작품에 태극기를 넣을 수는 없고 1919년에는 인공기가 존재하지 않았으니, 이 두 가지를 대체할 이미지가 필요했을 것이다. 그러자 화가는 〈기미독립선언서〉의 첫 구절인 "우리는 이에 우리 조선이 독립한 나라임과 조선 사람이 자주적인 민족임을 선언한다"에서 자주독립을 따 오지 않았을까 싶다.

해방의 날

　1950년대 후반, 작품 속의 태극기 표현으로 논란을 만들어 냈을 화가는 누구일까? 〈3·1봉기〉를 그린 이 사람은 월북화가 이쾌대이다. 보통 월북화가란 남에서 태어나 활동

하다가 해방 무렵이나 한국전쟁 때 북으로 간 화가를 일컫는다. 이쾌대는 1913년 경상북도 칠곡 출생으로 휘문고등보통학교 재학 시절에 〈조선미술전람회〉에 입선하며 미술계에 등단했다. 일본 제국미술학교 서양화과로 유학 갔다가 돌아와 미술 단체에서 활발하게 활동했다.[10] 그러다 한국전쟁이 끝난 1953년에 북한으로 간다.

〈3·1봉기〉는 그가 북한에 자리 잡은 지 4년째 접어든 해인 1957년에 제작되었다. 이쾌대는 3·1운동을 이미지화하면서 자신이 40년 동안 살아온 남한을 공간적 배경으로 삼았다. 3·1운동을 이미지화했던 북한 화가 대부분이 평양을 공간적 배경으로 삼은 것과 사뭇 달랐다.

이쾌대는 역사적 사건을 화폭에 잘 담아낸 화가였다. 그는 일본으로부터 해방된 날을 〈군상1-해방고지〉로 형상화하기도 했다. '고지(告知)'란 말 그대로 소식을 알린다는 뜻이다. 민족이 해방되었음을 알리러 달려오는 여성들과 이 소식을 듣고 반응하는 다양한 사람들의 모습을 담아냈다.

1945에서 1948년 사이에 제작되었을 것으로 추정되는 〈해방고지〉의 구도는 앞서 살펴본 〈3·1봉기〉를 떠올리게 한다. 〈3·1봉기〉와 마찬가지로 왼쪽에 소수의 인물을, 오

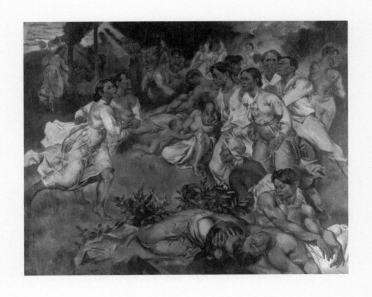

이쾌대
〈군상1 - 해방고지〉

른쪽에 다수의 군중을 배치했다. 그렇지만 왼쪽 인물들은 〈3·1봉기〉의 경찰들과 달리 군중을 향해 전진한다. 치맛자락을 휘날리며 해방 소식을 전하러 달려오는 두 여인, 믿을 수 없다는 표정의 사람들, 그리고 해방의 소식을 미처 듣지 못한 채 삶을 마감한 이들과 그들을 내려다보는 안타까운 표정의 사람들. 해방 그날의 역동성이 여러 인물의 표정과 동작을 통해 재현되고 있다.

그렇다면 실제로 36년의 식민 통치 기간이 끝난 1945년 8월 15일 해방 당일의 분위기는 어떠했을까? 우리에게는 거리로 몰려나온 사람들이 두 손을 들고 만세를 외치는 장면의 사진으로 익숙하게 각인되어 있다. 하지만 이러한 사진 속의 풍경과 사뭇 다른 풍경도 있었다. 증언을 들어보자.

중대 방송이 있다고 하니까, 정오에 이사실에 전부 모였단 말이야. 일본 천황 히로히토가 중대 방송하는데 무조건 항복하겠다는 거 중대 방송하는 거야. 15분간 하는데, 계속 틀어놓더라고. 그리고 이사란 놈이 방송을 꺼 버렸어. 꺼 버리고 하는 얘기가 침묵으로 있었지. 그러니까 전부 나이 많은 놈들은 어리둥절해요. 무조건 항복했다니까. 나도 거기서 젊다고 그 패기를 내도 안 되겠구 해서 가

만 있었는데….[11]

비전향장기수 김석형이 경험한 해방 당일의 풍경으로, 라디오를 통해 일본의 항복 소식을 듣는 순간 모두 침묵을 지켰다는 이야기이다. 갑작스러운 항복 소식을 듣고 쉽사리 만세를 외치거나 환호에 들뜨지 못했던 모양이다. 심지어는 해방 당일에 "독립 만세"를 외치다가 죽임을 당한 사례도 있다.

이튿날 아침에 출근하는데, 삼삼오오 떼 지어가지고 웅성웅성하더라고. 어제 어떤 노인이 일본군대 보초선 앞에 가서 '조선독립만세' 태극기를 가지고 조선 독립 만세를 부르다가 총에 맞아 죽었다. 뭐 이거 무슨 소리냐! 해서 달려갔단 말이야. 근데 태극기를 손에다 들고 앞으로 이렇게 엎어져 있는데 그것도 손도 못 댔어라우. 일본 놈도 겁이 나고.[12]

이처럼 해방의 날에는 고통에서 벗어난 환희와 기쁨의 장면만 존재하지 않았다.

다시 이쾌대의 〈해방고지〉로 돌아가자. 당시 이 작품은

중세 르네상스풍의 작품을 떠올리게 한다거나 인물의 묘사가 서양인에서 벗어나지 못했다는 비판을 받기도 했다.[13] 하지만 화면의 구성이나 인체의 표현 등 완성도 측면에서 당대에 가장 돋보이는 작품이었다. 무엇보다 해방 직후 풍경을 환희에 가득 찬 모습으로만 단편적으로 묘사하지 않았다는 점이 중요하다. 모두가 기다린 해방이건만, 갑작스럽게 그 소식이 전해졌을 때의 혼란스러움과 당혹감 등이 작품 속 사람들의 다양한 표정에 담겨 있다.

전쟁포로 이쾌대

1945년 해방이 찾아왔으나 불행하게도 현대사는 분단과 전쟁으로 이어진다. 전쟁은 많은 이의 일상을 파괴했으며 누구도 이전의 삶으로 돌아갈 수 없게 만들었다. 이쾌대 또한 한국전쟁으로 큰 변화를 맞이한다.

우리가 다 알다시피 한국전쟁은 외세와의 전쟁이 아니라 동족끼리의 내전이었다. 북한은 자신들이 일으킨 전쟁의 명분을 다양한 방식으로 선전하고자 했다. 인민군이 서울을 점령한 1950년 6월 28일부터 국군이 서울을 수복한 9월 28일 이전까지 서울과 지방 곳곳에는 전쟁 포스터뿐 아

니라 김일성과 스탈린 초상화가 나붙었다. 전쟁 포스터는 대개 북한 화가들이 제작했지만, 김일성과 스탈린 초상화는 남한 화가들에게 맡겨졌다.[14] 1950년 6월 이후 북한이 서울을 점령한 3개월 동안 이쾌대를 비롯한 서울에 사는 화가들은 한 곳에 불려 나와 스탈린과 김일성 초상화를 그려야 했다.

그로부터 3개월 뒤 인천상륙작전으로 서울이 국군에 의해 수복되자 인민군이 퇴각하기 시작했다. 이쾌대는 선택해야 했다. 몇 개월 동안 북한 체제에 협조한 사실은 신변의 위협으로 이어질 것이 틀림없었다. 이쾌대는 서울을 빠져나오다가 국군에 체포되어 거제 포로수용소에 갇히고 만다.

영화 〈스윙키즈〉(강형철, 2018년)는 인민군 로기수가 거제 포로수용소에서 탭댄스를 배워 크리스마스 공연 무대에 서는 이야기이다. 이 영화는 당시 거제 포로수용소에서 찍은 전쟁 포로들의 가면무도회 공연 사진을 모티프로 한다. 실화를 배경으로 하는 셈이다. 포로수용소에서 탭댄스 공연이라니, 의아할 법도 하다.

한국전쟁 당시 남과 북은 각각 포로수용소를 설치하고

자신들이 포로를 얼마나 인도적으로 대우하는지 대외적으로 홍보했다. 또한 체제의 우월함을 선전하기 위해 예술가 출신의 포로를 이용했다. 그 덕에 이쾌대는 수용소 안에서 포로들을 대상으로 미술 수업을 진행할 수 있었다. 그는 연필 소묘를 활용한 데생 교재를 직접 만들기도 했다. 이쾌대는 이 교재에 일본 유학 시절 배운 해부학을 반영해 인체 묘사 방법을 그림과 설명으로 정리했다.

표지에 "美術手帖"(미술수첩)이라고 제목을 쓰고 전통 문양, 말, 둥글부채, 조롱박 등으로 디자인했다. 문양들 사이

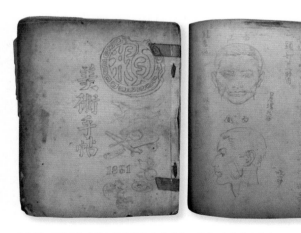

이쾌대는 1951년 거제 포로수용소에서 미술 교본을 직접 제작했다.

로 "1951"이라는 숫자가 도안 일부처럼 조화롭게 들어가 있다. 포로수용소에서 임시로 사용하는 교재치고는 품이 많이 들어간 미술교육서를 만든 것이다. 언젠가 수용소를 나가서 출판할 수 있으리라 생각했던 것은 아닐까?

북한행

1953년 7월 길고 길었던 한국전쟁은 잠시 쉼표를 찍는다. 전쟁은 끝났고 수용소에 갇힌 포로들은 고향으로 돌아갈 수 있게 되었다. 그러나 포로를 어디로 돌려보낼 것인가를 두고 논란이 발생한다.

1950년에 시작된 한국전쟁이 장기화 양상을 보이자 소련은 국제연합에 정전을 제안한다. 1951년 7월 첫 정전회담이 개성에서 열린다. 그러나 정전협정은 그로부터 2년이 지난 1953년 7월에야 체결된다. 협정을 기나긴 난항으로 이끈 쟁점 가운데 하나는 포로 송환 문제였다. 포로를 어떤 방식으로 교환할 것인가를 두고 북한·중국과 미국의 생각이 달랐다. 북한과 중국은 제네바협약을 근거로 본국 송환 원칙을 내세웠다. 1949년 체결된 '포로의 대우에 관한 제네바협약'은 "포로는 적극적인 적대행위가 종료한 후 지체

없이 석방하고 송환"하도록 명시하고 있다.[15] 반면 미국은 인도주의를 내세우며 포로 개인의 의사를 물어 귀환할 나라를 선택하도록 하는 자유 송환을 주장했다. 이처럼 송환과 관련한 오랜 의견 대립 끝에 미국의 주장대로 포로의 의사를 반영한 송환이 진행된다.

이쾌대에게 드디어 기회가 찾아왔다. 이제 사랑하는 가족에게 돌아갈 수 있게 되었다. 포로수용소에서 이쾌대는 사랑하는 아내 유갑봉에게 편지를 띄우고 아내의 초상을 그리곤 했다. 하지만 전쟁이 끝났는데도 그는 이 그림들을 직접 아내에게 전할 수 없었다. 1953년 정전협정이 체결되고 남북 포로를 교환할 당시 이쾌대는 서울에 가족을 두고 북한으로 가는 선택을 한다.

책, 책상, 헌 캔버스, 그림틀도 돈으로 바꾸어

아이들 주리지 않게 해 주시오.

전운이 사라져서 우리 다시 만나면 그때는 또

그때대로 생활 설계를 새로 꾸며봅시다.

내 맘은 지금 우리 집 식구들과 모여 있는 것 같습니다.[16]

이쾌대가 포로수용소에서 가족에게 보낸 편지 중 일부 (1951~1953년 추정)이다. 자신의 그림 재료들을 팔아서 아이들을 굶주리지 않게 해 달라는 그였으며, 전쟁이 끝나고 다시 만나 새로운 생활을 꾸려보자는 그였으며, 가족이 함께 모여 앉을 날을 기다리는 그였다. 그런데 왜 이쾌대는 북한행을 선택했을까?

경상북도 칠곡 출신인 이쾌대가 아내와 아이들을 남겨둔 채 북한을 선택한 이유에 대해서는 몇 가지 추측만 남아 있다. 그중 거제 포로수용소에서 이쾌대에게 그림을 배운 화가 이주영 유족의 증언은 가장 설득력 있게 평가받는다. 포로수용소 안의 좌우 대립이 격심한 가운데 포로 심사를 앞두고 다른 막사 포로들이 이쾌대를 제거하려 한다는 이야기가 나온다. 그러자 이쾌대는 생존을 위해 일단 북으로 피신해야 할 것 같다며 북을 선택했다고 한다. 그의 선택은 '이념'이 아닌 '생존'의 문제였다는 것이다.[17]

다른 한편으로는 그의 친형으로 인한 고민이 있었던 것 같다. 형 이여성은 이쾌대와 마찬가지로 화가였으며, 정치인이었다. 1945년 해방 뒤 조선건국준비위원회[18] 선전부장 등 요직을 맡으며 해방 공간에서 활발한 정치 활동을 하

던 그는 1948년 북한행을 선택한다. 이여성이 월북한 구체적인 시점이나 동기는 알려지지 않았다. 다만 이여성이 소속되어 있던 근로인민당의 입지 축소가 원인 중 하나였을 것으로 추정할 뿐이다. 그는 근로인민당을 창당한 여운형과 정치 활동을 함께했는데, 1947년 7월 여운형이 암살된 뒤 사실상 남한에서 활동하기가 어려워졌다.[19] 이러한 이유로 이여성은 한국전쟁 전에 월북했고, 월북한 친형을 둔 이쾌대 역시 남한에서 안정적이지는 않았을 것이다.

앞서 살펴봤듯이 이쾌대는 한국전쟁 당시 노역에 동원되어 김일성과 스탈린의 초상화를 그렸다. 또한 친형은 월북을 선택했다. 이러한 그의 활동이나 가족사는 '빨갱이'라는 낙인이 붙기에 충분했다. 소위 빨갱이로 낙인찍힌 이들이 전쟁 기간에 어떤 일을 겪었는지는 박완서의 소설《그 많던 싱아는 누가 다 먹었을까》에서 짐작해 볼 수 있다.

며칠 안 있어 세상이 다시 바뀌었다. (중략) 복수의 정열이 그들을 살기충천하게 했다. 게다가 아직도 전쟁 중이었다. 죽이지 않으면 죽게 돼 있는 전쟁을 동족끼리 한다는 것은 끔찍한 일이었다. 적은 피부색이나 언어가 다른 이민족이 아니라 그냥 공산당이었

다. (중략) 적 치하에서 부역한 빨갱이들을 유치장이 메어지게 잡아들이고 즉결처분도 성행했다. 빨갱이 목숨이 사람 목숨과 같을 수 없었다. 저기 빨갱이가 간다는 뒷손가락질 한 번으로 그 자리에서 총을 맞고 즉사한 사례도 있었다.[20]

빨갱이라는 손가락질에 그 자리에서 죽을 수도 있는 공포. 전쟁 포로 이쾌대는 1953년 정전협정 뒤 아내와 아이들을 남겨둔 채 북으로 간다.

지워진 사람들

1953년 포로수용소에서 나오자마자 판문점을 지나 북으로 가야 했던 이쾌대는 북한에서 어떻게 생활했을까? 그의 흔적은 당시 발행된 북한 미술 잡지에서 드문드문 찾아볼 수 있다. 그는 1956년 이순신, 을지문덕, 정약용 등 역사 인물 초상화를 제작하는 대표 화가로 선발되어 조선시대 음악가 박연의 초상을 그렸다.[21] 역사 인물을 추도하는 공식 행사에서 사용할 표준 영정이었다. 이쾌대가 그린 〈박연 초상〉은 1957년 발행된 엽서에서 확인할 수 있다. 콧대를 중심으로 한 음영과 주름의 세밀한 처리는 인물의 입체감

 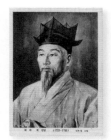 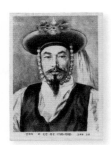

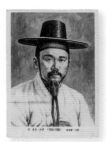 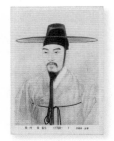 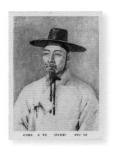

 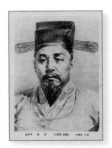

북한이 1956년에 주도한 8인의 역사 인물 표준 영정 제작 사업에서 이쾌대는 〈박연 초상〉을 담당했다(맨 아래 오른쪽). 출처: 한상언, 《평양책방》.

과 사실성을 잘 드러내고 있다. 또한 앞서 살펴본 〈3·1봉기〉는 폴란드, 루마니아, 헝가리 등 동유럽 국가와 소련에서 전시되었을 뿐 아니라 '제6차 세계청년축전'에서 수상하기도 했다.

그러나 포로 송환 과정에서 생존을 위해 가족을 포기하고 북을 선택한 이쾌대의 말년은 그리 순탄하지 않았던 듯하다. 1960년대 이후 북한 미술 잡지에서 더 이상 그의 행적을 찾아보기 힘들기 때문이다. 당시 북한에서 발행된《조선미술》은 미술계 주요 동향을 소개하거나 미술가들의 평론을 실었는데, 이 잡지에 종종 등장하던 이쾌대의 이름이 어느 시점부터 등장하지 않는다.

이쾌대 신변에 어떠한 형태든지 변화가 있었으리라 추정하는 또 하나의 이유가 있다. 북한은 삼국시대부터 현재에 이르기까지 미술가의 생애와 업적을 정리한 인명사전류의《조선력대미술가편람》을 발간한다. 처음 발간 당시에는 미술가 목록에 이쾌대가 빠져 있었다. 정부 주도의 역사 인물 표준 영정 제작에 참여했으며 해외 미술 대회에서 수상했던 그의 행보를 돌아본다면 조금 의아한 일이 아닐 수 없다. 그러다가 1999년《조선력대미술가편람》개정판에 이

쾌대가 등장한다. 실수로 빠뜨렸던 것이 아닐까 생각할 수 있지만, 그게 그렇지 않다. 이 책의 저자 리재현은 책의 서문에서 이쾌대를 추가한 배경에 대해 흥미로운 문장 하나를 남겨둔다.

김정일 동지는 (중략) 1998년 10월 14일에 이 책에 지난 시기 창작 공로가 있는 문석오, 이쾌대 등 미술가들도 놓치지 말고 소개할 귀중한 가르침을 주었다.[22]

북한 정권 차원에서 미술가 명단 목록에 이쾌대를 추가로 수록하라고 지시했다는 뜻이다. 이전까지 북한 지도부에서 이쾌대에 대한 평가가 긍정적이지 않았으리라고 추정해 볼 수 있는 대목이다. 어쩌면 태극기가 그려진 〈3·1봉기〉가 동유럽 국가에 전시되는 과정에서 내부 비판받으며 운신의 폭이 좁아졌을지 모른다. 항간에는 그의 형 이여성이 김일성의 정책을 비판하다가 1950년대 후반부터 학문적 입지가 좁아진 상황이 이쾌대에게 불리하게 작용했을 것으로 추측하기도 한다.[23]

이쾌대가 오랜 기간 북한의 미술계에서 지워진 이름이었

던 것처럼 남한에서도 이쾌대는 지워져 있었다. 이쾌대가 북으로 가기 전 일제강점기의 활동을 기록한 연구물에서 그의 이름은 오랫동안 "이○대"로 표기되었다. 이쾌대처럼 월북한 이들의 이름을 언급하는 것이 금기시되었기 때문이다. 문학, 미술, 음악, 영화 분야의 월북 예술인은 이름조차 제대로 쓸 수 없었다. 월북한 문학가 백석이나 이태준 같은 이들 역시 "백○"이나 "이○준"으로 표기되곤 했다.

한국전쟁이 끝나고 35년이 지난 1988년에 이르러서야 월북예술가의 이름이 온전히 표기될 수 있었다.[24] 1987년 6월 민주항쟁은 월북예술가 복권에도 영향을 주어, 정부는 이듬해 이들에 대한 해금 조치를 발표한다.[25] 비로소 문헌에서 '이○대'를 '이쾌대'로 표기할 수 있게 되었다.

한국 근현대미술사는 분단을 전후로 양상이 달라진다. 한국전쟁 발발 뒤 3개월 동안 서울에서 김일성과 스탈린의 초상화 작업 부역에 동원되었던 화가들은 자의 반 타의 반 북한행을 선택했다. 일제강점기에 태어나 해방과 분단 그리고 전쟁을 겪은 세대, 남과 북이라는 경계가 없던 시절에 태어나 두 개의 조국 가운데 하나를 선택해야 했던 이들, 북으로 올라간 예술가들의 인생은 월북 이전의 연구에 머무르곤 했

다. 그러다 미술 잡지 기자들이나 미술사 연구자들이 남한에 사는 동료 예술인의 증언 속에 나온 월북예술가의 파편들을 수집하고 정리하면서 연구 대상으로 설정되었다.

이쾌대와 리쾌대

〈3·1봉기〉를 다시 한번 살펴보자. 전쟁이 끝나고 북한으로 간 이쾌대는 4년 뒤인 1957년에 〈3·1봉기〉를 제작했다. 다른 화가들이 평양의 대동문을 배경으로 이 사건을 재현한 것과 달리 그는 서울 종로 거리를 배경으로 했고, 그 안에 태극기를 그려 넣었다.

이 작품은 1950년대 후반 폴란드, 체코슬로바키아, 루마니아, 불가리아와 같은 동유럽 국가의 〈조선미술전람회〉에 출품되어 좋은 평가를 받았다. 우리와 마찬가지로 2차 세계대전 동안 식민지를 경험한 동유럽 국가들은 외세에 저항하는 각계각층 사람들의 모습이 담긴 이 그림에서 자기 모습을 발견했다. 만약 해방 뒤 우리의 역사가 분단과 한국전쟁으로 이어지지 않았더라면 이쾌대의 〈3·1봉기〉는 삼일절마다 소개되는 대표 이미지가 되지 않았을까?

남쪽에서는 두음법칙을 사용하나 북쪽에서는 그러지 않

〈3·1봉기〉를 그린 이쾌대.

아 발생하는 흥미로운 현상이 하나 있다. 구글 검색창에 '이쾌대'를 넣으면 그의 월북 이전 작품들이 나온다. 반면 '리쾌대'로 검색하면 북한에 가서 그린 그의 그림이 나온다. 작가는 한 명이었으나 전혀 다른 두 개의 작품 세계가 우리 앞에 펼쳐진다. 남과 북 모두 이쾌대 인생의 반쪽만을 보고 있는 셈이다. 어쩌면 한국 현대사가 이와 같을지도 모르겠다. 남과 북이 가까워지면 우리가 알고 있는 '이쾌대'와 저들이 알고 있는 '리쾌대'의 세계가 하나로 합쳐질 날이 있을 것이다.

이쾌대

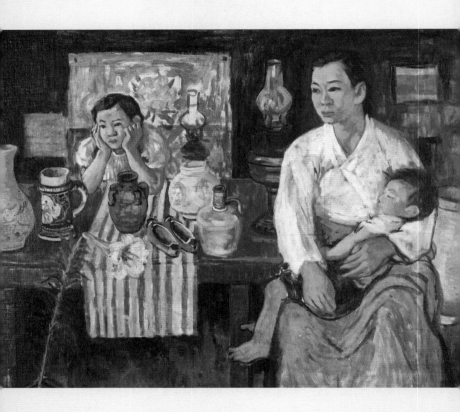

임군홍
〈가족〉

내 안의
아버지는
사라졌어요

임군홍

　　　"이 그림 안에 몇 사람이 있는 것 같아?"

〈가족〉(1950년)을 꺼내 보이며 소장자는 내게 이렇게 물었다.

"세 명 아닌가요? 아버님께서 사모님과 따님, 아드님을 모델 삼아 그리신 것 같은데요."

"아니, 여기에는 다섯 명이 있잖아."

"예? 두 명이 어디에 더 있다는 건가요?"

몇 해 전 나는 임군홍의 〈가족〉을 보러 소장자의 자택을

방문했다.[26] 소장자는 임군홍의 아들 임덕진 선생이었다. 2019년 국립현대미술관 특별전 〈절필시대〉에서 이미 관람한 적이 있었지만, 자택에서 감상하니 작품이 더욱 크게 다가왔다. 더구나 그림 속의 남자아이가 일흔 살이 넘은 어르신이 되어 맞은편에 앉아 있으니 작품의 역사성이 다르게 느껴졌다.

그림을 찬찬히 살펴보았다. 그림에는 많은 소품이 배치되어 있다. 푸른 줄무늬 식탁보가 깔린 식탁 위로 고풍스러운 청화백자, 외국 상표가 새겨진 양주병, 분홍 꽃신이 나란히 놓여 있다. 식탁 앞에는 길게 뻗어 올라온 백합, 오른쪽 인물 뒤에는 커다란 달항아리 백자가 보인다. 1950년 중산층 가정치고 제법 윤택한 풍경이다.

화가의 부인은 흰 저고리와 푸른 치마를 입고 의자에 앉아 있다. 두어 살 되어 보이는 아들은 엄마 품에서 새근새근 잠자고, 분홍 옷을 입은 딸은 두 팔을 괴고 조금은 심드렁한 표정을 짓고 있다. '이 모델 노릇을 언제까지 해야 하나….' 꼼짝없이 모델 노릇을 하며 가만히 앉아 있어야 하니 좀이 쑤실 만도 하겠다. 여전히 내 눈에는 이렇게 세 사람만 보였다. 대체 다른 두 명은 어디에 있단 말인가.

그런데 한 가지 이상한 점이 눈에 띄었다. 마치 그림을 그리다 만 것 같았다. 인물의 얼굴은 명암을 넣어 입체적으로 표현한 데 반해, 뒤쪽 배경은 칠하다 만 것처럼 얼룩덜룩하다. 여자아이의 뒤쪽 노란색 부분은 바탕에 흰색이 그대로 드러나 있기도 하다. 연출일까, 아니면 미완성일까?

내 안의 아버지는 사라졌어요

미술사 대학원에서는 학기 말마다 과제를 발표해야 했다. 자신이 선정한 연구 주제를 한 학기 동안 조사해 발표하는 자리에서 교수와 동료들한테 조언을 듣곤 했다. 그때 가장 듣기 좋은 칭찬 중 하나는 "마치 학술대회 발표를 보는 것 같았다"였다.

학술대회는 그야말로 무림의 고수들이 순서대로 나와 그간 자신이 갈고닦은 내공을 선보이는 자리이다. 발표자는 해당 분야에 공헌할 만한 연구라는 검증을 받은 완성도 높은 논문을 들고나온다. 여러 학회에서 매 학기 학술대회를 할 때마다 대학원 학우들과 함께 참석하곤 했다. 미술사의 새로운 연구 결과를 배우는 것도 좋았고, 논문 속에서나 보던 연구자를 연예인 보듯 훔쳐보는 것도 좋았다. 무엇보다

자신의 연구에 흠뻑 빠졌다가 나온 자들의 빛나는 에너지를 접하는 것이 좋았다.

2019년 봄에는 국립문화재연구소 주관의 '분단의 미술사, 잊혀진 미술가들'이라는 주제의 학술 심포지엄을 참관했다. 일제강점기에 활발하게 활동했으나 분단 이후 북으로 가면서 우리 미술사에서 지워진 미술가들을 조명하는 자리였다. 1980년대 후반부터 본격적으로 이들을 발굴해온 연구자들의 발표를 들었다. 자료 수집 과정부터가 녹록하지 않았다. 이 분야 연구의 토대를 닦은 연구자들의 발표가 끝나고 연세 지긋한 이들이 차례로 무대에 올랐다. 대개의 학술행사는 연구자의 발표로만 구성된다. 무대에 올라온 이분들은 대체 누구인지 궁금한 마음으로 지켜봤다.

사회자는 이들을 북으로 간 화가들의 유족이라고 소개했다. 일흔 살은 훌쩍 넘어 보이는 어르신들이었다. 유족들은 당신이 기억하는 화가 아버지와의 유년 시절 추억을 들려주었다. 남한에 남겨진 가족의 증언은 월북화가 생애사의 미완성 퍼즐을 맞출 수 있는 조각이겠다고 생각하며 경청했다. 그때 유족 한 분이 이야기 중간에 나지막하게 이렇게 말했다.

"나에게 '화가 임군홍'은 있지만, '아버지 임군홍'은 그때부터 없었어요."

나는 이 학술대회에 미술사적 관심으로 참가했다. 그런데 그 말을 듣는 순간 엉뚱하게도, 남겨진 가족의 삶은 그동안 어떠했을까 하는 생각이 스쳤다. 아버지의 월북 뒤 하루아침에 달라진 동네 사람들의 태도를 어린 나이에도 느낄 수 있었다는 회고를 들으며, 어쩌면 '빨갱이 가족'으로 불렸을지도 모를 자녀들은 어떻게 살아왔을까 싶었다.

"내 마음속에 더는 아버지는 없다"라고 무대에서 이야기하는 월북화가 임군홍의 아들 임덕진 선생의 이야기를 더 듣고 싶었다. 선생을 만나봐야겠다고 생각했다. 그리고 얼마 뒤 대학원 동기의 주선으로 인터뷰 날짜를 잡게 되었다.

상업미술과 순수미술을 함께한 화가

처음 책을 출판할 때의 기억이 떠오른다. 출판 경험이나 별다른 이력이 없던 나는 무작정 출판사 이메일로 원고를 보냈다. 몇 군데 출판사로부터 원고에 관심 있다는 답장을 받았고, 곧이어 편집자와 만났다.

한 출판사의 편집자는 내게 무슨 일을 하는지, 책의 내용

은 무엇인지를 물었다. 투고할 때 이미 첨부한 내용들을 고스란히 묻고 있었는데, 그와 대화를 나누며 내 머릿속에는 내내 '저 편집자는 어떤 확신으로 내 원고에 관심이 있으니 만나자고 답장을 쓴 걸까?'라는 질문이 가득했다. 나도 나를 확신할 수 없던 시절이라 출판사의 이러한 반응은 마음을 더 쪼그라들게 했다.

그리고 얼마 뒤 다른 출판사와 미팅을 하게 되었다. 그곳의 대표는 원고를 읽다가 생긴 궁금함이라며 구체적인 내용을 물었다. 한쪽에 놓인 내 원고 출력본에는 덕지덕지 인덱스 간지가 붙어 있었고 여러 군데에 밑줄이 쳐져 있었다. 출판 경험이 없는 신인 저자와 미팅 자리를 위해 어떠한 준비를 했는지 엿볼 수 있었다. 상대가 나에 대해, 내 글에 대해 궁금해한다는 사실을 확인하고 나서 나는 더 많은 이야기를 쏟아냈다. 이 일 뒤 나는 업무로 상대를 만나는 자리에 나갈 때 이전과 조금은 다른 마음가짐과 준비를 한다.

학술 심포지엄 자리에서 관객석에 앉아 바라봤던 임군홍 유족과의 인터뷰 날짜가 다가오고 있었다. 임군홍 관련 논문을 읽으며 인터뷰 질문을 뽑았다. 상대를 알아야 피상적인 질문과 대화로 그치지 않을 것이다. 작가의 활동과 작품

에 대한 사실 확인뿐 아니라 구술하는 유족의 어조와 표정의 의미도 잘 읽어내고 싶었다. 무엇보다 사전 자료 조사 과정 자체가 상대에 대한 내 마음을 예열하는 과정이었다.

미리 조사한 임군홍 관련 내용은 다음과 같았다. 1912년생 임군홍은 경성 주교보통학교에서 도화교사 김종태의 수업을 들으면서 그림을 처음 접한다. 열여섯 살, 치과에 취업하면서 비교적 일찍 사회생활을 시작한다. 1920년대 후반은 미술 공부를 위해 많은 학생이 일본 동경미술학교로 유학 가던 시절이었다. 그러나 경제적 여유가 없던 임군홍은 낮에는 치과에서 일하고 밤에는 일본화가 미끼 히로시(三木弘, みき ひろし)가 운영하는 경성양화연구소 야간반에서 본격적으로 그림을 배운다.[27]

당시 조선총독부는 매년 〈조선미술전람회〉를 개최했는데 신진 화가에게는 미술계로의 등용문과 같았다. 이 전람회에서 임군홍은 1936~1941년에 매년 입선하며 서양화가로서 안정적인 입지를 마련한다. 1936년 입선작인 〈여인좌상〉은 지금도 잘 남아 있다. 두 손을 모으고 의자에 앉아 있는 여인은 쪽진머리에 한복 차림이다. 그러면서 서양식 구두를 신고 알파벳이 적힌 잡지를 들고 있어 신여성의

임군홍
〈여인좌상〉

풍모가 풍긴다. 의자에 앉은 여성을 소재로 삼고 책을 소품으로 활용하는 것은 당시 〈조선미술전람회〉 출품작들의 주된 경향이었다.

〈조선미술전람회〉 출품작은 판매로 이어져 화가가 작품 활동을 이어갈 수 있는 경제적 기반이 되었다. 당시 화가들은 이런 방식으로 작품 활동을 하면서 다양한 직업 또한 갖고 있었다. 오늘날 미술교사에 해당하는 도화교사를 하거나 미술연구소를 차려 후학을 양성했다. 〈동아일보〉나 〈조선일보〉에 취직해 연재소설의 삽화를 그리거나 잡지의 표지를 도안하기도 했다. 임군홍은 광고미술사를 차려 공예도안, 간판도안, 초상화, 무대장식 등을 하며 상업미술가로서 입지를 다지고 있었다.

그로부터 3년이 지난 1939년 3월 임군홍은 아내 홍우순에게 엽서를 띄운다.

이곳은 집 아닌 여관이요. 그리고 돈 있으면 사람 살기 좋은 곳이요. 나도 속히 집에 갈 작정으로 매일 그림을 그리나, 오늘은 바람이 심하야 지금 붓을 들었소이다. 여보 당신하고 나하고 천진에 가면 돈벌이가 좋다하는데 지금 집에서 어떻게 하고 있소. 좌우간 금

임군홍

월 말일에는 집에 가서 자세히 말을 하겠소.[28]

임군홍이 엽서에 적은 주소는 중국 베이징이었다. 그는 새로운 길을 모색하고 있었다. 중국으로 건너가 광고미술사를 차릴 작정이었다. 곧장 동업자이자 친구인 엄도만과 함께 중국 한커우에 미술광고사를 차린다. 두 사람의 가족은 함께 중국에서 새로운 생활을 시작한다. 그리고 1940년대 어느 날 사무실 앞에 의자를 내놓고 가족들이 함께 사진을 찍는다. 사진 왼쪽에 양복을 말끔하게 차려입은 이가 임군홍이다.

해방 뒤 임군홍의 가족은 다시 한국으로 돌아온다. 중국에서의 생활은 궁핍하지 않은 편이었고, 귀국해서도 종로구 명륜동에 좋은 집을 마련해 비교적 풍족하게 살았다. 그러나 이 가족의 평온한 시절은 그리 오래가지 않았다.

그 양반

2020년 여름 임군홍의 아들 임덕진 선생 댁을 찾아갔다. 해방 무렵 임군홍 가족이 살던 종로구 명륜동 집에서 그리 멀지 않은 곳에 살고 있었다. 인사를 나누고 안내하는 대로

1940년대 임군홍(왼쪽)과 친구 엄도만(오른쪽)은 중국에서 미술광고사를 운영한다.

2층 서재로 올라가자 또 다른 공간이 펼쳐졌다. 습작과 유화 작품이 200여 점 넘게 보관되어 있었으며 미술관 특별전 때 본 작품들이 벽에 걸려 있었다. 또 다른 미술관에 온 느낌이었다.

중국 베이징의 대표 유물 가운데 하나인 천단을 그린 작품이 보였다(A). 1940년대에 한커우에서 광고미술사를 운영한 임군홍은 때때로 베이징에 가서 자금성, 이화원, 천단 등 관광 명소를 화폭에 담았다. 그가 천단 앞에 이젤을 놓

임군홍

고 손에는 팔레트를 들고 입에는 담배를 문 채 그림을 그리는 사진이 남아 있다. 작품을 자세히 들여다보니 천단 뒤 하늘을 짧은 선의 흰색, 하늘색, 노란색, 분홍색, 보라색 등으로 다양하게 표현했다. 굵고 짧은 선을 사용한 후기 인상주의 화가 고흐의 〈별이 빛나는 밤〉 속 하늘이 떠올랐다.

2층 서재에서 그림을 살펴보는데 벽에 붙어 있는 사진 한 장이 눈에 들어왔다(B). 사진 속 젊은 부부는 작은 아이를 안고 카메라를 응시하고 있다. 임군홍 부부의 뒤로 평양성 을밀대 현판이 보인다. 을밀대는 평양고무공장 노동자 강주룡의 고공 시위 장소로도 잘 알려져 있다. 1940년대 여름 어느 날 부부는 한껏 차려입고 평양 나들이에 나선 모양이다. 세련된 차림의 젊은 부부를 지켜보는 호기심 어린 뒤편의 시선이 눈에 들어온다. 인생에서 가장 반짝이던 시절의 젊은 부부.

내가 임군홍에게 관심을 둔 계기는 지난 학술 심포지엄에서 아들 임덕진 선생이 한 말 한마디 때문이었다. 거실 곳곳에 걸린 가족 사진을 보다가 선생에게 조심스레 질문을 건넸다.

"지난 학술 심포지엄 자리에서 선생님께서 하신 말씀 기

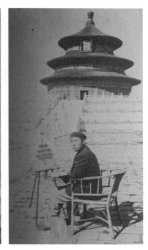

임군홍은 1940년대에 중국 베이징을 방문해 천단을 직접 보며 작품을 제작했다.

(B)

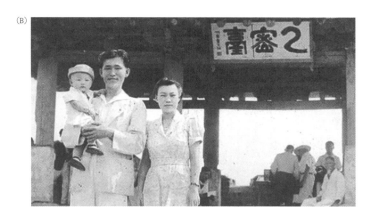

평양 을밀대 나들이에 나선 임군홍 부부.

억나세요? 나에게는 이제 '아버지 임군홍'은 없어요, '화가 임군홍'만 있다고 하셨어요. 저는 그 말이 두고두고 기억에 남았어요. 마음이 아프기도 했고요. 혹시 선생님, 여전히 그런 마음이신가요?"

내 질문에 임덕진 선생은 당신의 기억을 되짚어 일화를 들려주었다. 1950년 6월 한국전쟁이 터지고 몇 달 뒤 임군홍은 북한으로 갔다. 한참 세월이 흐른 뒤 임덕진 선생의 집으로 낯선 사람이 한 명 찾아왔다. 그는 북한에 있는 임군홍의 사진과 작품을 자신이 구했다며 구매할 의사가 있는지 물었다. 흔히 '조선족'이라 부르는 중국 교포는 북한과 한국을 비교적 자유롭게 오가는 편이다 보니 그들 중에 이산가족을 연결해 주는 중개인이 있는 모양이었다.

임덕진 선생은 그를 통해 북에서 아버지가 그렸다는 그림과 사진 몇 장을 받았다. 하지만 오랫동안 품어왔던 아버지에 대한 그리움은 사진을 보는 순간 무너져 내렸다.

"그런데 말이야. 아버지 옆에 젊은 여자랑 아이들이 있더라고. 그 사진을 받아 드니까 갑자기 우리 어머니한테 어마어마하게 미안해지더라고. 이건 뭐야? 우리 어머니는 시어머니와 시숙까지 다 데리고 평생 남편 그리워하면서 기

다렸는데, 그 양반은 거기 가서 인민배우랑 결혼하고 애를 셋씩이나 낳고. 나는 우리 어머니에 대해 안쓰러움과 미안함이 아직도 있어요. 그리고 아버지에 대해서는 그냥 남자로구나 하는 생각으로 툭 던져버렸지."

1950년에 헤어진 아버지의 소식을 평생 기다려 왔던 임덕진 선생은 북에서 온 사진을 건네받았을 때 새로 가정을 꾸린 아버지의 모습을 마주했다. 인터뷰 내내 "아버지"라 부르다가 당시를 회상할 때만큼은 "그 양반"이라는 단어가 튀어나왔다. 긴 시간 시댁 식구들과 자식들을 홀로 뒷바라지한 어머니의 삶을 지켜본 아들의 마음은 복잡할 수밖에 없었을 것이다.

조만간 돌아오겠다

가족이 이렇게 헤어진 까닭은 한국전쟁 때 월북한 임군홍의 선택 때문이었다. 그렇다면 임군홍은 왜 북으로 갔을까?

임군홍이 월북을 결심한 배경은 한 신문 기사를 통해서 짐작해 볼 수 있다. 1948년 3월 10일 임군홍과 그의 동료 엄도만에 관한 기사가 신문에 실린다. 어찌 된 일인지 문화

면이 아니라 정치면에 두 사람의 이름이 등장한다. 기사 제목은 "운수부 월력 사건의 진상"이다. 철도청에서 제작한 달력과 관련한 사건의 실체를 보도한다는 내용이다.

철도운수국 여객계 서기 이덕구는 (중략) 화가 엄도만, 임군홍 등과 공모하여 (중략) 1948년 운수부 선전용 월력을 제작함에 있어 소련식 공산주의 국가를 건설하는 의미의 도면으로 할 것을 결의하고 충분히 고안한 결과, 인물은 최승희로 하고 쓴 갓은 공산주의를 상징하는 적색으로 하고, 갓끈에는 소련 16연방을 의미하는 16개 구슬을 표시하고 최승희가 소지한 부채에는 38선을 상징하는 선을 그렸고…. [29]

해방 뒤 중국에서 돌아와 서울에서 광고미술사를 운영하던 임군홍과 엄도만은 오늘날 철도청에 해당하는 기관의 신년 배부용 달력을 제작한 모양이다. 이때 달력의 모델로 1946년에 남편을 따라 월북한 무용가 최승희를 그려 넣었다. 당시 논란이 되었던 달력 그림이 남아 있지 않아 구체적으로 어떠했는지는 알 수 없다. 다만 신문에 묘사된 것처럼 갓을 쓰고 부채를 든 최승희 사진은 찾아볼 수 있어 아

마 이 사진을 보고 그림을 그린 것이 아닐까 짐작할 뿐이다. 철도운수국에 납품한 달력 그림에 공산주의와 소련을 상징하는 요소들을 의도적으로 포함했다는 혐의를 받고 임군홍은 몇 달 동안 곤욕을 치른다.

1950년 한국전쟁이 발발하고 인민군이 서울을 점령하던 시기에 이쾌대와 마찬가지로 임군홍 역시 김일성과 스탈린의 초상화를 그려야 했다. 그러다 같은 해 9월 연합군의 인천상륙작전으로 전세가 역전되면서 임군홍은 선택의 갈림길에 선다. 철도운수국 달력 사건으로 곤욕을 치른 전력은 그에게 부담이 되었을 것이다. 1950년 9월 26일 임군홍은 잠시 몸을 피하겠다며 급하게 북으로 간다. 전쟁 기간 내내 전세가 엎치락뒤치락했으니, 상황이 달라지면 이내 다시 내려올 수 있으리라 생각한 모양이다. 같은 날 많은 화가가 집에서 입고 있던 옷차림 그대로, 고무신 신고, 가족에게 조만간 돌아오겠다는 인사를 남기고 급하게 일행을 따라나섰다. 그들은 정말 '잠깐'이라고 생각했을 것이다. 우리가 지금 부산에 가고 대전에 가듯이 잠시 다녀오자고 생각했을 것이다.

1953년 7월, 전쟁이 끝난다. 아니 중단된다. 정전협정이

체결된 뒤 이들은 남쪽에 남겨둔 가족을 다시는 만날 수 없다는 사실을 깨닫는다. 그렇게 시간이 한 해 두 해 지나고 이들은 북에서 새로운 가정을 꾸린다.

임군홍은 월북 뒤 개성에 자리 잡는다. 그곳에서 조선미술가동맹 개성시 지부장을 맡으며 미술 지도 활동을 벌인다. 북측 기록에 따르면 개성 지역의 농업협동조합이나 직물공장에 나가 노동자와 농민의 모습을 작품에 담은 듯하다.[30] 당시 북한은 미술가들을 농장과 공장으로 파견 보내 산업화 현장 속의 노동자와 농민의 모습을 형상화할 것을 과제로 제시했다. 북한은 경제 정책 실현을 위해 미술을 선전 도구로 활용하고 있었다.[31] 북으로 간 임군홍 역시 미술가에게 주어진 과업을 수행하며 작품 활동을 한 것으로 보인다.

반면 남쪽에 남겨진 아내의 시간은 그대로 멈춰버리고 만다. 부부 사이에 태어난 자식뿐 아니라 남편 가족들의 생계까지 책임지기 위해 생활 전선에 나서야 했다. 임군홍의 부인 홍우순은 남편의 월북 뒤 종로 광장시장에서 장사를 시작한다.

전쟁으로 이산가족이 되었지만, 이들 가족의 '이산의 이

유'는 비난의 대상이었던 탓에 보통의 이산가족과는 다른 문제가 남아 있었다. 아버지의 월북은 자식들에게 연대책임의 무게로 이어졌다. 홍우순은 아들이 군대에 갈 나이가 되었을 때 큰 결심을 한다. 그녀는 서류상으로 임군홍의 형과 결혼한 것으로 호적을 고친다. 자식들의 아버지를 바꿔주기 위해 남편의 형제와 서류상 부부가 된 것이다. 월북한 아버지로 인한 연좌제의 불이익을 자식들이 당하지 않게 하기 위해서였다. 나는 이 이야기를 떠올릴 때면 김애란의 에세이집 《잊기 좋은 이름》의 한 구절이 생각나곤 한다.

어떤 불은 지금도 내게 원초적인 두려움을 일깨우는데, 이청준의 중편 〈소문의 벽〉에 나오는 전짓불이 그렇다. 한밤중 느닷없이 방문을 열고 들어와 '너는 어느 편이냐'고 묻는 불, 답에 따라 죽을 수도 살 수도 있는데 도무지 저쪽 실체가 보이지 않아 얼어붙은 한 가족이 떠오른다. 그리고 내겐 저 눈부신 추궁 혹은 폭력이 한국현대사의 중요한 장면처럼 느껴지는데, 지금까지 이어져 오는 한국의 많은 갈등 이면에 여전히 저 전짓불이 아른거리기 때문이다.[32]

가족의 한 사람이 저쪽 편이라고 규정되었을 때 남은 이

임군홍

들은 내내 얼어붙어 있었을 거라는 생각이 든다.

한편 전쟁으로 홀로 남은 여성 가운데 월북자 남편을 둔 경우는 사회 안전망 안에서 보호받기 쉽지 않았다. 월북 유가족의 방책 가운데 하나는 사망신고를 통해 월북인의 사망을 공식화하는 것이었다.[33] 세월이 흘러 임덕진 선생은 이제 아버지가 북에서 돌아가셨다고 생각하고 제사를 지내기 시작했다. 그러던 어느 날 북에서 아버지 임군홍의 소식이 들려왔던 것이다. 그렇게 사진으로 마주한 노년의 아버지 옆에 새로운 가족이 함께 있었으니 아들 임덕진 선생이 느낀 서운한 감정을 이해 못 할 바가 아니다.

미완성으로 남은 그림

다시 그림을 살펴보자. 화가 아버지의 모델 노릇을 하는 딸은 두 팔을 괴고 골똘히 생각에 잠겨 있다. 흰 저고리에 푸른 치마를 입은 아내는 곤히 잠든 아들을 품에 안고 있다. 그녀의 배가 조금 불룩한 것으로 보아 이 집에는 머지않아 새로운 식구가 생길 모양이다.

임군홍은 1950년 여름 〈대한민국미술전람회〉에 출품할 작품으로 가족의 모습을 그리고 있었다. 화가가 북으로 올

라간 1950년 9월, 이 그림은 미완성 상태에서 그대로 멈춘다. 인물 뒤쪽 배경에 붓칠이 마무리되지 않아 흰색 바탕이 드문드문 보이는 이유다.

이 그림 앞에 앉아 붓을 잡고 있던 아버지와의 갑작스러운 이별. 아버지의 부재는 하루아침에 달라진 동네 사람들의 태도에서도 감지할 수 있었다. 연좌제로 받는 불이익보다 더 서글픈 것은 가까운 이들의 달라진 시선과 태도였다. 임덕진 선생은 어제까지도 같이 놀던 동네 친구들이 어느 순간 자신과 자기 가족을 피하는 것을 체감한 기억이 있다고 회고했다.

"이게 나야."

그림의 한 곳을 가리키며 선생은 빙긋이 웃었다. 〈가족〉의 엄마 품속에서 새근새근 자는 아이가 바로 당신이라고 했다.

"이 그림 속에 사람이 몇 명 있는 거 같아? 여기 봐봐, 우리 어머니, 나, 우리 누나, 그리고 어머니 뱃속에 내 여동생, 그리고 마지막으로 그걸 그리고 있는 우리 아버지."

"나에게 더 이상 아버지 임군홍은 없다"라고 말하던 이가 사실은 아버지 이야기할 때 가장 눈이 반짝이고 있다는

　　　　　　　　　　　　　　　　임군홍

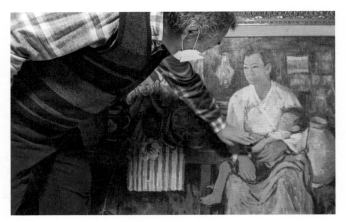

임군홍 아들 임덕진 선생은 70여 년 전에 그려진 〈가족〉에서 자신을 손가락으로 가리켰다.

것을 이 집에 들어설 때부터 눈치채고 있었다.

　임군홍의 〈가족〉, 미처 다 그려지지 못한 그림은 집 거실에 남아 가족과 함께 세월을 보냈다. 한국전쟁이 터지기 직전 임군홍이 〈가족〉을 그리던 날, 아버지는 그림을 그리고 나머지 가족은 모델이 되던 1950년 6월 여름날 한때의 풍경을 떠올려 본다.

　전쟁은 단순한 추상 명사가 아니다. 그것은 사람들의 머리 위로

떨어지는 포탄이며, 구덩이에 파묻히는 시체 더미이며, 파괴되는 보금자리이며, 생사를 모른 채 흩어지는 가족이다.[34]

임군홍

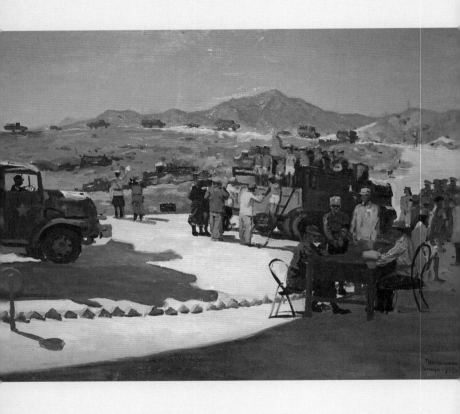

변월룡
〈판문점에서의 북한 포로 송환〉

사람은 가도
우정은 남는 것

변월룡

 2019년 국립현대미술관에서 〈근대미술 100년〉 전시가 열렸다. 근대 이후 우리 미술계를 대표하는 수많은 작품이 전시되었다. 그중 단연 눈에 들어온 작품은 A4 2장 합친 정도의 그리 크지 않은 이 그림이었다. 인공기로 보이는 깃발과 트럭에 탄 벌거벗은 사람들이 눈에 들어왔다. 무엇보다 작품 오른쪽 아래 서명란의 "1953"이라는 제작 연도가 호기심을 불러일으켰다. 한국전쟁과 관련이 있는 것 같았다. 이게 대체 무슨 장면일까? 화가는 사진을

보고 그렸을까, 아니면 실제 현장에서 그렸을까?

그림 오른쪽 아래에 두 개의 러시아어 단어가 쓰여 있다. "ПАНМЫНЧШОН"을 러시아 알파벳 표기법에 맞춰 영어로 바꾸면 PANMYNCHION이다. 우리말로 소리 나는 대로 읽으면 판문점이다. 그 아래 "Сентябрь"는 September, 곧 9월을 뜻한다. 만약 화가가 사진을 보고 그렸다면 서명란에 '1953년 9월 판문점'이라고 남겨두지는 않았을 것이다. 현장에서 그린 게 틀림없다. 그렇다면 1953년 7월 27일 정전협정이 체결되고 한 달여 지난 때에 판문점을 방문한 화가는 누구일까?

"1953" 옆에는 필기체로 흘려 쓴 화가의 이름 "Пен Варлен"이 있다. 러시아식 발음으로 뺀 봐를렌, 우리 이름 변월룡을 러시아어 그대로 발음했다. 화가 변월룡은 왜 러시아어로 기록을 남겼을까? 그는 1953년에 어떻게 판문점에 있을 수 있었으며 그가 목격한 장면은 무엇이었을까?

소련의 미술대학 교수가 된 고려인

변월룡이 한국에 알려진 것은 그리 오래되지 않았다. 그의 존재를 알린 사람은 1990년대 중반 러시아 유학생 출신

의 문영대 선생이다. 문영대 선생은 러시아 리얼리즘 미술 연구를 위해 상트페테르부르크의 게르첸국립사범대학교 미술대학에 재학 중이었다. 1994년 12월 학교에서 걸어 10분 거리에 있는 국립러시아미술관에 들렀다가 본 그림 한 점에서 작가가 조선인이라는 것을 느꼈고, 그걸 추적하는 과정에서 변월룡을 알게 되었다.[35] 아쉽게도 변월룡이 사망한 지 얼마 되지 않은 때였다. 하지만 변월룡 유족의 집 다락에서 문영대 선생은 수많은 그림을 본다. 문영대 선생의 노력으로 변월룡이 남긴 작품은 부인 제르비조바(Дербизова П. Трофимовна)와 자녀들을 통해 2000년대에 이르러 우리에게 소개되었다.

변월룡은 연해주 출신의 고려인 화가이다. 1916년 연해주 유랑촌에서 태어났다. 집안 형편이 넉넉지 않았던 그는 학교에 다니며 일자리를 찾았다. 그림에 재능이 있던 변월룡은 아동 도서에 삽화를 그릴 기회를 얻었고, 그가 그린 삽화는 연해주 일대 한인 학교의 교과서에 실린다. 당시 변월룡은 열여섯 살이었다. 자기가 그린 삽화가 들어있는 교과서로 공부한 셈이다.[36] 소년은 1936년 블라디보스토크에서 중등교육을 마치고 일 년 뒤에 레닌그라드(현 상트페테

르부르크)의 미술학교로 편입한다. 그 뒤 1940년 레닌그라드 레핀 회화·조각·건축학교(이하 레핀예술아카데미) 회화과에 입학한다. 레핀예술아카데미는 1764년에 만들어져 바실리 수리코프(Василий Иванович Суриков), 일리야 레핀(Илья' Ефи' мович Ре' пин), 알렉산드르 이바노프(Алекса' ндр Андре' евич Ива' нов) 등을 배출한 러시아 최고의 고등 미술 교육기관이었다. 변월룡이 대학원에 재학하던 1947년에는 소비에트사회주의공화국연방예술아카데미로 재조직되어 소련의 모든 미술을 관장하는 기구로 자리 잡았다.[37]

대형 그림 앞에 변월룡이 서 있다. 1947년 레핀예술아카데미에서 졸업작품 〈조선의 어부들〉을 심사받는 순간이다. 그는 박사학위를 받은 뒤 1953년 서른일곱 살에 부교수 자리에 오른다.

북한에 파견되다

레핀예술아카데미에서 학생을 가르치던 1953년 4월 변월룡은 소련 당국으로부터 명령서 한 통을 받는다. 북한에 가서 그들의 미술계 활동을 조력하라는 파견 통지서였다.[38] 당시 북한은 소련 체제를 수용하고자 했고 소련은 각 분야

소련의 레핀예술아카데미에서 〈조선의 어부들〉로 졸업작품 심사를 받는 변월룡.

에 엘리트 고려인을 파견하곤 했다. 한국전쟁 종전을 한 달 앞둔 1953년 6월 변월룡은 자신이 태어난 연해주 남단의 한반도 영토에 첫발을 딛는다.

　우리에게 사진으로 익숙한 1953년 7월 정전협정이 이루어진 장소인 판문점을 변월룡은 정전협정이 체결되고 얼마 뒤 방문한다. 그리고 〈판문점에서의 북한 포로 송환〉을 남긴다. 그가 '1953년 9월 판문점'이라는 뜻의 서명을 남길 당시에 포로 송환이 이루어지고 있었다. 남과 북이 전쟁을

끝내기로 이야기될 무렵인 1953년 6월 8일 포로 송환 협
정을 맺어 귀국을 원하는 포로를 휴전 뒤 60일 이내에 송환
하기로 했다. 이에 따라 1953년 8월 5일~9월 6일에 포로
송환이 이루어졌다.[39]

　1953년 9월 판문점에 전쟁 포로를 태운 트럭들이 들어
왔다. 변월룡은 그 현장에 있었다. 아마도 그는 9월 1일과
9월 6일 사이 어느 날 그곳에 도착했을 것이다. 그리고 전
쟁 포로가 상호 교환되는 순간을 화폭에 담기 시작했다. 현
장에서 직접 보고 그린 그림인 만큼 당시 상황을 역사적으
로 보여주는 세부 묘사가 사실적이다.

　트럭에 탄 인민군 포로들은 웃통을 벗고 있다(A). 당시의
실제 영상을 보면 이들은 판문점 부근에 도착하자 옷을 벗
어 던지기 시작한다. 애초에 옷을 안 입고 있었던 게 아니
다. 이들은 남한에서 배급받은 옷을 벗어 던짐으로써 자신
의 사상성을 증명하고자 했다. 변월룡의 그림에는 이러한
모습이 고스란히 담겨 있다. 판문점에는 포로를 실은 트럭
이 줄지어 들어오고 포로들은 인공기를 꺼내 들고 구호를
외친다(B). 그림 속 초가집과 기와집은 정전협정 당시의 판
문리 모습을 보여준다. 오늘날 판문점의 모습과 전혀 다르

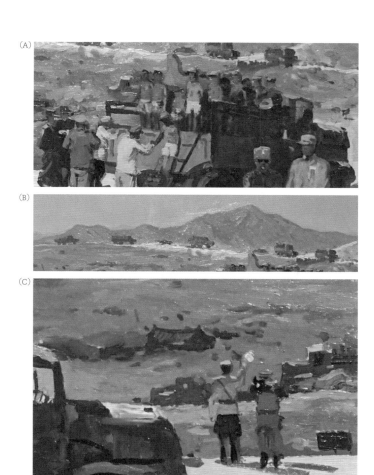

웃통을 벗은 채 트럭에서 내리는 포로들(A), 판문점에 들어오는 트럭(B), 포로 송환
장면을 사진으로 담는 인민군 병사(C).

다. 포로 송환 장면을 사진으로 담는 인민군 병사도 보인다 (C). 이 모든 장면이 마치 정지된 화면처럼 변월룡의 그림 으로 박제되었다.

1953년 변월룡은 한국전쟁이 끝난 평양을 그림으로 남 기기도 했다. 부서진 건물의 잔해들이 전쟁 직후의 도시 상 황을 말해준다. 저 멀리 평양의 대동강과 능라도, 그 앞에 서 있는 평양성의 대동문이 보인다(큐알코드).

그뿐 아니라 변월룡은 북한 사람들을 그림에 담았다. 북 한의 주요 인사들을 직접 만나 그들의 일상을 유화와 스케 치로 남겼다. 월북해 이후의 행적을 알 수 없던 사람들을 변월룡 그림 속에서 찾아볼 수 있다. 변월룡은 1953년 미 술가 김용준, 소설가 이기영과 한설야, 미술사학자 박문원 과 한상진의 초상화를 그렸다.

1954년 7월 변월룡이 빠른 필치로 그린 스케치에는 40 대가 된 무용가 최승희의 모습이 남아 있다. 자주 착용하던 머리띠를 두르고 한복 차림으로 제자들과 함께 책상에 앉 아 있다. 최승희는 1936년 미국에 건너가 일 년 동안 공연 하고, 이후 프랑스에 건너가 "동양의 매혹적인 무용가"로 불리며 칭송받았다. 피카소도 그녀의 공연을 관람하고 극

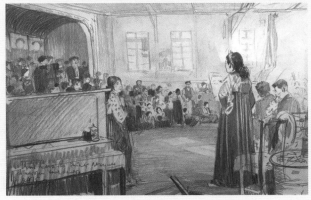

변월룡
〈최승희〉

찬한 바 있다.[40] 현재 최승희의 삶이 우리에게 비교적 덜 알려진 까닭은 그녀가 북으로 간, 이른바 '월북예술인'이기 때문이다.

1953년 평양을 방문한 변월룡은 최승희가 자신의 무용연구소에서 강의하는 장면을 연필 스케치로 담아냈다. 일상의 한 장면을 빠른 필치로 기록해야 하는 작업인데도 당시의 풍경과 느낌이 생생하게 전달된다. 한 손에 지도안을 들고 다른 한 손은 허리춤을 짚고 서 있는 최승희의 뒷모습에서 당당함이 느껴진다.

백남운과 원홍구

변월룡 화실의 다락에서는 작품뿐 아니라 북한 미술가를 포함한 주요 인사들이 보내온 수많은 편지가 쏟아졌다. 1953년 여름, 북에 파견되었던 변월룡은 건강상의 이유로 1년 3개월 만에 다시 소련으로 돌아간다. 북한 미술가들이 보내온 편지의 날짜는 1954년부터 1959년에 걸쳐 있다. 그가 귀국한 뒤에도 오랜 기간 편지로 왕래한 정황을 알 수 있다.

그 편지 뭉치에 한 가지 흥미로운 사연이 보인다. 오늘날

우리로 치면 교육부 장관에 해당하는 당시 북한의 교육상 백남운이 보낸 편지이다. 일제강점기인 1930년대에 식민 사학을 반박하는 《조선사회경제사》가 출판되었다는 사실을 역사 수업 시간에 한 번쯤 들은 기억이 있을 것이다. 이 책을 쓴 이가 바로 백남운이다. 그는 연희전문대학 경제학 교수로 재직하던 중 독립운동으로 서대문형무소에 갇힌 이력이 있다. 독립운동가 수형 카드에서 1938년 당시 서대문 형무소에 수감 중인 그의 얼굴을 확인할 수 있다. 백남운이라는 이름표를 목에 걸고 빡빡 깎은 머리에 다부진 표정으로 정면을 응시한 눈빛이 인상적이다.

백남운이 1956년 5월에 변월룡에게 보낸 편지는 지극히 사적이다.

지금 딸인 병순이 레핀대학 입학 때부터 많은 사랑을 받고 있다는 말을 듣고 있었는데, 저번에는 뜻하지 않은 병순의 과오 때문에 또한 많은 걱정을 끼친 점에 대하여 미안하다는 말씀을 하게 됩니다. 국가적으로는 교양을 더 주면서 유학을 계속 시키는 조치를 취하게 되었습니다. (중략) 또한 실제로 쓴 돈 100루블은 본인에게 갚아주도록 또한 조치를 취했습니다. 그리 아시고 상태를 돌보아 주

시기를 겸하여 부탁합니다.[41]

 "변월룡 동지 앞"으로 시작하는 백남운의 편지는 세로
쓰기로 차분하게 변월룡에게 부탁의 말을 건넨다. "뜻하지
않은 병순의 과오"라는 표현이 눈에 띈다. 편지의 내용으
로 미루어 보아 백남운의 딸 백병순은 변월룡이 교수로 재
직 중인 소련의 레핀예술아카데미에 유학 중이었던 모양이
다. 그런데 대학에서 동료의 돈을 훔치다 발각돼 곤란한 처
지에 빠졌다. 그러자 북한 고위직 장관이었던 백남운은 체

독립운동가 수형 카드 속의 백남운(1938년, 왼쪽)과 미국 국립문서기록관리청에서
발굴한 백남운(1950년 추정, 오른쪽).

면 불고하고 변월룡에게 자식의 문제를 해결해달라고 편지를 띄운 것이다.

나는 2020년 미국 국립문서기록관리청 자료를 조사하던 중 한국전쟁 당시 미군이 평양에서 노획한 자료군에서 1950년에 교육상을 하던 백남운의 사진을 직접 살펴볼 수 있었다. 기름을 발라 가지런하게 넘긴 머리와 말쑥한 양복 차림의 백남운은 서대문형무소 수형 카드 속의 모습과 많이 달라져 있었다. 편지에서는 경제학자, 독립운동가, 교육상이 아니라 '아버지 백남운'의 사적인 모습을 고스란히 엿볼 수 있다. 어쩌면 백남운으로서는 공개되지 않았으면 더 좋았을 편지일지도 모르겠다.

변월룡이 그린 초상화가 오랜 세월 걸려 귀한 인연으로 전해진 일도 있다. 1953년 변월룡이 남긴 초상화 가운데 〈조류학자 원홍구 박사〉가 있다. 조류학자 원홍구 박사는 일제강점기 함흥과 개성 등지에서 교사를 하다가 북한 과학원 생물학연구소 소장을 맡고 있었다.

1964년 어느 날 원홍구 박사는 철새의 발목에서 고리 하나를 발견한다. 거기에는 일본에서 제작된 표식이 남아 있었는데 정작 그 새는 일본에 서식하지 않는 종이었다. 원홍

구 박사는 일본에 문의했고 일본은 한국의 조류학자들에게 연락했다. 그 과정에서 이 철새 다리에 고리를 끼워 보낸 사람의 정체를 확인하게 된다. 그는 바로 한국전쟁 당시 남으로 간 원홍구 박사의 아들 원병오였다.

아들 원병오 교수는 북한의 아버지와 마찬가지로 남한에서 조류학자로 살고 있었다. 마침 그가 일본에서 제작된 고리를 끼워 날린 새가 아버지가 있는 곳까지 닿았던 것이다.[42] 경계 없이 날 수 있는 새가 북한의 아버지와 남한의 아들을 연결해 주었다. 이 이야기는 1992년 북한과 일본의 합작 영화 〈새〉로 제작되었다.[43] 〈새〉는 2019년 평창 남북평화영화제 개막작으로 한국에서도 상영되었다. 또한 분단된 조국에서 각국의 조류학자로 살던 부자 이야기는 엔도 키미오(遠藤公男, えんどう きみお)의 《아리랑의 파랑새(アリランの青い)》로 소개되었다.

〈조류학자 원홍구 박사〉는 변월룡이 북한에서 소련으로 돌아가면서 가져간 터라 1990년대 중반까지 알려지지 않았다. 그러다 2007년 원홍구·원병오 부자의 이야기를 신문에서 접한 문영대 선생은 아들 원병오 교수의 가족에게 메일을 보내고, 그다음 날 바로 원병오 교수의 연락을 받는

변월룡의 〈조류학자 원홍구 박사〉는 분단으로 헤어진 아들과 아버지가 그림으로 만나는 인연을 만든다(사진 제공: 문영대).

다. 원병오 교수는 아버지 초상화와 함께 사진을 찍고 싶다며 카메라를 들고 문영대 선생을 찾아온다. 그리고 그림 속의 아버지와 반세기 만에 함께 사진을 찍는다.[44] 반세기가 흘러 아버지의 초상화 뒤에 서 있는 아들의 모습은 그림 속 아버지의 모습과 똑 닮았다. 변월룡이 의도치 않게 이들 부자에게 선물을 남겨준 셈이다.

편지로 이어진 우정

변월룡은 평양 곳곳을 다니며 풍경을 화폭에 담고 주요 인사들을 만나며 초상화를 그렸지만, 그가 북한에 온 원래 목적은 북한 미술가들에게 그림을 지도하기 위해서였다. 그는 평양미술대학 고문이 되어 학생들뿐 아니라 대학교수들의 실기까지 지도한다.

1953년 북한에 파견되었던 변월룡은 장염 등으로 건강에 문제가 생겨 1년 3개월 만에 소련으로 귀국한다. 그가 건강을 되찾고 다시 북한으로 돌아가고자 했을 땐 북한 정부의 입국 거부로 돌아올 수 없었다. 북한 정부가 변월룡에게 귀화를 권유했는데 그가 거부했기 때문이라는 설이 있지만, 정확한 이유는 알려지지 않았다.

변월룡은 1954년 소련으로 돌아간다. 하지만 이후에도 변월룡과 그의 북한 친구들은 편지로 서로의 안부를 나눈다. 편지는 5년여 동안 이어진다. 특히 변월룡은 북한에 머무는 동안 가깝게 지낸 조선미술가동맹 위원장 정관철, 평양미술대학 교수 문학수와 많은 편지를 나눈다. 1916년생 동갑내기 세 사람은 친구이자 스승과 제자 같은 사이로, 그림을 배우고 가르치며 교감을 나누었다.

레핀 화집을 밤새워 보았습니다. 나는 뭐라고 말할 수 없어요! 또 보고 또 봐도 끝이 없어요! 예파노브의 말! 레핀의 그림! 나의 나이는 마흔 살! 나이는 자꾸 먹고 그림은 안 되고! 속이 타서 죽겠습니다! 지금 밤 한 시입니다.

우리 나이도 마흔 살이 쉰 살, 예순 살, 늙어 죽을 날도 멀지 않아요! 이젠 그저 죽으라고 그릴 수밖에 없습니다.[45]

1955년 3월 11일 정관철이 변월룡에게 보낸 편지이다. 당시 북한 미술계의 최고 권력자 정관철은 공식 문서에서 늘 자신이 지향하는 바를 당당하게 주장하는 사람이었다. 그랬던 그가 변월룡에게 보낸 편지에는 그림을 잘 그리고 싶으나 뜻대로 되지 않는 초조한 마음을 털어놓는다.

소련으로 돌아간 변월룡이 북한으로 다시 돌아오기를 기다린 이는 정관철만이 아니었다. 평양미술대학 교수 문학수 역시 변월룡을 그리워했다. 문학수는 다소 낯선 인물이지만, 우리에게 잘 알려진 이들과 접점이 많다. 그는 일본 문화학원 유학 시절에 이중섭과 가까운 사이였다. 이중섭은 우리에게 〈황소〉를 비롯한 소 그림으로 잘 알려진 화가이다. 이중섭과 마찬가지로 당시 문학수는 말 그림으로 대

표적인 화가였다. 또한 백석 시인과 친분이 있어 그의 여동생은 백석과 잠시 부부의 연을 맺기도 했다. 다정한 사람이었던 문학수는 1955년 어느 날, 머루와 다래를 먹다가 그만 당신 생각이 났다며 변월룡에게 편지를 쓴다.

어느 날 장날, 황 선생이 쌀 사러 장에 나갔다 오다 사다 준 머루와 다래가 그렇게 맛있는 줄 몰랐습니다. 그림 그리다가 황 동무와 같이 길가에서 한 자루나 되는 머루와 다래를 정신없이 다 먹어버렸습니다. 고문 선생님(변월룡)과 관철 동무 생각이 났습니다.[46]

나는 문학수의 이 편지글을 원본 형태로 먼저 읽어보았다. 책에서는 정갈하게 타이핑된 형태의 텍스트로 편지글을 만난다. 하지만 원본 이미지를 보면 읽는 맛이 확연히 달라진다. 손 글씨는 개인의 고유성을 드러낸다. 특히 획의 정렬 형태나 쓰인 속도 등에 글쓴이의 당시 감정 상태가 담겨 있기도 하다. 문학수는 소련 출신의 변월룡이 머루와 다래를 모를까 봐 그림까지 그려 설명하고 있다.

변월룡이 다시 돌아올 것으로 생각한 북한 화가들은 편지 속에서 그에게 언제 오는지를 계속 묻는다. 변월룡의 집

변월룡의 부인이 북한을 방문했을 때 문학수(왼쪽), 정관철(오른쪽)과 함께.

문학수가 변월룡에게 보낸 편지.

에서 발견된 문학수의 편지(1955년 8월 12일)에서 이런 대화를 살펴볼 수 있다.

"요새 고문 선생(변월룡) 편지 없어?"

"언제 나오신다는 소식 없어?"

"편지는 있는데, 언제나 나온다는 소식은 없어."

"글쎄. 8·15쯤 지나면 나오시겠지!"

"나오실 거야. 어느 때든지 나오실 거야."[47]

변월룡이 돌아오기를 기다리는 북한 미술가들의 편지 속에 그를 다시 만났다는 기록은 찾아볼 수 없다. 소련 국적의 변월룡은 끝내 북한으로 돌아오지 못했다. 북한 정권 내부에서 연안파와 소련파 세력을 제거하는 움직임이 있는 상황에서 소련계 인물을 불러들일 수는 없었을 것이다.

1958년 문학수의 편지에 "고문 선생님(변월룡)이 조선에 오실 기회가 없게 될 것이라는 것을 절대로 믿지 않는 당신의 제자"라는 표현이 보인다. 나는 이 문장이 거의 체념에 가깝다고 느꼈다. 그렇게 변월룡과 북한 미술가들의 편지 교류는 1950년대 후반에 이르러 끊기고 만다.

화가 변월룡의 인간적인 면모를 가장 잘 드러내 주는 매개는 북한 화가들이 그에게 보낸 편지들이다. 1950년대 북한 화가들이 보낸 여러 통의 편지는 소련화가 변월룡의 집에 고이 보관되었다가 변월룡이 타계하고 난 뒤인 2000년대가 지나서야 문영대 선생에 의해 발견된다. 이 편지들은 1950년대 북한 미술계를 분석할 수 있는 1차 사료이다. 나는 논문에 필요한 자료를 수집하기 위한 목적으로 읽기 시작했다가 가끔 울컥 울컥하곤 했다.

그들이 변월룡에게 보낸 편지에는 자기 일기장에 쓸만한 내용들이 적혀 있었다. 그림을 잘 그리고 싶다는 초조함, 왜 그림이 늘지 않을까 하는 답답함, 변월룡 당신이 그립다는 고백, 함께 나눈 추억 등이 고스란히 손 글씨로 담겨 있다. 상대방에 대한 믿음, 자기 분야에서의 열정 등은 시대와 국적을 떠나 인간사를 들여다보게 했다.

변월룡의 유족은 편지를 한국의 국립현대미술관에 기증한다. 사실 편지를 주고받은 이들과는 맥락적으로 관련이 없는 국가에 남아 있는 셈이다. 편지는 반쪽짜리 퍼즐이다. 북한 화가들이 변월룡에게 보낸 편지만 있을 뿐 변월룡이 북한 화가들에게 보낸 답장을 우리는 볼 수 없다. 남아있다

면 아마 북한에 있을 것이다. 1950년대 서로 믿고 그리워한 동갑내기 화가 삼총사 변월룡, 정관철, 문학수. 이들의 편지 퍼즐이 함께 맞춰지는 날을 꿈꿔본다.

남과 북 어느 역사에도 기록되지 못한 사람

"인생은 하나의 초콜릿 상자 같다"라는 유명한 대사를 남긴 영화 〈포레스트 검프〉는 주인공 검프가 미국 현대사의 주요 사건과 맞닥뜨리는 이야기를 담고 있다. 이 안에는 베트남전쟁, 68혁명, 핑퐁외교 상황이 등장한다. 허구이기는 하나 개인의 삶은 시대 상황과 별개로 존재할 수 없음을 생각하게 한다.

변월룡의 삶을 살펴보며 나는 이 영화 〈포레스트 검프〉가 떠오르곤 했다. 그는 연해주에서 태어났다. 변월룡의 가족은 1937년 스탈린의 고려인 강제 이주 정책에 따라 우즈베키스탄으로 옮겨졌다. 그러나 변월룡은 이보다 앞서 1936년 스베르들롭스크의 미술대학에 편입하면서 연해주를 떠나있던 덕에 강제 이주 열차를 피할 수 있었다. 그 뒤 학업을 마친 그는 레닌그라드 레핀예술아카데미 교수로 재직한다. 그리고 소련 당국의 명령에 따라 북한으로 파견된

레핀예술아카데미 졸업식 날의 변월룡.

다. 1953년 한국전쟁이 끝나고 정전협정이 체결될 무렵이었다. 양국 포로가 본국으로 송환될 때 그는 판문점에서 그 장면을 목격하고 그림으로 남긴다. 이후 1년여 동안 북한에 머무르면서 당대 주요 인사들을 만나 그들의 초상을 화폭에 담는다. 무용가 최승희, 소설가 이기영과 한설야, 미술가 김용준의 1950년대 모습을 그의 그림에서 확인할 수 있다.

변월룡의 삶의 궤적을 보며 나는 수업 자료로 활용하면 좋겠다는 생각을 먼저 했다. 1910년대 한인들의 연해주 이주 역사, 1937년 스탈린의 고려인 강제 이주 정책, 1953년

변월룡

정전협정과 포로 송환 문제 등의 키워드가 그에게 있었다.

변월룡은 평생 '뺀 봐를렌'이라는 이름을 고수했다. 당시 고려인들이 러시아식 이름을 갖고 있던 것과 달리 우리식 이름인 변월룡을 소리 나는 러시아어 그대로 사용했다. 그는 조선인이라는 자의식이 분명했다. 변월룡은 1951년 레핀예술아카데미 조교수에 임용되었지만 1977년에 이르러서야 정교수로 승진한다. 무려 26년의 세월이 걸린 까닭은 이민족 차별과 무관해 보이지 않는다. 그는 고려인 신분의 소수민족이었지만 소련 미술계에서 빛나는 화가였다.

변월룡은 일 년 반 정도 북한에 머무는 짧은 기간 동안 미술계의 체계를 확립하는 큰 역할을 했다. 하지만 현재 북한 미술계의 공식 기록에서 변월룡에 대한 언급을 찾아보기 어렵다. 주체성과 민족성을 강조하는 북한 체제에서 정권 초기 소련의 원조를 상징하는 변월룡 같은 인물은 불편한 역사이기도 한 것이니까.

북에서는 정치적 상황에 의해 의도적으로 지워져 버리고, 남에서는 별다른 공간적 접점이 없어 결국 남과 북 모두에서 잊힌 사람. 늘 고국을 그리워하며 자신의 이름을 조선식 이름 그대로 평생 사용했지만 남과 북 어느 역사에도

기록되지 못한 사람. 변월룡의 이야기는 일제강점기를 거쳐 한국전쟁 이후까지 우리 역사의 디아스포라를 생각하게 한다.

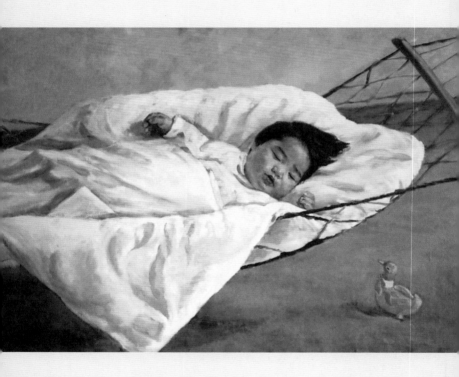

박경란
〈딸〉

그 시절
반짝거리던
그녀

박경란

(이 화가는) 35살이 넘어 미술가 이지원과 결혼하게 되었는데, 연약하고 생활력이 부족한 이 유학생 여성은 결국 출생하는 아이들을 키우는 어머니로, 남편의 뒷바라지를 충실히 하는 보통의 가정주부로 되고 말았다.[48]

북한에서 발간된 미술사 책에서 한 화가의 이력을 보다가 이 문장에서 잠깐 생각이 멈췄다. "유학생" 그리고 "보통의 가정주부"의 간극. 이 두 단어 사이에 생략된 그녀만

의 사정은 없었을까? 이렇게 '전락하고 말았다'라는 식으로 납작하게 만들어도 되는 걸까?

그녀의 이야기를 들여다보고 싶어졌다. 1920년 서울 출생 박경란. 그녀는 1947년 소련의 미술대학으로 유학을 떠났고, 돌아오자마자 북한 미술대학 최초의 여성 교수가 되었다. 1950년대 그녀는 북한 미술계에서 반짝거리는 여성 가운데 한 명이었다. 하지만 그녀에 관한 서술은 이렇게 끝난다.

> 박경란의 쟁쟁하던 창작적 재능은 생활을 이겨나가는 이악한 기질이 부족했던 것으로 하여, 일찍이 빛을 잃기 시작하였고 끝내 그는 생활의 포로된 평범한 인간으로 되고 말았다.[49]

북한 미술가를 집대성한, 1990년대에 제작된 책에서 화가 박경란에 대한 평가의 마지막은 다른 화가들의 찬양 일색의 서술과는 확연히 달랐다. 그녀는 생활을 이겨낼 기질이 부족해서 빛나던 재능이 사그라들었으며, 마침내 "생활의 포로", "평범한 인간"이 되었다. 해방 뒤 소련 유학생으로 선발되어 1947년부터 7년 동안의 유학을 마치고 돌아

오자마자 평양미술대학 최초의 여성 교수로 임용되었던 이력에 비해 그녀에 대한 평가는 가혹하다 싶을 정도이다. 박경란에게 무슨 일이 있었던 걸까, 그녀는 어떤 사람이었을까?

독립운동가 박창빈의 딸

박경란, 그녀 삶의 조각들은 여기저기 흩어져 있었다. 우선 그녀의 유년 시절을 짐작할 수 있는 단서가 북한 미술사 책에 있었다.

> 평안북도 정주군 안흥면 안의동에서 출생하였다. 두 살 때 아버지 박창빈은 항일투쟁에 참가하기 위해 집을 떠났다가 20년 만에 병보석으로 서대문형무소에서 석방되었으나, 고문의 여파로 인해 1947년 사망하였다.[50]

박경란의 아버지는 독립운동가였으며, 서대문형무소에 갇혔다가 고문 후유증으로 1947년에 사망했다고 한다. 북측의 기록처럼 박경란의 아버지가 서대문형무소에 갇힌 적 있는 독립운동가였는지 확인해 보기로 했다.

일제강점기에 조선총독부 경기도 경찰부는 감시 대상으로 삼은 인물들의 신상 카드를 제작했다. 카드 앞면에는 수감 직후 경찰서나 형무소에서 촬영된 사진이 부착되어 있는데, 서대문형무소에서 촬영된 사진이 대부분이다.[51] 이 신상 카드는 '일제감시대상 인물카드'로 불리며 항일운동을 연구하는 중요한 사료로 활용된다. 박경란의 아버지가 서대문형무소에 갇혀 있었다면 인물카드에서 얼굴을 확인할 수 있을 것이다.

'일제감시대상 인물카드'는 국사편찬위원회가 전산화해서 인터넷으로 쉽게 확인할 수 있다. 우선 한국사데이터베이스(https://db.history.go.kr)에서 '일제감시대상 인물카드' 메뉴를 누르고, 북한 문헌에서 박경란의 아버지로 지칭된 '박창빈'을 입력했다.

'일제감시대상 인물카드'에 박창빈이라는 이름이 남아 있었다. 쇼와(昭和) 16년 3월 3일 서대문형무소에서 찍힌 사진이었다. 쇼와란 일본 연호의 하나로, 쇼와 일왕이 재임한 1926년을 쇼와 1년이라 부른다. 따라서 쇼와 16년은 1941년을 가리킨다.

1941년 촬영된 사진 속에 박경란의 마흔 살 아버지가

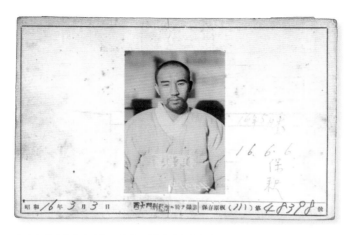

박경란 아버지의 독립운동 흔적은 '일제감시대상 인물카드'에 남아있었다.

있었다. 일제가 작성한 수감 관련 기록에서 박창빈의 죄명
은 '치안유지법 위반'이었다. 치안유지법이란 사회주의
운동을 억압하고 일제의 식민 통치 체제를 유지하기 위해
1925년 일본이 제정한 사상통제법이다.[52]

　박창빈은 어떤 독립운동을 했을까? 인물카드에는 더 이
상 자세한 내용이 적혀 있지 않았다. 하지만 1947년 5월
22일 박창빈의 사망을 알리는 〈민주중보〉 부고 기사를 통
해 짐작할 수 있었다. 이 기사에 따르면 박창빈이 독립운동

　　　　　　　　　　　　　　　　　　　　　　　　박경란

에 발 디딘 계기는 1919년 3·1운동이었다. 그는 열일곱 살에 3·1운동에 참가했다가 중국으로 떠난다. 이후 중국 북경 평민대학과 소련의 동방노력자공산대학을 다닌다.[53] 소련 유학을 마치고 지하 조직 운동을 위해 국내에 잠입한 그는 1940년대에 서울에서 검거돼 서대문형무소에 갇힌다.

한편 부고를 알리는 또 다른 신문(〈대중신보〉, 1947. 5. 21)에 박창빈의 유가족 중 한 명으로 장녀 박경란이 언급되고 있었다. 박경란의 아버지가 독립운동가 박창빈이었다는 사실을 여기서 다시 확인할 수 있었다.

평생을 중국과 소련에서 독립운동 한다며 나가 있던 아버지를 둔 박경란의 생활은 어떠했을까? 박창빈의 부고 기사에는 측근이 그를 애도하며 쓴 글 하나가 남아 있다.

다년간 해외 생활하고 나와서도 선생은 가족을 만나지 않았다. 선생이 가족을 소홀히 생각했던 것은 아니었다. 다만 가족애로 인해 민족애와 근로 인민의 운명을 바꿀 수 없었기 때문이었다.[54]

가족보다 민족의 앞날을 더 걱정했던 '독립운동가 박창빈'의 업적을 서술한 것이지만, '아버지 박창빈'이 가족에

게는 어떤 사람이었을지 상상이 되는 대목이다.

소련 유학길에 오르다

《조선력대미술가편람》에는 박경란이 1947년 유학생 명단에 포함되어 소련 레핀예술아카데미 유학생으로 갔다고 쓰여 있다.[55] 실제 이때 소련으로 유학 간 사람들이 있었는지를 확인해 보기로 했다.

'대한민국 신문 아카이브(https://www.nl.go.kr/newspaper)' 검색창에서 '소련 유학생'을 입력해 보았다. 1947년 8월 8일 〈조선중앙일보〉에 "소련으로 유학생 파견"이라는 제목의 기사가 등장했다. 금속, 철도, 수학, 문학, 예술 분야에서 120명을 선발해 국비로 파견한다는 내용이었다. 박경란도 120명 안에 포함돼 소련으로 건너간 것으로 보인다.

1947년 8월 박경란이 소련으로 떠난 시점은 아버지 박창빈이 사망한 지 4개월이 지난 때였다. 그녀는 아버지가 앞서 유학한 모스크바 동방노력자공산대학이 있던 나라로, 새로운 세계로 한 발을 내디뎠다.

박경란은 소련 레핀예술아카데미에서 7년 동안 유학 생활을 한다. 그녀의 흔적은 2007년 러시아를 방문한 한 연구

자에 의해 발견된다. 미술사학자 조은정 교수는 러시아 레핀예술아카데미를 자료 조사 목적으로 방문했다가 1950년대 졸업작품 관리 카드에서 세 명의 북한 유학생 자료를 찾아낸다. 그 가운데 박경란의 흔적이 남아 있었다.[56] 박경란의 카드에는 졸업작품 사진과 졸업 성적이 기록되어 있었다. 그녀는 유학 생활을 잘 해냈던 것으로 보인다. 함께 찾은 나머지 두 명의 유학생 성적은 4점이었던 데 비해 박경란의 성적은 유일하게 5점 만점이었다.

1954년 박경란은 그림을 그리는 북한 유학생과 그의 그림을 보며 이야기를 나누는 소련 학생의 모습을 화폭에 담았다. 〈소련·북한 학생 친선〉이라는 제목의 이 졸업작품은 최고점을 받았고, 박경란은 7년 만에 북한으로 돌아온다.

박경란은 소련 유학을 마치자마자 평양미술대학에서 강의를 맡는다. 이 사실은 1954년 11월, 미술대학의 김경준 부학장이 소련 레핀예술아카데미의 변월룡 교수에게 보낸 편지로 짐작할 수 있다.[57] 리수노크 강좌장으로 박경란을 결정하고 진행 중이라는 내용이다. '리수노크'란 러시아 미술 용어로 데생을 뜻한다. 즉 박경란은 1954년 8월 유학을 마치고 돌아와서 곧장 북한 최초의 미술대학이자 북한 미

박경란
〈소련·북한 학생 친선〉

술교육의 핵심 기관인 평양미술대학에서 데생 강의를 맡았던 것으로 보인다.

평양미술대학 학장 김주경이 1954년 12월에 변월룡에게 보낸 또 다른 편지에도 박경란의 이야기가 담겨 있다.[58] "박경란 선생이 리수노크 강좌에서 많은 성과를 올리고 있습니다." 그녀가 이제 대학교수로 부임해 강의에서 두각을 나타내고 있음을 알 수 있다.

박경란의 흔적을 찾아서

박경란이 남긴 작품은 현재 많이 전해지지 않는다. 컬러 도판으로 확인할 수 있는 대표작은 〈딸〉(1965년)이다(94쪽). 그물침대에 누워 곤히 잠든 아이는 그녀의 딸이다. 두 팔을 벌리고 곤히 잠든 아이를 목을 쭉 빼고 물끄러미 바라보는 오리 인형은 마치 엄마 박경란 같다. 그녀는 유학을 마치고 대학에 온 뒤 삼십 대 후반에 결혼하고 출산했다. 당시 기준으로 볼 때 상당히 늦은 결혼과 출산이었다.

박경란의 또 다른 흔적은 통일부 북한자료센터와 국사편찬위원회 사료관에서 찾을 수 있었다. 이 두 기관은 1950년대 이후 북한에서 발행된 도서, 잡지, 신문 자료 등을 보관

한다. 중국과 러시아 등지에서 수집한 자료를 모아 둔 곳으로 북한사 연구자가 자료 조사를 위해 주로 방문한다. 박경란의 흔적을 찾기 위해서는 1950년대에 북한에서 발행된 잡지 《조선미술》이 필요했다. 열람을 신청하고 해당 자료를 담당자에게 건네받았다.

1958년 《조선미술》에는 〈파란 인민들의 열광적 환영을 받는 조선 미술〉이라는 제목의 기사가 등장한다. '파란(波蘭)'은 폴란드의 한자식 표현이다. 1957년 북한은 폴란드를 비롯해 헝가리, 루마니아 등지의 동유럽 국가를 순회하며 주요 작품 전람회를 열었는데, 박경란의 〈딸〉 역시 북한의 주요 미술 작품 목록에 선정되어 유럽에 선보였다. 전시 당시의 분위기를 전하는 조각가 김정수의 기록에 따르면, 〈딸〉은 폴란드에서 "유럽 회화의 색채와 기법을 잘 표현했다"라고 평가받았다.[59]

박경란의 또 다른 조각은 뜻밖에도 미국에서 찾을 수 있었다. 해방과 분단, 그리고 한국전쟁 무렵의 북한 관련 자료는 미국 의회도서관과 국립문서기록관리청에 보관되어 있다. 우리나라의 통일부 북한자료센터와 국사편찬위원회에 있는 자료는 복사본인 경우가 많은 데 비해 이곳은 원본

을 소장하고 있다.

대학원 논문을 위해 자료를 조사해야 할 필요가 있었다. 아직 학계에서 발굴되지 않은 미술사 관련 이야기를 찾아내고 싶었다. 대학원 학우 홍성후, 이안나 선생과 미국을 방문해 자료를 조사하기로 하고 곧장 항공권과 숙소를 예약했다. 그러나 몇 달 뒤 예약 취소를 고려해야 하는 상황이 벌어졌다. 우리가 경험해 보지 못한 전염병의 등장, 바로 코로나19가 퍼지기 시작했다. 2020년 2월 미국은 다행히 코로나 환자가 0명이었다. 망설이다가 함께 미국으로 건너갔다.

첫 방문지는 국립문서기록관리청(National Archives and Records Administration)이었다. 그곳에는 한국전쟁 당시 미군이 평양 일대에서 노획해 가져온 사진, 편지, 문헌, 이미지 자료 등이 그대로 보관되어 있었다. 대학원 학우들과 그 자료들을 살펴보다 수십 명의 외국여행증이 담긴 상자를 열어보게 되었다. 아마도 1950년에 미군이 평양의 외무성 공관에서 쓸어온 자료가 아닐까 싶었다.

자료를 하나하나 살피던 홍성후 선생이 "이 사람 누구게요?"라며 외국여행증 하나를 내게 내밀었다. 외국여행증에

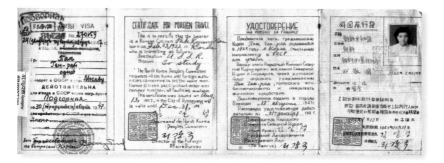

미국 국립문서기록관리청이 소장하고 있는 박경란의 소련 유학 여권.

는 '박경란'이라는 한자가 적혀 있었다. 여행 목적지는 '소
련'이었으며 용무는 '유학'이었다.

소련 유학의 첫 시작점이 되었을 여권이 뜻밖에도 한국
전쟁 때 노획되어 미국 워싱턴 D.C.에 보관되어 있었다. 실
물 자료에 따르면 그녀는 1947년 8월 13일에 여권을 발급
받았다. 아버지 박창빈의 장례일이 1947년 5월 18일이었
으니, 아버지를 떠나보내고 석 달 뒤에 불안과 설렘을 안고
여권 사진을 찍었을 것이다.

박경란의 아버지도 소련 유학생 출신이었다. 딸은 아버
지가 걸은 길을 따라 소련 유학을 택했다. 독립운동을 하다

딸 박경란(왼쪽)과 아버지 박창빈(오른쪽).

가 서대문형무소에 갇히면서 수감 카드에 기록될 사진을
찍어야 했던 아버지 박창빈. 소련 유학을 위해 여권에 붙일
사진을 찍었던 딸 박경란. 수감 카드와 외국여행증 속의 두
사람의 사진을 나란히 놓고 보니 '이 부녀 많이 닮았구나'
하는 생각이 든다.

박경란의 마지막 퍼즐

다음으로 우리가 방문한 미국 의회도서관은 1950년대 북
한에서 발행된 잡지 원본을 다수 소장하고 있었다. 특히 정
치·경제·사회·문화 전반을 다루는 《인민조선》의 1950년대

발행본을 살펴볼 수 있었다. 《인민조선》은 미국의 대표 종합잡지인 《라이프(Life)》, 소련의 《오고뇨크(огонёк)》와 비슷한 형태로 만들어진 북한 잡지다.

이전부터 많은 자료를 발굴해 온 홍성후 선생은 미국 의회도서관에서 내 맞은편 자리에 앉아 《인민조선》을 들여다보다가, 깜짝 놀랄 만한 자료를 찾아낼 때마다 "똑똑" 신호와 함께 자신이 발견한 자료를 보여주곤 했다. 이렇게 역사의 한 조각이 발견될 때마다 책장 넘기는 소리만이 가득한 도서관에서 우리는 표정과 동작으로 비명을 지르곤 했다.

드디어 의회도서관 자료실에서 박경란의 흔적을 찾았다. 1957년 《인민조선》에 그림을 그리고 있는 박경란의 사진이 실려 있었다. 그녀가 그림을 그리는 장면은 여태 소개된 적 없었다. 처음 찾아낸 자료였다. 박경란은 〈여성 사회주의 건설자들〉이라는 제목 아래 정치·학계·과학·건축·의학 등 각 분야를 대표하는 여성을 소개하는 코너에 여성 화가로 소개되고 있었다. 인터뷰 내용과 함께 그녀가 〈딸〉을 그리는 장면이 담긴 사진이 실렸다.

그녀는 자기 딸을 모델 삼아 이 작품을 그리고 있었다. 아이는 〈딸〉 속 그대로 그물침대에서 곤히 자고 있었다. 위로

미국 의회도서관 소장 자료에서 발굴한, 박경란이 〈딸〉을 제작하는 모습.

불쑥 솟은 머리카락, 두툼한 이불, 얼굴과 손만 겨우 나온 모양, 그림 속 모습 그대로였다. 태어난 지 몇 개월 되지 않은 딸의 잠든 모습을 엄마 박경란은 화폭에 담고 있었다.[60] 쪽진머리와 한복 차림의 여성이 수묵화가 아닌 유화를 그리는 모습이 낯설게 느껴졌다.

박웅현은 《다시, 책은 도끼다》에서 "천천히 읽어야 친구가 된다"라고 표현한다. 여기서 "천천히"는 물리적인 시간을 말하지 않는다. "내가 읽고 있는 글에 내 감정을 들이밀어 보는 일, 가끔 읽기를 멈추고 한 줄의 의미를 되새겨보

는 일, 화자의 상황에 나를 적극적으로 대입시켜 보는 일"이다.[61] 내 지도교수도 수업 시간에 비슷한 이야기를 종종 했다. 어떤 화가의 작품을 분석할 때 그의 화풍과 기법을 살펴봐야 할 뿐 아니라, 그가 어떤 것을 좋아했는지, 그의 관심사는 무엇이었는지 등에 대해서도 궁금해해야 한다고 말했다.

누군가의 작품을 온전히 이해하기 위해서는 그 작가의 마음을 헤아려보는 과정이 필요하다. 나는 박경란이 〈딸〉을 그리는 장면이 담긴 사진, 그리고 〈딸〉의 도판을 "천천히" 비교해 보았다. 잠든 딸의 모습을 눈에 담아서 화폭으로 옮기는 그녀의 옆모습을 한참 들여다봤다. 태어난 지 몇 달 되지 않은 딸의 잠든 모습을 그리는 엄마 박경란의 사진을 보고 있자니 그녀에 대한 북한 미술계의 평가가 다시 떠올랐다. "연약하고 생활력이 부족한 유학생 여성", "보통의 가정주부", "생활의 포로가 된 평범한 인간." 그녀를 대신해 항변해 주고 싶은 마음이 들었다.

그 시절 반짝거리던 그녀를 응원하며

해방 뒤 드물게 소련으로 유학을 떠난 여성, 1950년대

박경란

자랑스러운 여성을 소개하는 기획 기사에 등장한 여성, 그러나 마지막에는 "평범한 가정주부가 되고 말았다"라는 혹평을 받은 박경란.

한국, 미국, 러시아 등에 흩어져 있던 그녀의 조각들. 미국 의회도서관과 국립문서기록관리청, 통일부 북한자료센터와 국사편찬위원회를 방문 조사하면서 그녀의 뒤를 밟아보았다. 사료를 찾고, 분석하고, 추론하고, 퍼즐을 맞춰가는 과정을 보냈다. 누군가를 납작하게 만들어버리는 "평범한 가정주부가 되고 말았다"라는 표현에 맞서 그녀를 입체적으로 살펴보고 싶었다. 후대에 북한 미술계는 그녀에 대해 '평범한 가정주부로 전락한 유학생 여성'이라 냉혹하게 평가했지만, 한 시절 가장 반짝반짝 빛나던 그녀가 그러한 평가를 살아생전에 듣지 않았기를 바라는 마음이 들었다.

유학이라는 새로운 세계를 꿈꾸는 여권 사진 속의 1947년 그녀, 그리고 딸이 잠든 틈에 그 모습을 그림에 담고 있는 사진 속의 1957년 그녀. 이 모든 시기의 화가 박경란을 응원하고 싶다.

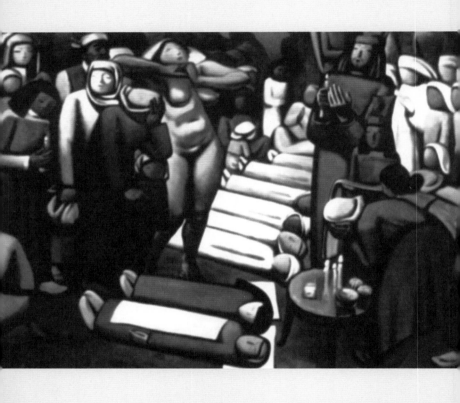

신순남
〈진혼제, 이별의 촛불, 붉은 무덤〉 일부

죽음의
이주 열차

신순남

 바닥에 나란히 누워 있는 이들, 그리고 그들을 둘러싸고 애도하는 사람들이 보인다. 왼쪽의 파란 옷을 입은 이는 한 손을 얼굴에 가져다 대고 눈물을 훔치고 있다. 오른쪽의 초록 옷을 입은 여인은 촛불을 켠 상을 앞에 두고 얼굴을 두 손으로 감싼 채 주저앉기 직전의 모습으로 울고 있다. 이들 사이에 무언가를 말하고 있는 듯한 붉은 옷차림의 인물은 의식을 주관하는 제관처럼 보인다.

 이 그림은 장례의 한 장면을 담은 듯하다. 그런데 여러 명

 신순남

이 바닥에 누워 있다. 그렇다면 개인의 '사정'이 아니라, 집단에 영향을 미친 어떠한 '사건'으로 인해 발생한 장례 풍경임을 짐작할 수 있다.

이 작품은 〈진혼제, 이별의 촛불, 붉은 무덤〉의 일부이다. 진혼제란 죽은 이의 혼을 위로하기 위해 지내는 제사를 뜻한다. 화가는 평생을 매달려 이 작품을 총 22장의 연작으로 작업했다. 전체 작품을 줄지어 세우면 무려 44m나 된다. 화가의 작업은 마치 누군가의 영혼을 위로하는 의식을 지내는 과정처럼 보인다. 이러한 주제에 몰입한 화가는 누구이며, 이 작품의 배경은 무엇일까?

강제 이주

〈진혼제, 이별의 촛불, 붉은 무덤〉 연작의 화가는 1928년 연해주에서 태어난 신니콜라이이다. 고려인인 그의 또 다른 이름은 신순남이다.

'고려인'은 러시아와 중앙아시아 지역에 거주하는 한인을 일컫는다. 고려인이라는 단어가 당시에 쓰인 것은 아니다. 한반도 분단 상황과 관련해 1980년대에 만들어졌다. 분단 이전부터 러시아와 중앙아시아에 살던 한인을 무어라

불러야 할까? 북한인을 의미하는 '조선인'을 쓰기도, 남한인을 의미하는 '한국인'을 쓰기도 애매했다. 그래서 중립적 의미를 담아 고려인을 택했다.

신순남은 왜 조선 땅이 아닌 러시아 연해주에서 태어났을까? 그 역사의 시작은 1860년대로 거슬러 올라간다. 연해주는 농사에 적합한 평야와 강이 펼쳐져 있을 뿐 아니라, 지리적으로 러시아의 변방 지역에 해당하다 보니 원주민이 많지 않았다. 조선시대 말에 변방 지역에 거주하던 이들은 경제적 궁핍을 타개하기 위해 두만강을 건너 국경을 넘었다. 이처럼 우리 민족의 연해주 이주는 경제적 이유에서 시작되었다. 그러다가 1910년대 일제강점기 이후에는 독립운동의 뜻을 품고 건너간 이들이 늘어난다.

신순남의 가족 역시 19세기 말 경제적인 이유로 고향 부산을 떠나 연해주로 이주한다. 그 뒤 할아버지는 사망하고 아버지 역시 신순남이 네 살 되던 해에 세상을 떠난다. 이후 어머니가 재가하면서 신순남은 할머니, 여동생과 함께 살게 되었다.

1937년 가을 어느 날, 고려인 학교에 다니던 신순남은 수업 중에 선생님한테 뜻밖의 이야기를 듣는다. 선생님은

신순남

학생들에게 더 이상 학교에 나오지 말고 부모님 말씀 잘 들으라고 말한다. 어린아이에게는 이게 무슨 상황인지 이해되지 않았다. 집으로 돌아왔을 때 마을 어른들 역시 술렁이며 수군대고 있었다. "위에서 마을을 떠나야 한다는 지령이 내려왔다"라는 알 수 없는 말이 오갔다.[62] 앞으로 어떤 상황이 전개될지에 대한 설명도 없이 이주 명령만 하달된 마을에는 두려움과 불안감이 내려앉았다.

아홉 살 신순남은 1937년 9월 할머니와 여동생, 고모와 삼촌, 숙모와 조카와 함께 군 트럭에 올라탔고, 이내 역으로 실려 가 화물 열차에 태워졌다. 그는 1993년 한 인터뷰에서 당시를 이렇게 회상했다.

"9살 때, 할머니 손에 이끌려 기차를 탔지요. 열차에 빼곡히 실려 불안한 표정으로 어디론가 실려 가던 사람들, 열차 옆에 도열해 있던 군인들의 모습은 아직도 눈에 선합니다."[63]

1937년 가을 신순남의 할머니가 올해는 유난히 농사가 잘되었다고 좋아한 그해, 이들 가족에게는 풍요로운 수확물을 거둘 기회가 주어지지 않았다. 영문도 모른 채 소련 정부의 지시에 따라 열차에 몸을 실었다.

그렇다면 신순남의 가족을 비롯한 고려인들은 왜 기차에 태워져 강제로 연해주를 떠나야 했을까? 이 상황을 이해하기 위해서는 1937년 스탈린 시기에 시행된 강제 이주 정책을 살펴봐야 한다. 이 문제에 대해서는 정치·경제적으로 다양한 해석이 존재한다.[64]

먼저 정치적으로 일본과의 갈등을 피하기 위해서라는 해석이다. 당시 연해주 일대는 해외 항일운동의 기지 역할을 하고 있었다. 이에 스탈린은 일본과 긴장 관계나 갈등 요소를 없애기 위해 고려인을 중앙아시아 지역으로 이주시켰다는 것이다.

다음으로 스탈린 정부는 국경 부근에 거주하고 있는 고려인이 일본인과 연합해 간첩 활동하니 이들을 국경 부근이 아닌 소련 내지로 이동시켜야 한다고 판단했다는 해석이다. 당시 일본의 식민 지배를 받던 우리에게는 황당한 주장이지만, 조선과 일본이 같은 아시아 인종이라서 가까운 사이일 거라는 판단으로 이어진 모양이다. 같은 이유로 그 과정에서 고려인 지도자들이 체포되었다.

마지막으로 경제적 측면에서 원인을 찾는 해석이 있다. 1930년대 콜호스(kolkhoz)라 불린 소련의 집단농장 정책

이 실패하면서 카자흐스탄의 사망률이 높아졌다. 게다가 일부 주민이 중국으로 탈출하면서 땅을 개간할 노동력 부족 현상은 심각한 지경에 이른다. 이에 벼농사를 지어온 고려인을 농업 인력으로 쓰기 위해 중앙아시아 지역으로 이주시켰다는 것이다. 그러나 이러한 해석은 주로 러시아 학자들의 주장이며, 강제 이주가 정치적 탄압 차원에서 진행된 것이 아님을 내세우려는 목적이 없지 않다.

죽음의 열차

극동 지방과 연해주에 살고 있던 고려인들은 도착지도 알지 못한 채 열차에 태워졌다. 열차는 한 달 동안 6,400km를 달렸고 수백 명이 열차 안에서 숨졌다. 대체 열차 안에서 어떤 일이 벌어진 걸까?

당시 상황은 이주 열차에 탔던 고려인의 구술 자료를 통해서 살펴볼 수 있다.[65] 당시 이들이 탄 이주 열차는 대부분 화물과 가축을 운송하는 열차를 개조한 것이었다. 원래 1층이었던 화물칸에 좌우로 2층 판자 침상을 만들어 보통 네 가족을 함께 태웠다. 추위가 엄습했고 화물 열차의 생활은 고되었다. 먹을 것을 주지 않아 기차가 석탄이나 물을 보충

하기 위해 정차할 때면 근처에 내려 불을 지펴 음식물을 끓여 먹었다. 가장 곤란한 것은 화장실 문제였다. 열차가 정차할 때면 600여 명이 몰려 내려와 노상에서 대소변을 보는 상황이 반복되었다.

달리는 렬차가 일주야에 한두 곳에 정거하다 보니 아무런 위생상 시설이 없는 차간(역) 내에서 남녀로소 할 것 없이 대소변을 보기는 례사였고 정차한다면 6~7백 명이 일시에 내려 음료수, 먹을 것을 준비하느니, 남려로소 할 것 없이 역장 지역에서 엉덩판을 내놓고 대소변을 보게 되었으니 실로 수라장이였고 렬차가 떠난 후 정거장 주변 청소 작업이 큰일이였습니다. 열차가 잠깐 멈춰설 때면 이상분들이나 남자들이 보건말건 아낙네들이 바로 철로 위에 앉아 자기 볼일을 봐야 하였고 정거장마다 물이 달라지니 배탈을 앓지 않는 사람이 별로 없었습니다.[66]

이주 열차에 탄 고려인들이 느낀 감정은 무엇이었을까? 이들의 증언을 보면 배신감과 분노뿐 아니라 모멸감까지 느꼈던 것으로 보인다. 가축이나 화물을 태우는 열차에 실려 가고, 열차에 화장실이 갖춰지지 않아 개방된 장소에서

신순남

생리현상을 해결해야 하는 일은 큰 상처로 남았다. 최소한의 인간의 존엄조차 지켜지지 못했다.

기차는 한 달 넘게 달렸다. 추위와 식사, 위생 문제로 기차 칸 여기저기에서 사망자가 발생했다. 기차가 잠시 멈추면 생명을 끈을 놓아버린 이를 내려 제대로 된 관도 없이 매장하는 수밖에 없었다. 그렇게 자기 가족을 떠나보내야 했다.

시베리아 열차는 한 달을 달려 17만2,000명이 넘는 고려인을 러시아 극동 지방에서 중앙아시아로 옮겨 놓았다. 그렇게 살아남은 이들이 도착한 곳은 중앙아시아의 늪지대였다. 연해주를 삶의 터전으로 삼아왔던 고려인들은 이제 카자흐스탄과 우즈베키스탄에 다시 뿌리를 내려야 했다.

이들을 맞이한 것은 추위와 배고픔이었다. 집은 제공되지 않았고 음식 또한 생사를 가르는 심각한 문제였다. 카자흐스탄과 우즈베키스탄은 감자와 양파를 주로 생산하는 곳으로 벼농사는 하지 않는 지역이었다. 빵으로 밥을 대신하다 보니 많은 고려인이 영양실조와 질병에 걸렸다. 신순남의 기억에 따르면, 집단농장에서 맞이하는 아침마다 "안녕하세요" 대신 "누구 살아 있어요?"라며 서로의 생사를 물

었다고 한다. 낯선 땅에 버려지듯이 던져진 고려인들의 이주 초기 생활이 얼마나 참담했는지를 짐작하게 한다.

1940년 신순남의 가족이 중앙아시아에 이주한 지 3년이 지난 해에 삼촌이 세상을 떠난다. 신순남은 어린 시절 할아버지와 아버지가 돌아가시고 어머니가 재혼하면서 할머니와 삼촌들 손에서 자랐다. 그에게 돌아가신 삼촌은 부모와 같았다.

당시 나는 열두어 살밖에 안 돼 무언지도 모른 채 슬퍼했지만, 자식을 먼저 보낸 할머니가 가슴이 미어지듯 통곡하시던 모습이 지금도 눈에 선하다. 우즈베크에서 당한 우리 가족의 첫 죽음. 그건 핏줄의 슬픔을 넘어 일하고 먹여주던 가장을 잃어버린 생존의 위기였다.[67]

이런 일들을 직접 경험했기 때문일까? 신순남의 작품에는 죽은 아들을 부여잡고 절규하는 어머니의 모습이 유독 많이 남아 있다.

아홉 살에 강제 이주 열차를 탄 소년 신순남은 자기 몸에 새겨진 그때의 기억을 화폭에 담았다. 〈진혼제, 이별의 촛불, 붉은 무덤〉을 다시 한번 살펴보자. 바닥에 나란히 놓인 시신들과 장례 장면은 집단 이주 과정에서 사망한 이들의 장례를 길에서 함께 치르고 있는 것으로 보인다. 쓰러질 듯 잔뜩 몸을 웅크린 채 얼굴을 부여잡고 울고 있는 여인은 아들을 먼저 떠나보낸 신순남의 할머니 모습 같기도 하다.

이 연작의 다른 장면을 살펴보자(A). 여성들과 아이들이 행렬을 이루어 걸어가고 있다. 아이를 품에 안은 여인, 보따리를 머리에 짊어진 이, 지팡이에 의지해 걸어가는 등 굽은 노인이 보인다. 사람들의 표정은 자세히 드러나지 않거나 눈, 코, 입이 생략되어 있다. 화면은 어둡고 그림 속 인물들의 표정엔 근심이 가득하다.

한 해 동안 고생해서 농사 지은 들판의 벼를 미처 추수도 못 한 채 갑작스러운 이동 명령을 받고 고향을 떠나야 했던 이들의 당혹감과 불안함이 느껴진다. 챙겨갈 수 있는 물건의 부피도 제한적이라 고작 보따리 하나에 가족의 모든 것이 담겨 있다. 사방은 어둡고 들어야 할 짐은 가득해서 고

단한 이들에게 화가는 촛불을 곳곳에 배치해 갈 길을 안내
한다.

〈진혼제, 이별의 촛불, 붉은 무덤〉 연작의 또 다른 장면을
살펴보자(B). 이 그림 역시 죽음과 애도가 담겨 있다. 그림
상단에는 한 인물이 팔을 번쩍 들어 올린 채 천을 흔들고

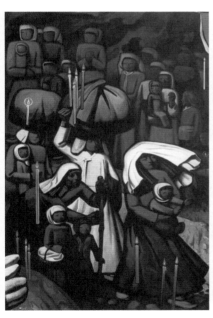 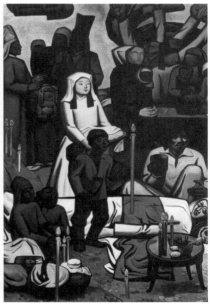

(A) 고려인들의 강제 이주 장면. (B) 강제 이주 과정에서 사망한 이들에 대한 장례 장면.

신순남

있다. '혼 부르기'다. 신순남은 작품에서 숨을 거둔 이가 입고 있던 윗옷을 벗겨서 지붕이나 집 밖으로 들고 나가 북쪽을 향해 옷을 세 번 흔들며 망자의 이름을 외치는 장례 의식을 표현하고 있다.[68]

한 연구자는 신순남이 '기억하기'를 통해 고통스러운 식민의 장면으로 되돌아가고자 했다고 평가한다.[69] 당시 고려인들은 강제 이주의 고통스러운 경험이 체화되어 이를 직면하는 것이 쉽지 않았다. 이에 반해 신순남은 작품 제작을 통해 직면하고 기록하고자 했다.

일생에서 가장 행복한 순간

중앙아시아의 우즈베키스탄에 정착한 신순남의 가족은 집단농장에서 생활한다. 고려인들은 늪지대를 메워 농사를 짓거나 목화 농사를 지었다. 신순남 역시 낮에 농장에서 일했다. 저녁에는 야간 중등학교에서 공부했다. 그는 오늘날 상트페테르부르크라 불리는 레닌그라드에 가서 미술을 공부하고 싶었으나 '거주지 제한' 때문에 이동할 수 없었다. 대신 중등학교를 졸업하고 우즈베키스탄의 수도 타슈켄트의 벤코프미술학교에 입학해 그림을 배운다.

신순남은 1949년 스물한 살에 학교를 졸업하고 고려인 여성 지해옥과 결혼한다. 지해옥은 신순남과 같은 해에 연해주에서 강제 이주한 동갑내기였다.[70] 두 사람은 세베르니 마야크 콜호스라 불리는 집단농장에서 함께 자랐다.

결혼 뒤 신순남은 자신의 모교인 벤코프미술학교의 교사가 되어 학생들을 가르친다. 또한 정치인의 자화상 제작을 병행하며 새로운 가족과 함께 안정적인 생활을 이어 나간다.

1985년 작 〈장밋빛 눈〉은 결혼과 새로운 가정이 그에게 어떤 의미였는지를 엿보게 한다. 1949년 4월의 어느 날, 눈이 내리듯 만개한 살구 꽃잎이 하늘에서 눈송이처럼 내린다. 면사포를 쓴 백색 드레스의 신부가 화면 중앙에 있다. 그녀의 손을 잡은 붉은 옷의 신랑이 바로 신순남이다. 이들 부부 앞에 꽃가루를 뿌리는 화동이 보인다. 이들 앞으로 새로운 길이 펼쳐져 있고 수건을 머리에 동여맨 여인들과 아이들이 함께 환호하고 있다. 잔칫날에는 음악과 춤이 빠질 수 없다. 그림 왼쪽에는 장구를 두드리거나 나발을 부는 이들과 한복을 입고 부채춤을 추는 여인들이 있다. 장구를 두드리고 나발을 부는 모습에서 우리 민족의 풍습이 이

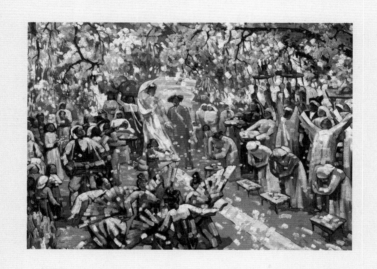

신순남
〈장밋빛 눈〉

때까지 그대로 남아 있음을 살펴볼 수 있다.

고려인의 결혼식 풍습에 남아 있는 우리 민족의 오랜 전통을 그림 속에서 더 찾을 수 있다. 그림의 오른쪽에 나무판을 들고 있는 인물이 보인다. 나무판 위에 있는 것은 무엇일까? 바로 돼지머리이다. 신성한 의식이나 제사 때 돼지머리를 사용하는 것은 우리 민족의 전통이었다. 《삼국사기》의 '고구려'편에는 멧돼지와 사슴을 잡아서 하늘과 산천에 바쳤다는 기록이 있다. 또한 조선 후기의 《동국세시기》에도 제물로 쓸 산돼지를 공납해야 해서 지역 주민의 부담이 크다는 내용이 남아 있다.[71] 이처럼 예로부터 신성한 동물로 인식되어오던 돼지는 중요한 행사에 돼지머리 형태로 등장했다.

조선 땅을 떠나온 이들에게도 의례 날에 돼지머리를 올리는 풍습은 그대로 유지되었다. 1933년 일본의 한 신문 기사는 오사카의 조선 시장에 "그들의 애호 식품"을 구하러 온 다른 지역의 조선인이 1만 명에 가까웠다고 쓰고 있다.[72] 그중 하나가 돼지머리였다. 1949년 중앙아시아에 살던 고려인들 역시 중요한 행사에 돼지머리를 준비했다는 것을 신순남의 이 작품을 통해서 살펴볼 수 있다.

신순남

화가는 신랑 신부의 머리 위 만개한 살구꽃을 흰색 조명인 양 납작한 붓을 꾹꾹 눌러서 표현하고 있다. 행진하는 신랑 신부를 맞이하는 여인들 옷의 노란 색, 그들 발아래 그림자의 파란색, 그리고 바닥의 붉은 색의 대조는 이 그림을 더욱 화려하게 만든다. 신순남이 일생에서 가장 행복한 순간이라고 했던, 찬란하게 빛나던 시절을 이렇게 〈장밋빛 눈〉으로 담아냈다.[73]

새로운 고향

신순남이 1980년대 전반에 그린 〈진혼제, 이별의 촛불, 붉은 무덤〉은 푸른색과 검은색이 전체적으로 드리우면서 차갑고 어두운 느낌을 준다. 인물들 또한 무표정한 얼굴로 동세 없이 표현되어 있다.

그럼 이 그림은 어떨까? 앞선 인물 표현과 사뭇 다르다. 인물을 단순화하고 외곽을 검정 선으로 표현한 것은 이전 작품과 같다. 하지만 인물의 동세는 확연히 달라 보인다. 두 팔을 벌리고 팔짝 뛰어오르는 이, 손을 휘저으며 춤추는 이가 있다. 무엇보다 인물과 인물이 서로 연결된 느낌이다. 이 그림은 〈수코크 부족〉(1987년)이다.

신순남
〈수코크 부족〉

1990년대 전후로 신순남은 자신이 여행을 다녀왔던 우즈베키스탄의 수코크 지역을 작품으로 그려낸다. 무리 지어 연결된 인물들의 배경에는 초록의 초원과 붉게 흐드러진 꽃이 자리하고 있다. 붉은색과 초록색의 보색 대비를 통해 역동적인 느낌을 살려냈다. 이를 두고 한 연구자는 그가 그동안 거주해 온 중앙아시아를 조국이자 고향으로 내면화한 것이라고 해석한다.[74] 이러한 변화는 그가 남긴 시에서도 찾아볼 수 있다.

새로운 조국 처녀지의 땅
한국인들이 죽어간 악마의 늪
치르치크 계곡 한국인의 운명
어머니와 새어머니 나의 새로운 조국
새로운 조국 나의 자랑[75]

자신이 태어난 연해주에서 아홉 살에 기차에 태워져 새로 정착한 중앙아시아. 그곳의 늪지대를 메워 고려인들은 개척지를 만들었다. 그러한 이곳을 신순남은 고려인들을 죽인 "악마의 늪"이라고 하면서도 이제는 "새어머니"로

형상화해 새로운 조국으로 이야기하고 있다.[76]

우리 민족의 또 다른 기록화

1997년, 신순남의 작품이 한국에서 〈수난과 영광의 유민사〉라는 제목의 특별전으로 처음 선을 보였다. 과천 국립현대미술관에서 시작해 부산, 광주, 대구로 순회전을 이어갔다. 1997년은 조금 특별한 의미가 있었다. 스탈린의 강제이주 정책에 의해 고려인의 집단 이주가 시작된 지 60주년이 되는 해였다. 이 전시를 두고 한 언론사는 "타국에서 스러진 동족의 넋을 진혼굿으로 달랬다"라고 표현했다.[77] 신순남 역시 이 작품을 통해 중앙아시아에서 생을 달리한 이들의 원혼을 진혼하려 했다고 이야기했다.

소련 영토에 거주하면서 1937년 당시의 강제 이주 정책을 비판하는 작품을 제작한다는 것은 쉬운 일이 아니었다. 그가 〈진혼제, 이별의 촛불, 붉은 무덤〉을 세상에 공개한 것은 1980년대 후반이다. 1989년 9월 소련 최고평의회가 강제 이주한 소수민족의 명예 회복과 권리 확대를 선언한 뒤였다.[78]

신순남은 자신의 아홉 살 기억 속에 남은 한인들의 고단

'고려인' 화가 신순남.

한 삶을 화폭에 담았다. 그러나 소련 정부가 고려인 강제 이주 사건에 대한 잘못을 인정하고 나서야 세상에 꺼내놓을 수 있었다. 이어 강제 이주 60주년이 되는 1997년에 한국에서 전시하게 되었으니 감회가 남달랐을 것이다. 그는 이 작품들을 국립현대미술관에 기증했다. 강제 이주 정책에 의해 생사를 달리한 고려인의 증인이 되어 평생을 작품으로 기록한 그가 고국에 돌아와 자신의 그림을 기증할 때의 감회는 어떠했을까?

자신의 정체성을 고민하며 당시의 사건을 다시 직면하는 작업은 고단한 일이었을 것이다. 마치 소설가 김원일이 《마당 깊은 집》에서 어린 시절에 직접 경험한 한국전쟁 이후 소시민의 삶을 기록으로 남긴 것처럼, 아홉 살에 기차에 태워져 사람들의 불안한 눈빛과 참담한 죽음을 목격한 신순남은 그 경험을 그림으로 남겨 두었다. 그의 작품은 1937년 한반도의 다른 공간에서 강제 이주의 처절한 역사를 감내해야 했던 우리 민족의 또 다른 기록화이다.

신순남

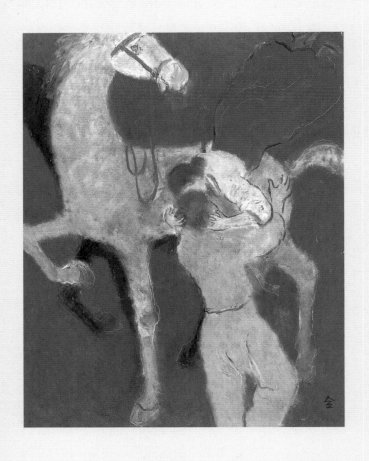

전화황
〈춘향의 재회〉(1977년)

그의
그림을 보면
눈물이 나온다

전화황

사랑하는 부인 벨라를 그림 속에 자주 등장시킨 화가 샤갈(Marc Zakharovich Chagall). 그의 그림 한 점을 본다. 남녀가 손을 맞잡고 있고 주변에는 닭이 그려져 있다. 〈그래서 그녀는 나무에서 내려왔다〉라는 제목으로 볼 때 무중력 상태로 떠 있는 여인이 나무 아래로 내려와 연인을 만나는 순간을 담은 듯하다(큐알코드). 샤갈이 1948년에 《아라비안나이트》의 삽화 용도로 제작한 이 석판화는 4년 전 갑작스레 사망한 아내를 그리워한 작품으로 해석하

전화황

기도 한다.

앞의 그림을 보자. 샤갈의 〈그래서 그녀는 나무에서 내려 왔다〉와 비슷한 느낌을 주는 이 작품의 제목을 〈그래서 그녀는 말에서 내려왔다〉라고 붙여볼 수 있지 않을까? 말 위에 무중력 상태로 떠 있는 한복 입은 여인이 말에서 내려 남성에게 포옹하는 모습을 담은 이 작품은 〈춘향의 재회〉 (1977년)이다. 서로 다시 만날 것을 다짐하고 헤어졌던 이 몽룡과 성춘향이 고난의 순간에 다시 재회하는 상황을 표현했다. 이 작품을 그린이는 전화황이다. 그는 이런 도상을 1956년부터 1980년에 걸쳐 여러 차례 그렸다. 한 주제를 오랫동안 마음에 담아 작업한 것이다.

전화황이 1968년에 그린 또 다른 그림을 살펴보자. 화면은 크게 백두산 천지의 산등성이, 천지의 푸른 물, 천지를 둘러싼 산맥, 그리고 그 위의 하늘로 구성되어 있다. 그 가운데 눈에 띄는 것은 하늘에 떠 있는 두 개의 태양이다. 작품 이름 역시 〈두 개의 태양〉이다.

〈춘향의 재회〉와 〈두 개의 태양〉, 이 두 작품에는 한 가지 공통점이 있다. 화가가 이야기하고 싶은 주제 의식이 같다는 점이다. 먼저 〈춘향의 재회〉에 등장하는 몽룡과 춘향을

생각해 보자. 《춘향전》에서 몽룡과 춘향은 서로 만나지 못하다가 결정적 순간에 극적으로 재회한다. 이 두 사람이 단순히 사랑하는 연인이 아니라, 만날 수 없는 두 개의 조국인 남과 북을 상징한다면 어떨까? 많은 미술사 연구자는 춘향이 결국 이몽룡을 만나 날아가는 장면을 화가가 통일에 대한 희망을 담은 것으로 해석한다.[79] 〈두 개의 태양〉 역

하늘에 떠 있는 두 개의 태양은 남과 북을 상징한다고 해석한다. 전화황, 〈두 개의 태양〉.

전화황

시 남과 북으로 분단된 조국의 현실을 표현한 작품이다. 한 연구자는 하늘에는 두 개의 태양이, 천지에는 하나의 태양이 그려져 있는 것에 주목해 두 개로 분단된 조국이 하나로 통일되는 염원을 화폭에 담았다고 분석했다.[80]

분단과 전쟁

전화황의 작품은 남과 북의 분단을 주제로 삼은 것이 유난히 많다. 한 작가가 깊이 천착하는 주제는 작가의 삶과 어떠한 방식으로든 연결되어 있을 가능성이 크다. 전화황의 경우 그의 정체성이 작품 활동에 영향을 주었다고 할 수 있다. 전화황은 재일조선인 출신 화가이다. 재일조선인이라는 정체성이 분단 문제에 관한 관심으로 이어질 수 있다는 것을 설명하기에 앞서 재일조선인에 대해 살펴보자.

일제강점기에 일본으로 건너간 조선인은 1945년 일본 땅에서 해방을 맞이한다. 그렇다면 이들의 국적은 어떻게 될까? 일본인일까, 조선인일까? 해방 뒤 상황은 그리 간단하지 않게 흘러간다. 해방 뒤 이들 중 일부는 조국의 고향으로 돌아간다. 그러나 돌아가지 않고 일본에 남아 있던 이들에게 1946년 일본은 집단 송환 종료를 발표하고 일본 국적을

부여한다. 1947년 외국인 등록령이 선포되면서, 이들은 국적은 일본이지만 국적 표지에는 '조선'으로 표기된다.[81]

상황은 남한과 북한이 1948년에 각각 정부를 수립하면서 더 복잡해진다. 해방 이전에 조선이라는 국적을 갖고 있던 이들이 1948년 이후에는 이제 존재하지 않는 나라의 국적을 갖게 된 것이다. 해방된 조국은 다시 분단을 맞이하고 일본 내 조선인들도 재일본조선거류민단(이하 민단) 계열과 재일본조선인총련합회(이하 조총련) 계열로 나뉜다. 민단은 한국에, 조총련은 북한에 각각 소속감을 느끼고 활동을 이어간다. 이처럼 현재 일본의 재일조선인은 일본 국적뿐 아니라 사실상 한국인과 북한인의 정체성으로 나뉘어 살고 있다. 재일조선인 전화황이 그동안 우리에게 잘 알려지지 않은 이유는 이러한 정치적 배경과 관련 있다. 전화황은 조총련 계열에서 활동했는데, 이 경우 당사자와 접촉은 불가능하거니와 연구 자체도 금지되었다.

전화황이 조총련 계열의 화가로 분류된 것은 그의 의지와 거리가 있다. 전화황은 해방 이전에 평안남도에서 태어났다. 이처럼 고향이 북한에 있으면 자연스럽게 조총련 계열로 편입되곤 했다.[82] 또한 미술 강사로 출강한 학교가 조

총련계로 편입되는 상황까지 이어졌다.[83] 정작 그는 "남이 니 북이니 하는 것은 잘못된 일이다"라고 이야기했다.[84]

재일조선인은 해방 뒤 조국의 분단 소식을 들으며 제3의 지역에서 남과 북 중 어느 한 나라를 선택해야 했다. 하지만 이들은 언젠가 다시 통일 정부가 수립될 것이라는 희망을 버리지 않았으며, 해방 이전의 '조선'이라는 단어를 버리지 않았다. 재일조선인이라는 정체성의 태생 자체가 남과 북의 분단과 관련 있다 보니 이들에게 분단과 통일은 늘 화두일 수밖에 없었다.

1909년 평안남도 안주에서 태어난 전화황은 1939년에 일본 교토로 이주했다. 일제강점기에 조선에서 일본으로 건너가는 이유는 대개 강제노역, 생활고로 인한 노동, 유학 등이었다. 그는 이와 달리 종교 단체 활동을 위해 일본으로 건너간다.

일본에서 해방을 맞이한 전화황은 1950년 한반도에 전쟁이 일어났다는 소식을 듣는다. 전화황의 가족은 여전히 평안남도에 살고 있었기에 가족의 생사에 마음을 졸일 수밖에 없었다. 그러다가 아버지는 전쟁 중 행방불명되었고 동생은 부역에 동원되었다가 과로로 사망했다는 소식을 들

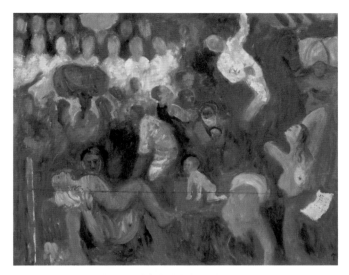

한국전쟁으로 스러진 이들을 표현했다. 전화황, 〈군상〉.

는다. 1951년 전화황은 〈군상〉에 전쟁으로 스러진 많은 이들, 그리고 이들을 바라보며 절규하는 가족의 모습을 담아낸다.

그림 상단의 왼쪽과 오른쪽에 각각 머리에 짐을 인 이들이 보인다. 세간살이를 머리에 이고 피난길에 나선 사람들이다. 이들 사이 말에 올라탄 흰옷의 남성은 배를 움켜쥔 채 뒤로 넘어가고 있다. 총탄을 맞고 쓰러지는 듯하다. 그

전화황

림의 왼쪽 아래에는 사망한 여인을 안고 절규하는 남성과 이를 지켜보는 어린아이가 보인다. 아이의 옆으로는 죽음을 맞은 누군가가 쓰러져 있고, 그 옆에는 하얀 얼굴의 여성이 절규하며 고통스러워한다.[85] 인물들의 표정은 상세히 묘사되지 않았지만 뒤틀린 몸짓은 화가가 전달하고자 하는 메시지를 담아내기에 충분하다.[86] 〈군상〉은 검은색, 잿빛, 암갈색으로 가득 채워져 전쟁의 참담함을 더하고 있다. 1950년대 일본 미술계는 사회적 사건을 기록할 의도로 그리는 르포르타주 회화가 유행했다. 그러한 사조와 결이 맞은 이 작품은 1951년 행동미술상을 수상했다.[87]

　해방 이후 재일조선인으로 일본 안에서 차별받는 가운데 고향에서 들려온 전쟁 소식과 아버지와 동생의 죽음은 화가에게 분단은 무엇인지, 민족은 무엇인지를 끊임없이 생각하게 했을 것이다. 앞서 소개한 〈춘향의 재회〉나 〈두 개의 태양〉은 그러한 작가 자신의 정체성과 경험에서 비롯한 작품이다.

　겁 많은 내 내면의 자화상
　전화황은 〈춘향의 재회〉를 1980년에 다시 그린다. 이때

전화황
〈춘향의 재회〉(1980년)

그림은 앞서 살펴본 1977년의 〈춘향의 재회〉와 사뭇 다르다. 1977년 작품에서, 말에서 내린 두 사람이 만나는 장소는 지상인지 공중인지 특정할 수 없는 몽환적 느낌이었다. 반면 1980년의 〈춘향의 재회〉는 하늘을 나는 춘향과 몽룡이 서로 손을 부여잡고 만나는 순간을 포착하면서도, 이들 뒤로 한옥과 담장 등이 묘사되어 있어 장소의 실재감을 더한다. 어딘가 있을 법한 농촌의 풍경을 배경으로 한다.

그는 왜 〈춘향의 재회〉를 1980년에 다시 그렸을까? 그림의 배경은 왜 실재감이 있는 장소로 바뀌었을까? 이는 아마도 1979년에 전화황이 한국을 방문하면서 생긴 변화로 보인다. 전화황의 동생 전봉초는 한국에서 첼리스트로 활동하고 있었다. 전화황은 동생의 초대로 고국 땅을 밟는다. 일제강점기에 일본으로 건너온 지 41년의 세월이 흘러서야 고국에 돌아와 동생을 만난 것이다. 전화황이 그동안 한국을 방문할 수 없고 한국에서 전시회를 열 수 없었던 까닭은 그가 조총련 소속이기 때문이었다. 한국에 오기 위해서는 결단해야 했다. 그는 조총련을 나와 '민단'이라 불리는 재일본조선거류민단 소속으로 전환한다.

전화황의 정체성에 대한 고민을 엿볼 수 있는 작품이 하

자신의 정체성에 대한 고민을 두 가지 모습의 자아로 표현했다. 전화황, 〈내 내면의 자화상〉.

나 있다. 〈내 내면의 자화상〉은 두 가지 장면으로 구성되어 있다. 하늘에는 봉황을 타고 관복을 입은 채 날아오르는 인물이 있다. 두 손 모아 기도하는 듯한 남자의 뒤로 불상의 광배처럼 둥근 빛이 그를 감싸고 하늘에서는 환한 빛이 쏟아진다. 지상의 남자는 망연자실한 표정과 몸짓으로 날아가 버리는 남자와 봉황을 다급히 쫓는다. 부자연스럽게 표

전화황

현된 팔과 다리, 그리고 바람에 흩날리는 도포와 옷고름 등은 그가 마치 날지 못하는 봉황처럼 보이게 한다.

전화황은 1977년에 이 작품을 그렸다. 민단으로 소속을 바꾸고 한국을 방문하기 2년 전이었다. 자신의 강한 의지로 조총련 소속이 된 것은 아니라 하더라도 한국 정부가 불온시하는 조직인 만큼 그 상태로는 한국에 있는 동생을 만날 수 없었다. 민단으로 옮겨가지 않으면 안 되었던 전화황의 고뇌가 〈내 내면의 자화상〉이라는 작품으로 표현된 것이 아닌가 싶다. 평소 '全'(전)이라는 서명만 간단하게 남긴 것과 달리 이 작품에는 붉은 물감으로 글자를 적어두었다. 일본어로 적어둔 내용은 '겁 많은 내 내면의 자화상'이다.[88]

〈백제관음〉과 〈미륵보살〉

〈군중〉이나 〈내 내면의 자화상〉처럼 자신의 고뇌를 표면적으로 드러낸 작품 이외에 전화황은 참선과 고요함을 상징하는 〈불상〉 시리즈를 제작하기도 했다. 그는 1960~1970년대에 평화를 기원하는 마음으로 불상을 그렸다. 특히 그의 마음을 사로잡은 것은 일본 나라현 호류지(法隆寺)의 백제관음상이었다.

고대 시기 한반도는 여러 나라가 영토 각축을 벌이면서 혼란한 시기를 피해 일부 사람이 일본으로 건너갔다. 이때 일본으로 귀화한 사람들을 '도래인'이라고 부른다. 전화황이 본 나라현 호류지의 백제관음상은 그런 도래인이 만든 것이라는 견해가 있다.

전화황의 〈백제관음〉은 불상의 배와 목, 뒤의 광배 부분을 부분적으로 밝게 표현했다. 나무로 만든 백제관음상 위에 덧입힌 칠이 벗겨진 흔적을 사실적으로 나타냈다. 실제 전시 공간과 달리 불상의 배경을 검게 처리하고 표정을 두드러지게 표현하지 않아 어둠 속에 밝게 홀로 빛을 내는 느낌이다.

전화황이 남긴 또 다른 불상 작품은 〈미륵보살〉이다. 교토 고류지(廣隆寺)의 미륵보살반가상을 그렸다. 왼쪽 무릎 위로 오른쪽 다리를 얹은 반가좌의 형태나 오른쪽 손끝을 뺨에 가져다 댄 사유의 자세가 익숙하다. 우리의 국보 금동미륵보살반가사유상과 많이 닮았다.

우리의 반가사유상은 동으로 제작해 금을 입혔고 일본의 미륵보살상은 나무를 깎아 만들었지만, 두 불상은 자세뿐 아니라 머리 부분의 보관이나 옷 주름을 표현한 양식이 상

전화황
〈백제관음〉, 〈미륵보살〉

당히 비슷하다. 고류지의 미륵보살상은 우리의 삼국시대 불상을 본떠서 만들었거나 삼국시대에 일본으로 전해진 것으로 추정한다.

호류지의 백제관음상이나 고류지의 미륵보살상은 전화황이 자주 그린 불상이다. 그도 이 작품들이 삼국시대에 일본에 귀화한 도래인이 만들었거나 전래했을 가능성에 대해 알고 있었다.

의뢰를 받고 1년쯤 지난 뒤에 문득 생각이 떠올라 나라에 가서 백제관음과 마주하게 되었습니다. 조선에서 가져온 것인지, 혹은 백제인이 나무로 만든 것인지 알 수 없으나, 우리 조국의 선조가 만들었다는 것은 확실했습니다. 그 불상 앞에서 말할 수 없는 마음의 감동을 받았습니다.[89]

전화황은 그 불상 앞에 섰을 때 이전과는 다른 특별한 감정을 느꼈다. 자신 역시 조선 땅을 떠나 일본에 건너온 도래인과 같은 신분이었기에 재일조선인이라는 자신의 정체성을 불상을 통해 투영했다.[90]

전화황

후원자 하정웅

전화황이 호류지의 백제관음상이나 고류지의 미륵보살
상을 보면서 재일조선인으로서 정체성을 고민한 것처럼 전
화황의 〈미륵보살〉을 보면서 자신의 어머니와 조국을 떠올
린 사람이 있었다. 바로 재일조선인 문화운동가 하정웅이
다. 그는 1963년에 전화황의 그림을 처음 만난 순간을 다
음과 같이 회고했다.

스물다섯 때, 이스턴백화점 화랑에서 무카이 준키치의 그림이
전시된다는 소식을 들었다. (중략) 화랑에 도착해 그의 그림을 보고
있는데, 화랑 한쪽에 묘한 작품이 하나 걸려 있는 게 보였다. 몽환
적인 데다가 신비로운 기운이 감도는 보살 그림이었다. 이 그림을
보는 순간 이상한 감정에 휩싸였다. 오랫동안 그 앞을 떠날 수가 없
었다.

〈미륵보살〉, 전화황 작품. 한없이 온화한 그러면서도 한없이 아
름다운 자태의 미륵보살이 기도 중이었다. 마치 미륵보살이 나를
위해 기도하는 듯했다. 한참을 바라보고 있으니, 이번에는 미륵보
살이 나를 비롯해 온갖 상처로 몸부림치는 약자들을 위로하고 있
었다. (중략) 미륵보살 위로 어머니가 겹쳤고, 한 번도 가보지 못한

조국이 어른거렸다. 어쩌면 이런 기도야말로 세상을 구원하지 않을까. 그런 생각에 빠져들면서 어느새 나 또한 기도를 올리고 있었다. 그날 바로 〈미륵보살〉을 구입했다.[91]

재일조선인은 해방 뒤에도 여전히 일본 내에서 민족적 차별을 경험하다 보니 조국에 대한 향수와 그리움 등을 품고 사는 경우가 많았다. 전화황은 이를 작품으로 풀어냈고, 하정웅은 그런 작품을 우연히 보면서 같은 주파수를 느꼈다.

일본에 살면서 민족의 문제에 예민하게 반응한 재일조선인 전화황과 하정웅, 두 사람은 작가와 후원자로 함께 길을 걸어갔다. 1982년에는 하정웅의 주도로 전화황의 작품 전시회를 서울, 대구, 광주에서 열었다. 해방 이후 처음으로 한국에서 재일조선인 화가의 작품을 소개하는 전시였다. 현재 전화황의 작품은 광주광역시립미술관에 다수 소장되어 있다. 하정웅이 1993년부터 2010년에 걸쳐 전화황을 비롯한 재일조선인 화가들의 작품 2,200여 점을 광주광역시립미술관에 기증한 덕분이다.[92]

전화황은 후원자 하정웅에게 영감을 받기도 했던 것 같

전화황의 후원자 하정웅의 고향 영암이 배경으로 그려져 있다. 전화황, 〈영암풍경〉.

다. 위 그림은 전화황이 1974년에 그린 〈영암풍경〉이다. 전화황이 전라남도 영암 지명이 들어간 그림을 그해에 그린 것은 우연이 아니었다. 1974년은 전화황의 후원자 하정웅이 한국을 처음 방문한 때이다. 하정웅이 방문한 곳은 부모의 고향, 바로 영암이었다. 아마도 전화황은 이러한 상황을 〈영암풍경〉이라는 풍경화에 담았을 것이다. 그가 1980년에 그린 〈춘향의 재회〉에서 춘향과 몽룡이 만나는 장소

배경과 상당히 유사하다(145쪽). 전화황 역시 이 작품을 그리기 한 해 전인 1979년에 한국을 방문했다. 그도 하정웅과 마찬가지로 조국을 방문한 기쁨을 같은 방식으로 표현한 것이 아닐까 싶다.

그의 그림을 보면 눈물이 나온다

재일조선인 전화황에 대한 일본 미술계의 평가는 어떤지 궁금했다. 일본 구글 사이트에 '全和凰' 세 글자를 입력했다. 전화황의 집은 일본 블로거들의 글에 소개되고 있었다. 뜻밖에도 '폐허'라는 키워드와 함께.

그가 생전에 십 년 동안 만들었다던 전화황미술관은 무너질 듯한 상태로 담쟁이넝쿨이 덮인 채 방치되어 있었다.[93] 폐가나 흉가를 찾아다니는 일본 마니아들 사이에서 이곳은 폐허 명소 중 하나인 모양이었다. 현재는 그 건물마저도 허물어져 버린 듯했다.[94]

재일조선인으로서 자기 정체성을 고민하고 화폭에 담아낸 화가. 그러한 그의 작품이 보관되어 있던 미술관이 폐허가 된 채 흉가라는 단어와 함께 언급되는 풍경에 뒷맛이 개운치 않았다. 조금은 쓸쓸했다. 그나마 후원자 하정웅에 의

해 그의 작품만큼은 국내 미술관에 잘 기증된 것이 위안이라고 할까. 하정웅이 전화황을 떠올리며 남긴 글을 덧붙이며 이야기를 마친다.

전화황 선생은 식민지와 해방, 남북 분단 속에서의 한국인의 인간사, 그 고통의 운명, 고민을 그리고 있다고 생각한다. 그것은 우리와 같이 고향을 떠나 이산의 아픔을 안고 있는 재일교포라면 누구나 경험하고 공감하는 예술세계이다. 그것은 재일한국인의 슬픔이며 기쁨이기도 하다. 그래서 그의 그림을 보면 눈물이 나온다.[95]

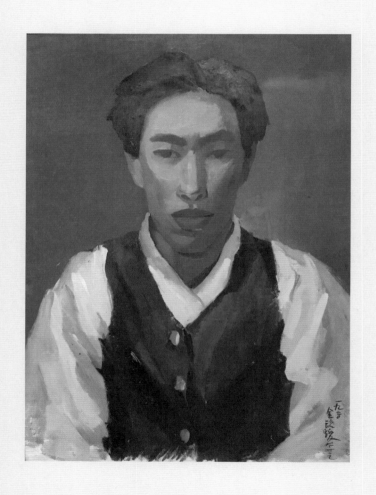

김용준
〈자화상〉

말할 수 없는
폐허의 기분

김용준

2020년 갤러리현대에서 열린 특별전 〈한국 근현대인물화: 인물, 초상 그리고 사람〉에 1920~1930년대 초상화들이 나란히 걸렸다. 이 시기 일본 동경미술학교에 유학 간 학생들이 자기 얼굴을 그린 작품이다. 동경미술학교는 졸업작품으로 자화상을 제작하도록 하고 이를 매입해 소장하는 관례가 있었다.[96] 특별전에는 이 학교의 자료관에 소장된 우리 미술가들의 자화상이 일본에서 건너와 대여 전시되었다.

고희동, 김관호, 이종우, 오지호, 김용준. 우리 근현대미술사의 대표 화가인 이들이 아직 화가라는 정식 타이틀을 갖기 이전, 학생 신분일 때의 말간 얼굴을 보는 재미가 있었다. 마치 오래된 다큐멘터리 영화 속에서 지금은 대스타가 된 연예인의 신인 시절을 보는 기분이랄까.

그림 속 유학생들은 한복을 입고 있기도 하고, 정장이나 양복을 입고 있기도 했다. 그 가운데 녹색 한복 조끼 차림으로 정면을 응시한 청년이 보였다. 누군가는 자기 그림 옆에 영어나 프랑스어로 서명을 남겼는데 이 청년은 "一九三〇 金瑢俊"(1930 김용준)이라고 한자로 적어두었다. 얼굴은 형태를 단순화해서 굵은 선으로 입체감을 표현했다. 긴 얼굴, 짙은 눈썹, 그리고 굳게 다문 도톰한 입술이 꽤 고집 있어 보였고 정면을 응시하는 눈빛이 인상적이었다.

경복궁 동편에 있는 이 갤러리에서 김용준의 〈자화상〉을 보고 나왔을 때 맞은편에 있는 동십자각이 보였다. 동십자각은 김용준이 동경미술학교로 유학 가기 전 고등학생 시절에 그린 작품 주제였다. 그는 1924년 〈동십자각〉으로 〈조선미술전람회〉에 입선하고, 그 작품을 판 돈으로 일본 유학을 갔다. 나는 잠시 동십자각 앞에 멈춰 100여 년 전 이 앞에

서 이젤을 세워두고 그림을 그렸을 고등학생 김용준을 떠올렸다.

뜻같이 될지 모르겠습니다

나는 유적지 답사 다니고 박물관 가는 것이 좋아서 남들보다 조금 늦은 나이에 미술사 대학원에 진학했다. 하지만 그저 좋아하는 것과 학문의 완성도를 갖추는 것은 별개임을 깨닫는 순간이 많았다. 수업 시간에는 한국 근현대 시기 많은 화가의 낯선 이름이 쏟아졌다. 다른 학우들은 그들의 작품과 화풍을 비교 분석하는데, 정작 작가의 이름과 호가 연결조차 되지 않는 나는 어리둥절하곤 했다. 화가라고는 겨우 겸재 정선, 단원 김홍도, 혜원 신윤복 정도만 알고 있었으니 원소 기호도 모르고 화학 전공하겠다고 온 셈이었구나 싶어서 초조하곤 했다.

그래서인지 이미 전설이 된 거장의 전성기 시절 작품보다는 습작 형태의 초기 작품이나, 그림이 잘되지 않아 혼자 고민하는 일기 등을 볼 때 마음이 더 끌렸다. 자신이 훗날 한국 근현대미술사에서 하나의 독립 주제로 연구될 인물이 되리라는 것을 알 리 없던 그 시절, 그들의 사적인 말이 묘

김용준

하게 위로가 되었다. 누구에게나 '어설픈 처음'이 있었다는 당연한 사실은 다른 의미에서 내게 위안이었다.

화가 김용준이 1924년에 인터뷰한 신문 기사가 내게 그런 의미로 다가왔다. 김용준은 중앙고등보통학교 재학 시절인 1924년 〈제3회 조선미술전람회〉에서 〈동십자각〉으로 입선한다. 〈조선미술전람회〉는 신인 미술가가 미술계에 정식으로 등단하는 등용문 같은 대회였다. 여기서 전문 화가가 아니라 학생 신분으로 수상했으니 주변이 떠들썩했을 것이다. 신문 기자가 찾아와 인터뷰까지 요청했다. 그런데 그는 의외의 말을 한다.

"졸업한 후에도 미술을 연구하고 싶으나, 뜻같이 될지 모르겠습니다."[97]

경성의 미술계가 들썩일만한 일이었으나, 그는 어깨를 툭 하고 떨어뜨린 것만 같은 문장으로 답한다. 그리고 이어 자신이 경복궁 동쪽 망루인 동십자각을 그린 배경에 대해 다음과 같이 이야기한다.

영광이라는 생각보다도 부끄러운 생각이 먼저 납니다. 동십자각을 그린 것은 동십자각 옛 건축물 앞으로 총독부 새 길을 내느라고

고등학생 때 〈조선미술전람회〉에 입선한 김용준의 〈동십자각〉.

집을 허는 것을 볼 때 말할 수 없는 폐허의 기분이 마음에 들어 그
것을 캔버스에 옮겨 놓은 것입니다.[98]

김용준의 입선작 〈동십자각〉은 현재 전해지지 않아 당시
〈조선미술전람회〉 도록 속의 흑백 이미지로만 살펴볼 수
있다. 화면 한가득 자리 잡은 동십자각 앞을 흰옷을 입은
한 인물이 지나가고 있다. 〈동십자각〉의 원래 제목은 '건설

인가? 파괴인가?'였다고 한다. 경복궁에서 그리 멀지 않은 중앙고등보통학교에 재학 중이던 김용준은 등굣길에 동십자각 앞의 민가들이 헐리는 광경을 지켜봤을 것이다. 그의 인터뷰를 보고 나서 다시 〈동십자각〉을 살펴보니, 이 그림의 주인공은 동십자각이 아니라 그 앞 바닥에 흩어져 있는 민가의 잔해들이 아닌가 싶었다.

《근원수필》

그의 인터뷰 가운데 "말할 수 없는 폐허의 기분"이라는 표현이 마음에 남았다. "뜻같이 될지 모르겠다"라는 문장과 폐허와 허무라는 단어를 이야기하는 쓸쓸한 고등학생이 궁금했다. 대학원 사람들에게 김용준에 관해 물어보니 그는 글을 잘 써서 수필집을 남기기도 했다고 알려주었다. 곧장 김용준의 《근원수필》을 샀다. 김용준이 1948년에 쓴 초판이 문고본으로 1988년에 복간되어 있었다. 고작 커피 한 잔 값밖에 되지 않는 범우사의 작은 문고본에 "말할 수 없는 폐허의 기분"이라고 표현한 그의 생각들이 담겨 있었다. 재미난 이야기도 실려 있었다.

김용준은 골동품 가게에서 볼품없는 두꺼비 연적을 하나

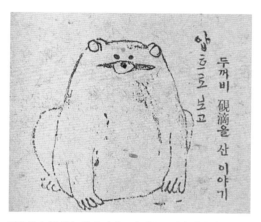

김용준이 《근원수필》에 직접 그려 넣은 두꺼비 연적 삽화.

사 온다. 그날 밤 김용준 부부는 싸우고 만다. 쌀 살 돈도 없는데 이런 데 돈을 쓰냐며 부인한테 타박을 듣는다. 그놈의 두꺼비가 우리를 먹여 살려 주냐는 이야기를 듣자 김용준은 "이 두꺼비 사 온 돈만큼 두꺼비가 돈을 벌게 해 줄 거"라고 큰소리친다. 그는 두꺼비 연적을 문갑 위에 올려두고 가끔 자다 말고 불을 켜서 그놈이 우두커니 앉아 있는가를 살핀 뒤에야 다시 눈을 붙이곤 한다고 고백한다. 그러면서 자신이 그 멍텅구리 같은 두꺼비 연적을 사랑하는 이유에 대해 "나는 고독한 사람이기 때문이다. 나의 고독함은 너

김용준

같은 성격이 아니고서는 위로해 줄 수 없기 때문이다"라고 쓴다.[99]

문고본으로 복간한 《근원수필》에는 김용준이 그린 그림이 빠져 있다. 초판본에는 "앞으로 보고", "옆으로 보고"라는 말과 함께 자신이 사 온 두꺼비 연적의 그림이 함께 실려 있다. 늘어진 배에 메롱 하며 혀 내밀고 있는 개성 있는 녀석의 모습을 엿볼 수 있다.

김용준의 《근원수필》에 실린 조선시대 미술가들에 대한 설명을 읽다 보면, 최순우의 《무량수전 배흘림기둥에 기대서서》나 유홍준의 《나의 문화유산 답사기》가 떠오른다. 실제로 김용준의 글은 미술사 논문보다는 수필에 가깝다. 대중이 조선시대 미술가와 회화에 관심을 두게 만들려는 목적이 있었기 때문이다.[100]

또한 그는 1930~1940년대에 조선 후기 대표 화가인 김홍도, 신윤복, 최북, 장승업을 연구 대상으로 삼아 저술 활동을 펼쳤다. 그는 당시 일본인 학자들에 의해 왜곡되는 우리 전통미술에 대한 편견을 극복하고자 노력한 미술사학자 가운데 한 명이었다.[101] 김용준은 그 자신이 미술가이자 미술사학자였으며, 화단의 논객으로 명성을 떨치고 있었다.

김용준은 《근원수필》에 시대 상황에 대한 답답한 심경을 토로하는 글을 남기기도 했다. 1945년 8월 해방을 맞이했으나 독립된 국가를 건설할 수 있으리라는 기대는 조금씩 어긋나기 시작했다. 미국과 소련이 군사적 편의를 위해 그은 38도선은 점차 분단선이 되어가고 있었다. 같은 해 12월에 열린 모스크바삼상회의 결정에 신탁통치가 포함되었다는 사실이 알려지면서 정국은 혼란에 빠졌다. 두 차례의 미·소공동위원회는 무산되고 단독 선거가 치러지면서 1948년 결국 남과 북에 각각 정부가 들어선다. 김용준이 1948년에 남긴 글에는 그런 과정을 지켜본 이의 고민이 담겨 있다.

일본이 패망하는 날은 반드시 우리에게 독립이 곧 올 것이요. 우리가 떳떳한 독립 국민이 되는 날은 내 평생에 쌓인 심회를 탁 풀어 놓고 마음대로 그림도 그려 보려니 하였다. 그러나 기회는 좀처럼 오지 않았다. '해방'이란 간판을 갈아 건 지도 어언 3년이 넘었건만 우리들의 울분은 그대로 사라질 날이 없다.[102]

1948년 마흔다섯 살 김용준은 해방 뒤에도 울분이 사라

지지 않고 마음껏 그림을 그리지 못하고 있다고 쓰고 있다. 그리고 1950년 9월 김용준은 가족과 함께 북으로 간다. 그가 월북한 이유에 대해서는 여러 가지 해석이 있다. 월북 전 서울대 미술학부 시절에 김용준의 제자였던 화가 서세옥의 회고를 통해 짐작해 볼 뿐이다.

해방 뒤 김용준은 장발과 함께 서울대 미술학부 창립 일을 도맡는다. 장발은 동경미술학교를 중퇴하고 뉴욕 국립디자인학교와 컬럼비아대학 사범대학 실용미술학부에서 미술 수업을 수강했다.[103] 당시는 미국 유학생 출신이 흔치 않았던 터라 서울대 미술학부 창설의 실제 업무는 김용준이 주로 맡았음에도 영어 구사가 능통한 장발이 실용미술학부장이 되었다.

1946년 두 사람의 갈등이 터져 나오는 사건이 발생한다. 이른바 '국대안 파동'이라 불리는 국립서울대학교 설립안 관련 논란이다. 이때 설립안을 반대하는 학생들을 처리하는 과정에서 김용준은 장발과 충돌한다. 두 사람 사이에는 주먹까지 오갔고, 결국 김용준은 서울대를 사직하기에 이른다. 이러한 일련의 복합적인 일들은 김용준이 북행을 선택하는 원인이 되지 않았을까 추측한다. 특히 제자 서세옥

은 김용준의 월북은 자기를 알아주는 사람이 없고 자기의 뜻을 제대로 펼칠 수 없는 데서 나오는 천재의 고독도 원인이었을 것이라고 덧붙인다.[104]

김용준의 《근원수필》 문고판 서두에는 "이 책을 읽는 분에게"라는 글이 덧붙어 있다. 이 책을 편찬한 시인 민영[105]은 1948년 초판본을 다시 복간한 과정과 자신의 소회를 설명한다. 한국전쟁 때 부산에 피난하던 중 노점에서 우연히 이 책을 처음 만나고 이후 잃어버렸다가 다시 만나게 되었다고 한다. 그러면서 《근원수필》이 세상에 다시 나와야 하는 이유를 이렇게 덧붙인다.

근원의 아름다운 글이 다시 세상에 나오게 된다니 기쁘기 한량없다. 비록 근원이 한때의 판단 착오로 북으로 가긴 했으나 그가 북쪽에 가서 활약한 흔적이 없고 그의 절친한 벗들인 상허(이태준)나 그 밖의 사람들도 저 비정한 이데올로기의 그물에 걸려 희생되고 말았으니, 《근원수필》이 다시 나와야 함은 필연의 일일 것이다.

– 조국분단 44년(1987년) 6월 스무닷새 閔暎(시인)[106]

"다시 세상에 나오게 된다니 기쁘기 한량없다"와 "비록

김용준

근원이 한때의 판단 착오로 북으로 가긴 했으나"라는 두 개의 문장을 들여다본다. 《근원수필》을 40년 만에 복원해서 소개하고 싶은 마음과 월북작가에 대한 사회적 편견에 대한 염려가 충돌하는 듯하다. 그래서인지 시인 민영은 "그가 북쪽에 가서 활약한 흔적이 없고"라는 표현을 살짝 덧붙여 두었다. 《근원수필》을 발간한 1987년 당시에는 월북 예술가 연구가 충분하지 않아 실제 알 수 없기도 했겠지만, 북에서의 '활약' 흔적이 없기를 바라는 민영 시인의 마음도 묻어 있지 않을까 싶다. 하지만 북으로 간 김용준은 그곳에서 여전히 화가로서, 미술사학자로서 활발한 활동을 이어 갔다.

어디서 민족 형식을 찾아야 할지 모르겠다

월북 뒤 김용준은 1953년까지 평양미술대학 학과장을 지내다가 과학원 고고학연구소 연구원으로 취임해 미술사 관련한 논문을 발표하며 미술사학자로 활동한다. 특히 그는 민족적 특성을 어떻게 계승할 것인가에 대한 고민을 많이 한다. 김용준이 1958년 잡지 《문화유산》에 남긴 기고에는 이런 내용이 실려 있다.

대동문 영화관도 역시 번잡한 수식이 마감에 방해를 놓고 있으며 조각상과 배경과의 조화가 맞지 않는다. (중략) 공공건물들은 총체적으로 말하여 불필요하며 번다한 수식으로써 민족 형식에 대치하려는 경향을 결정적으로 버려야 되겠고 물골, 벽 모서리, 난간, 추녀 밑, 층과 층 사이 같은 결절처에 간결한 방법으로 우리 민족이 다루던 솜씨를 좀 본받도록 하는 것이 좋으리라고 본다. 왜냐하면 이 건물들에서 덧붙인 문양 수식들만 띄어 버린다면 어디서 민족 형식을 찾아야 할지 모르겠기 때문이다.[107]

한국전쟁이 끝나고 평양에는 모란봉 극장, 대동문 영화관 등이 세워지고 있었다. 김용준은 그러한 건축물의 장식이 지나치게 화려한 것을 지적하며 간결한 형태가 특성인 우리 민족의 형식을 잊지 말아야 한다고 이야기한다. 그러면서 그 대안을 우리의 전통 건축에서 찾아 제시한다.

이러한 특정 건물에서 기와만은 암숫이 한 장으로 된 조선 기와로 이어야 되겠고, 기와를 살리기 위한 처마 선은 굴곡이 선명해야 되겠고, 시멘트 빛깔은 다양하게 하여 도시의 색채감을 풍부히 해야 되겠다. 우리 민족은 색채에 대한 감각이 매우 민감하였다. 한가

지 백색과 한가지 청색이면서도 수십 종류의 백색과 청색을 생각하여 내었다. 그런데 지금 벽에 칠하는 백색은 아주 싸늘한 순백색뿐으로 따뜻한 느낌을 조금도 주지 못한다.[108]

북으로 간 김용준은 한국전쟁 때 폭격으로 재건 중인 평양의 건축물에 대해 조선의 미감을 놓치지 않아야 한다고 이야기하고 있다. 기와의 모양, 처마의 선, 시멘트 빛깔에서도 민족적 특성을 고민하고자 했음을 알 수 있다.

김용준은 월북 전에 덕수궁박물관과 국립박물관에서 대중 강연을 종종 했으며 라디오 방송에서 문화유산을 강의했다. 우리 문화유산의 가치를 대중의 눈높이에 맞게 전달하는 역할이었다.[109] 그는 북으로 간 뒤에도 우리 문화유산의 가치를 알아보지 못하는 것에 대한 안타까움을 토로했다.

우리는 흔히 형제 국가 인민들로부터 "왜 당신네는 당신네의 고유한 좋은 예술을 살리려 하지 않느냐?" 하는 땀나는 질문을 받을 때가 많다. 이 말 가운데는 물론 그들로서 가질 수 있는 일종의 이방 정취에 대한 호기심도 있다는 것을 알 수 있다.

그러나 다만 그들의 이방 정취에 대한 호기심으로서만 해석하고

말 것인가. 그렇게 해석하고 말기에는 너무나 엄숙한 우리의 가슴을 찌르는 무엇이 확실히 있기 때문이다.

　왜 그러냐? 그것은 외국인뿐 아니라 우리 자신도 쓰라리게 느끼고 있는 아픈 점이 아닌가. 우리는 선조들이 피땀을 흘려 쌓아 놓은 문화적 유산에 대하여 너무나 무관심하였다는 것은 부인할 도리가 없다. 자기의 특성과 자기의 고집이 없이 쌓은 문화가 백 년의 공을 들였다고 하자. 그것이 국제주의 예술의 보물고에 무슨 자랑으로 참여할 수 있겠는가?[110]

　당시 북한은 이미지를 활용한 체제 선전을 중요시했고 미술을 중요한 선전 도구로 여겼다. 또한 여타의 사회주의 국가와 마찬가지로 소련의 사회주의리얼리즘을 기본 방향으로 삼았다.[111] 이때 사실적인 묘사를 위해서 동양화보다는 유화가 적합하다고 보았다. 김용준은 이러한 미술계 분위기에서 우리 스스로 민족적 유산을 낮춰보는 태도가 있다고 지적했다. 그는 표정, 동작, 사물의 처리 방법과 화면 구성을 우리의 전통과 결부해야 하며, 이를 위해서는 우리 고유의 미술 전통을 연구해야 한다고 주장했다. 이에 김홍도와 장승업 같은 이들을 연구해 성과를 내기도 했다.[112]

김용준

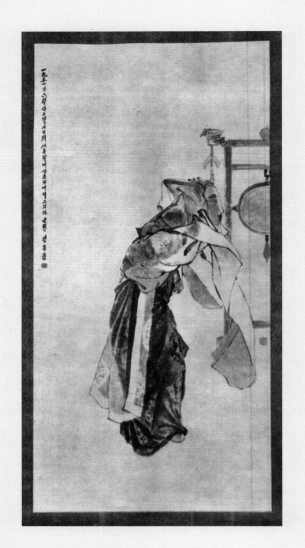

김용준
〈춤〉(모스크바 국립동양미술관)

김용준은 그림도 제법 잘 그렸다. 그가 그린 수묵채색화 〈춤〉은 1957년 '제6차 세계청년축전' 미술 부문에서 금메달을 수상했다. 이 작품은 두 가지 버전이 존재한다. 한 점은 평양의 조선미술박물관에, 다른 한 점은 러시아 모스크바 국립동양미술관에 소장되어 있다. 2001년 국립문화재연구소가 국외 소재 문화재를 조사하는 과정에서 러시아의 이 미술관에 소장된 〈춤〉을 찾아냈다. 두 작품은 그림에 적힌 제시가 약간 다르다. 현재 러시아에 있는 원본에는 "1957년 6월 단오절 지난 뒤 사흘날 미산초당에서 그리다"라고 적혀 있고, 평양에 있는 작품에는 "1958년 2월 원작을 모사했다"라고 적혀 있다. 아마도 북한 측은 1957년 '제6차 세계청년축전' 입상 이후 김용준의 〈춤〉 원작을 소련에 기증했고, 김용준이 이듬해 다시 모사한 작품이 현재 평양에 남아 있는 것으로 보인다.[113]

느릿느릿 정적인 움직임의 한순간을 담은 듯한 〈춤〉은 민족적 특성을 잘 드러낸 작품으로 높은 평가를 받았다. 김용준의 〈춤〉이 사회주의 국가의 국제 미술전에서 금메달을 받은 것은 내용이나 형식 면에서 우리의 전통미술이 다시 한번 주목받았다는 측면에서 의미가 있다.

조선화를 지향하는 동무에게

1960년대 김용준은 미술 잡지에 '조선화 기법'과 관련한 글을 연재했다. 조선화란 동양화를 떠올리면 된다. 이때 독자 한 명이 자신도 조선화를 그리기로 결심했다는 편지를 잡지사로 보낸 모양이다. 이에 김용준은 다음과 같은 공개 답장을 띄운다.

학문의 길, 예술의 길은 결코 장미꽃을 뿌려 놓은 듯한 탄탄한 대로가 아닙니다. 우여곡절이 많고 가시넝쿨이 얽혀 있다는 것을 잊어서는 안 될 것이요. 그러나 목적지를 향하여 꾸준히 쉬지 않고 찾으며 걸어가는 사람만이 승리하리라는 것은 틀림없는 사실입니다.

당신이 조선화를 그리겠노라고 결의를 다진 것은 대단히 좋은 일입니다. 그러나 앞으로도 당신이 가는 길에 많은 난관이 가로놓여 있을 것입니다. 흔히들 해 보다가 집어치우고 마는 그러한 값싼 화가가 되지 말고 꾸준히 노력하여 소기의 목적을 꼭 달성하도록 하여 주시오.[114]

1966년 환갑이 넘은 그는 자신에게 말을 걸어온 이에게 "나는 당신의 지향에 큰 기대를 가지면서", "목적지를 향

하여 꾸준히 쉬지 않고 찾으며 걸어가"라고 답한다. 그의 말은 마치 1924년 〈조선미술전람회〉에서 고등학생 신분으로 입선하고 난 뒤 "졸업한 후에도 미술을 연구하고 싶으나, 뜻같이 될지 모르겠습니다"라고 인터뷰했던 시절의 자신에게 들려주는 독백 같다.

그는 파란만장한 시대에 한 획을 긋는 화가이고 미술비평가, 미술사학자였다. 누군가는 "시대를 잘못 만난 천재"라고 이야기한다. 김용준은 한국전쟁 이전까지 라디오 방송을 통해 미술사 대중 강연을 했다. 만약 그가 월북하지 않았더라면 1990년대 《나의 문화유산 답사기》 출간이 가져온 문화재에 대한 대중적 관심이 훨씬 더 일찍 앞당겨지지 않았을까 싶다.

나에게 김용준은 화가나 비평가이기보다 일제강점기와 해방을 거치며 세상을 '견디고 살아온' 한 인간으로서 의미가 크다. 언제고 한국에서도 김용준 관련한 단독 전시가 열리면 좋겠다. 그 전시실 입구에 그가 매일 밤 깨어나서 물끄러미 바라봤다던 그 못생긴 두꺼비 연적과 그의 글이 배치되면 좋겠다.

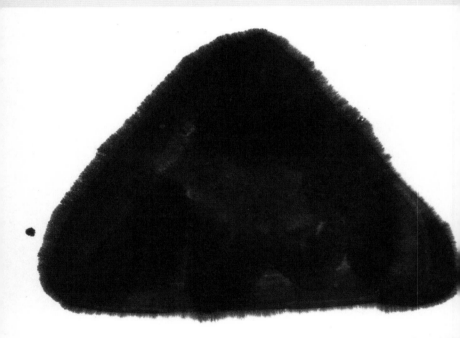

1965. 12월 4.2.3주 자화상 휘위에 떠...

이응노
〈자화상〉

이토록
쓸쓸한
자화상

이응노

　　　　　　삼각형 모양의 먹물로 그린 그림, 무엇을 표현한 것일까? 직관적으로는 편의점에서 파는 삼각김밥이 떠오른다. 상상해 본다면 어둠이 내린 산 같다. 아래쪽의 글씨를 살펴보자. "1968. 12월 추위에 떨던 자화상 고암"이라고 적혀 있다. 이렇게 추상적인 자화상이라니.

　그림을 살펴보면 외곽선의 먹물이 번져 있는 흔적을 볼 수 있다. 마치 추운 날씨에 오돌오돌 떨다가 털이 바싹 서 버린 느낌이다. 삼각형 형태를 가만 들여다보니 먹물의 농

　　　　　　　　　　　　　　이응노

담이 균일하지 않다. 같은 명암의 검정이 아니다. 가운데는 옅은 색으로 처리했고 오른쪽과 아래는 짙은 선으로 그렸다. 삼각의 틀 안에 무릎을 감아쥐고 웅크린 한 사람이 보이는 것도 같다. "추위에 떨던 자화상 고암"이라고 자신의 호를 적어 놓은 이는 이응노이다. 그는 왜 1968년에 자기 모습을 이런 형태로 남겨 두었을까?

한 사람의 일생을 인생 그래프로 그리면 환희의 순간과 고난의 시절을 표시할 수 있고, 그 두 지점의 폭이 클 때 흔히 '롤러코스터 같은 인생'이라고 표현한다. 이응노는 독일과 프랑스 언론의 찬사를 받으며 화가 인생의 전성기를 달리던 바로 그 시점에 어떠한 사건으로 인해 가장 가혹한 시간을 보낸다. 가장 높은 지점에 올랐다가 갑자기 뚝 떨어지는 롤러코스터와 같은 순간을 맞이한다. "추위에 떨던 자화상"은 그가 있던 공간을 표현한 것일 수도, 인생의 어느 한순간을 비유한 것일 수도 있다.

새해마다 신문에 그림을 싣는 화가

새해에 우리는 새해맞이 이모티콘을 주고받으며 인사를 건넨다. 거슬러 올라가면 신년 연하장을 주고받는 풍습이

있었다. 그보다 더 이전 시대로 가보면 지금은 거의 사라진 신년 휘호가 있었다. 새해를 맞이해서 붓을 사용한 글씨나 그림을 선물했다. 일제강점기에 발행된 신문들의 매해 첫날 기사를 보면 신년 휘호가 실려 있다. 오래전부터 이어온 관행인 만큼 유화가 아니라 수묵화가 중심이었다. 신문사에서 새해 인사를 독자에게 건네기 위해 싣는 그림이나 글씨라면 당대에 가장 명망 있는 화가에게 부탁했을 것이다. 1930년대 중반 〈동아일보〉나 〈조선중앙일보〉를 보면 이응노가 그린 대나무나 난 그림이 등장한다. 그 시절 이응노는 이미 대중성 있는 작가로 인정받고 있었다.

그러나 이응노 그림 인생의 출발은 그리 만만치 않았다. 그는 어린 시절부터 동네에서 그림을 잘 그린다고 소문이 나서 사람들에게 병풍을 그려주곤 했다. 하지만 이응노의 아버지는 '그림은 상놈들이나 그리는 것'이라며 종이조차 주지 않았다. 더 이상 가족을 설득하기 어렵다면 다른 선택을 해야 했다. 그는 결단을 내린다.

어느 날 이응노는 스스로 댕기 머리를 잘라버린다. 그러자 아버지는 그를 집 안에 들이지 않는다. 이응노는 일주일 동안 친구네 집을 전전하면서 두 가지 결심을 한다. "내 인

생은 스스로 개척해야겠다", 그리고 "화가가 되어야겠다."[115] 댕기 머리를 잘라버린 선택은 이응노 인생에서 결정적 순간이 분명했다. 전근대 시기와의 상징적 결별, 가부장적 아버지와의 분리 선언이었다.

이응노는 1923년 고향 충남 홍성을 떠나 열아홉 살에 혼자 서울로 간다. 아는 사람 하나 없는 서울에서 제 인생을 시험해 보는 열아홉 살 소년의 표정은 어떠했을까? 그렇게 고향을 떠나온 지 십 년 뒤 이응노는 주요 일간지에 신년 휘호를 싣는 화가가 된다.

서울로 간 이응노가 찾아간 곳은 영친왕의 글씨 스승인 해강 김규진의 집이었다. 당시에는 스승의 집에서 기거하며 사사 받는 것이 일반적이었다. 그러나 아무런 연고도 없는 그는 바로 받아들여지지 않았다. 몇 차례 방문 뒤에야 제자로 받아들여졌고 이응노는 스승의 집에서 집안일을 도우며 그림을 배웠다. 몇 년 뒤에는 표구점 조수나 간판 가게 고용원으로 일하다가 전주에서 간판 가게를 차려 독립한다.

경제활동을 하는 중에도 이응노는 꾸준히 작품을 출품해 1931년 〈조선미술전람회〉에 입선한다. 간판 가게와 작품

활동을 함께하며 개인전을 열기도 한다.[116] 1938년에는 간판업을 정리하고 일본 유학을 떠난다. 서른다섯 살 때였다. 생업을 접고 본격적으로 작품 공부하겠다고 결심하기에는 적지 않은 나이였다. 도쿄에 자리 잡은 그는 신문 배달소를 매입해 운영하며 일본 화가에게 그림을 배운다.

1945년 3월이 되자 도쿄의 분위기는 이전과 달라진다. 태평양전쟁 중이던 일본의 기세는 꺾이고 도쿄에 공습이 시작되었다. 이응노는 고향으로 돌아온다. 해방의 그날은 이내 돌아왔고 이응노는 당시를 이렇게 회고한다.

> 길에서 마주친 동생이 이제 전쟁이 끝났다고, 일본이 져서 일본 천황의 항복 선언 낭독이 라디오에서 방송되었다고 전해주었죠. 드디어 일본이 망했구나 하고 기뻐서 어쩔 줄 몰라 동생을 얼싸안고 울면서 그 산속에서 덩실덩실 춤을 추었답니다. 그러고 나서 홍성에 가니까 모인 사람들이 만세를 외치며 기쁨의 눈물을 흘리면서 춤을 추고 야단이었어요. 냄비와 세숫대야 같은 것을 두드리면서요.[117]

이응노는 해방 뒤 1948년에 홍익대학교 미술학부 동양

학과 주임교수가 된다.

그 뒤 1957년 한 신문의 문화계 소식란에 동양화가 이응노 부부가 프랑스에 간다는 소식이 실린다.[118] 이응노의 부인 박인경은 이화여대 재학시절에 스승인 이응노에게 그림을 배운 인연으로 만나 작품 활동을 함께하고 있었다. 이전에도 종종 유럽으로 화가들이 건너가는 경우가 있었지만, 대개 유화 중심의 서양화가에 해당하는 이야기였다. 동양화가인 이응노 부부가 프랑스 파리에 간다고 하자 주변에서 제일 많이 한 말은 "동양화가가 왜 중국으로 가지 않고 서양으로 가는가?"였다.[119] 이응노는 자신의 그림을 서양 무대에 전시하고 싶었다.

'이응노'와 '박인경'을 인터넷 신문 아카이브에 넣어 검색하면 1958년부터 이들 부부가 독일과 프랑스에서 얼마나 빛나고 있었는지를 확인할 수 있다. 특히 이응노의 작품은 당시 유럽에서 유행하는 추상미술과 맞닿는 지점이 있었다.

이응노는 생략과 단순화를 통해 작품을 추상적인 느낌으로 표현했다. 그는 문자 추상을 통해 한국적 추상을 선보였다. 또한 붓으로 종이에 그림을 그릴 뿐 아니라 종이를 찢

어 캔버스에 붙여서 독특한 질감을 표현하곤 했다. 한 프랑스 평론가는 이러한 콜라주 작품에 대해 "이끼 같기도 하고 침식된 바위의 표피 같기도 하다"라며 독창적인 작품이라는 감상평을 남겼다.[120]

프랑스의 이응노는 한국 유학생들에게 중요한 존재였다. 1960년대 초에 유럽 지역을 소개하는 신문 기사에서 파리 유학생들이 이응노를 대표적 리더로 모시고 있으며, 이응노 역시 이들을 후견인처럼 돌보고 있다는 내용을 찾아볼 수 있다.[121] 그 자신이 유년 시절에 고향 집을 떠나와 스승 김규진의 집에 기숙하면서 공부하고, 일본 유학생으로 경제활동과 학업을 같이한 경험이 있으니 타지에 나와 있는 유학생을 대하는 태도가 조금은 달랐을 것 같다.

1964년 그는 외국인을 상대로 동양화를 가르칠 결심으로 파리동양미술학교를 설립한다. 그에게 그림을 배운 외국인 제자만 3,000여 명에 달했다.[122]

동백림 사건

국내 일간지들은 프랑스에 건너간 이응노를 국위선양 하는 인물로 일제히 보도한다. 하지만 1967년 신문 기사에

이응노

전혀 다른 맥락으로 이응노가 등장하기 시작한다.[123] 같은 해 7월 정치·사회면에 "북괴 대남 적화공작단 적발"이라는 제목과 함께 그의 이름이 등장한다.[124] 일주일 뒤 중앙정보부는 이들 부부가 동베를린에 가서 "북한 공작원으로부터 지령받고 공작금을 받고 괴뢰에 교신했던 간첩"이라고 발표한다. 유럽인에게 동양화를 가르치며 칭송받는 화가가 간첩이었다는 주장이 나열되고 있었다. 시간순으로 신문 기사를 찾아보던 나는 기사 제목에 붙어 있는 저 단어들, '북괴', '적화', '공작단'과 이응노 사이의 이질감이 낯설기만 했다. 이응노는 이른바 '동백림 사건'의 간첩이 되었다.

동백림 사건에 대해 살펴보자. 동백림(東伯林)은 동독의 수도 동베를린의 한자 표기이다. 1967년 박정희 정권은 서독이나 프랑스에 거주하는 한국인 유학생, 대학교수, 예술인 등이 동베를린에 있는 북한대사관을 방문해 북측으로부터 경제적 지원을 받으며 간첩 활동했다는 대규모 간첩단 사건을 발표한다. 194명이나 체포된 역사상 최대 규모의 간첩 사건이었다.

서독에 가 있는 한국인들이 동베를린을 방문한 배경에는 먼저 지리적 설명이 필요하다. 2차 세계대전 패전국 독일

은 전쟁 뒤 연합군에 의해 동독과 서독으로 나뉜다. 마치 우리가 해방 뒤 남한과 북한으로 나뉜 것처럼. 우리와 다른 점은 독일은 수도까지 나뉘었다는 것이다. 우리로 치면 남과 북이 나뉜 상태에서 수도 서울이 다시 반으로 나뉜 셈이다. 수도 베를린이 동과 서로 나뉜 채 동베를린은 소련, 서베를린은 영국·프랑스·미국이 각각 점령한다. 문제는 베를린이 동독의 영토 안에 있다는 사실이다. 그러다 보니 서베를린은 동독으로 둘러싸인 섬이 되어버렸다.

따라서 서독 사람이 서베를린에 가기 위해서는 동독을 가로질러야 했다. 서베를린에서 동베를린으로 가는 것 역시 우리가 생각하는 남한과 북한의 국경 개념과는 다소 달랐다. 동·서독은 제한적이나마 교류를 이어갔으며, 이산가족 역시 비자를 발급받아 상대 지역을 방문할 수 있었다.[125]

그렇다면 서독이나 프랑스에 거주한 한국인들은 어떠한 이유로 동베를린을 방문하고 북한대사관과 연결되었을까?[126] 동백림 사건이 터진 시점이 언제인지 잠깐 생각해보자. 1967년이면 한국전쟁이 끝난 지 불과 14년밖에 되지 않은 때였다. 우리에게는 전쟁이 남기고 간 피해와 함께 이산가족이라는 숙제가 남아 있었다.

이응노

유럽에 거주하는 한국인들이 북한대사관을 방문한 가장 큰 이유는 한국전쟁 때 헤어진 가족이나 친구의 생사를 확인하기 위해서였다. 또한 정전협정이 체결된 지 얼마 지나지 않았으니 분단 문제에 대한 고민이 많을 수밖에 없었다. 특히 우리와 같은 분단국 독일에 거주하는 유학생들이나 동포들의 경우, 동독과 서독의 대학생들이 분단 상태에서도 함께 만나 토론하는 모습을 보며 우리 역시 북한 동포를 만나 대화의 물꼬를 터야겠다는 문제의식이 생겼다.

그러나 이러한 접촉은 조직적인 대규모 간첩단 활동으로 조작되고 만다. 박정희 정권은 동베를린의 북한대사관에서 유럽의 유학생과 지식인 등을 포섭해 공작금을 지원하고 간첩 활동을 하게 했다며 100여 명을 구속한다. 하지만 당시 서독에 있는 이들이 동베를린의 북한대사관이나 북한을 방문했다 하더라도 이 행위만으로 간첩죄를 적용받기는 어렵다. 간첩이란 '적국, 가상 적국, 적대 집단 등에 들어가 몰래 또는 공인되지 않은 방법으로 정보를 수집하거나 전복 활동 등을 하는 자'이다.[127] 이들이 방문한 장소와 방식은 이 정의에 부합할지 모르나, 목적이나 행위는 정보 수집이나 국가 전복활동과 거리가 멀었다. 이러한 까닭에 당시 동

백림 사건에 대해서는 개인 차원에 국가보안법이나 반공법이 적용되어야 할 사안이 조직적인 간첩단 사건으로 확대된 것이라 평가한다.[128] 국가보안법이나 반공법을 위반했을 때 형량은 7년 이하의 징역이었지만, 이 사건은 사형과 무기징역이 구형되기도 했다.

이응노가 실린 신문 기사들을 동백림 사건이 발표된 1967년 7월 8일 이후부터 따라가며 살펴봤다. 사진 속의 이응노는 호송차에서 내려 법정에 들어갈 때마다 울부짖고 있었다. 그러다 그가 너털웃음과 같은 미소를 짓고 있는 사진을 보았다. 사진 아래에는 "무기징역을 구형받은 후 껄껄대며 웃고 있는 이응노 피고인"이라는 설명글이 붙어 있었다.[129] 평생을 감옥에서 보내야 한다는 검찰의 구형을 들었던 때 그의 나이는 예순넷이었다.

그렇다면 1964년 프랑스 파리에서 동양미술학교를 세우고 제자를 양성하던 이응노는 왜 1967년 동백림 사건의 주요 인사가 되어 법정에 서게 되었을까? 왜 간첩이 되어 남은 생을 평생 감옥에서 보내게 되었을까? 환갑이 넘은 나이에, 어쩌면 인생의 정점을 찍은 시절에 그는 왜 이런 상황을 맞이했을까?

1967년 무기징역을 구형받은 후 웃고 있는 이응노.

어느 날 누군가 찾아왔다

여기서 잠깐, 이응노가 본격적으로 그림을 시작하게 된 사건을 떠올려 보자. 그림 그리는 걸 반대해서 종이조차 주지 않았던 아버지 아래에서 그는 긴 머리를 잘라버리고 서울로 가는 기차에 올랐다. 고향에서 그렇게 올라탄 기차가 그의 인생의 전환점이 되었듯 프랑스에서도 그의 인생을 소용돌이에 빠지게 할 누군가를 만난다.

프랑스에서 화가 인생의 전성기를 누리던 그의 인생이

하루아침에 달라진 일은 1967년 어느 날 누군가의 방문에서 시작되었다. 파리에 있는 한국대사가 이응노를 찾아왔다. 한국대사는 이응노에게 고국을 한번 방문해 달라고 부탁한다. 대통령이 당신을 해외에서 민족 문화를 높인 공로대상자로 포함했고, 조국의 발전된 모습을 보여주려고 하니 동행해 달라는 것이었다. 이응노는 한 달이면 다녀올 수 있겠다는 생각으로 따라나선다.[130]

그러나 이응노 부부가 김포공항에 도착하자마자 차에 태워져 도착한 곳은 호텔이 아니라 남산의 중앙정보부였다. 사실상의 납치였다. 프랑스에서 강제로 연행하면 외교 분쟁이 발생할 수 있으니 자발적으로 귀국한 것처럼 한국으로 불러들인 것이다. 중앙정보부에서 이응노 부부는 동베를린 방문 여부를 취조당하며 고문받는다. 이후 검찰은 간첩죄를 들어 그에게 무기징역을 구형한다. 하지만 재판부는 간첩 혐의를 인정하지 않았다. 결국 최종 3년 형을 받고 부부는 서대문형무소에서 수감 생활을 시작한다.[131]

이응노는 파리 활동 당시에 동베를린에 있는 북한대사관을 방문한 적이 있다. 국가보안법이나 반공법 위반에 해당할 수 있는 행동이었다. 하지만 그만의 개인적인 사정이 있

었다. 그에게는 한국전쟁 당시 헤어진 아들 문제가 있었다. 이응노와 전 부인 사이에는 자식이 없었고 당시의 관행대로 형제의 차남을 양자로 들였다. 그 아들이 한국전쟁 때 행방불명되어 소식도 모른 채 살고 있었다. 그러던 중 파리에서 만난 지인에게 아들이 북한에 살아 있다는 소식을 전해 듣는다. 당시를 회고하며 이응노는 다음과 같이 이야기했다.

한국전쟁 때 남쪽에 가족을 남겨 둔 채 행방불명이 된 아들입니다. 그때 인민군에 들어갔다가 북쪽으로 갔던 거지요. 당시 서울에 있던 젊은이들이 인민군으로 많이 끌려갔었으니까요. 죽었으리라 생각했던 아들이 북쪽에 살아 있고 거기서 새 가정을 꾸미고 산다는 것을 알게 되었어요. 자식이 살아 있다는 게 기뻐서 어쩔 줄 모르겠더군요.[132]

이후 지인을 통해 북한대사관 측에서 한 달 안에 동베를린으로 오면 아들을 만나게 해 주겠다는 연락을 전해 듣는다. 그러나 정작 아들은 만나지 못하고 파리로 되돌아온다. 그렇게 방문한 동베를린과 그곳의 북한대사관 출입 행적이 '간첩' 행위가 되어 이응노에게 무기징역 구형까지

이어진다.

이응노는 재판장에서 자신의 처지를 항변했다. 죽은 줄 알았던 자식이 살아 있다는 소식을 들었고, 동베를린에 가면 자식을 만날 수 있다기에 갔다고 호소했다. 그리고 이렇게 되물었다.

"죽은 줄 알았던 자식이 북쪽에 살아 있고, 만나게 해 줄 테니 오란다면 거절할 사람이 어디 있겠소? 만난 다음에 어떻게 될지 모르겠다고 거절하겠습니까? 심판을 받아야 할 사람은 바로 이런 분단을 낳게 한 장본인들이 아니겠습니까?"[133]

이응노와 그의 아들은 한국전쟁 뒤 각각 국적이 달라졌다. 아버지는 남한 사람, 아들은 북한 사람이 되었다. 그리고 십여 년이 지나 제3국인 독일에서 재회할 기회가 생겼다. 이런 선택의 대가로 납치 형태로 강제 소환되었고 예순 살이 훌쩍 넘은 노화가에게 무기징역이 내려졌다. 검사의 구형 발언을 듣자마자 웃음을 터트렸다는 신문 기사를 보며 이응노의 마음은 얼마나 복잡했을까 하는 생각이 들었다.

결국 그는 감옥에 갇혔고, 또 다른 이유로 괴로웠다. 그림을 그리지 못해서였다. 이응노는 서울구치소에 있으면서

재료가 될 만한 것들을 찾아내서 자신의 창작욕을 채웠다. 화선지 대신 화장지에, 붓 대신 젓가락으로, 먹물 대신 간장으로 그림을 그렸다. 신문지로 조각을 만들고 식사 때 남긴 밥알을 짓이겨 조각품을 만들었다.[134] 그 뒤 서울구치소에서 대전교도소로 이감되면서 소장에게 사정해 그림 재료를 반입 받아 감옥 안에서 작품 활동을 한다. 그는 당시를 떠올리면 갖가지 화상이 떠올라 머리가 터질 것 같았다며, 옥중에서 그림을 그리지 않았다면 아마도 미쳐버렸을 것이라고 이야기한다.[135]

이응노가 수감 생활을 시작한 지 몇 달 지나지 않아 프랑스 파리에서 편지 한 통이 전해졌다. 이응노의 작품 전시가 파리에서 열릴 예정이라는 소식이었다. 작가는 감옥에 있는데 전시회는 어떻게 열리게 된 걸까?

한 달 정도 고국을 방문하겠다며 파리를 잠시 떠난 이응노가 간첩이 되어 갇혔다는 소식은 프랑스에도 전해졌다. 유럽의 미술가들은 그를 도울 방법을 고민하며 파리와 유럽의 여러 미술관에서 전시를 계획했다. 미술평론가 존 크라방(John Craven)은 수감 중인 이응노에게 "당신은 파리 화단의 자랑이었으며, 한국을 대표하는 1인 대사로서 당신

의 작품 전시는 한국과 우리 친구들의 영광이 될 것"이라고 편지를 보냈다.[136]

동백림 사건에 연루된 학자, 예술인, 유학생 등이 있던 프랑스와 독일에서는 한국 정부에 항의 서한을 발송했다. 이들이 간첩으로 몰린 상황의 부당함과 체포 과정의 위법성에 대해서 문제를 제기하며 함께 목소리를 냈다. 프랑스 미술관장과 미술평론가협회는 이응노와 연대하는 항의서를 한국 정부에 발송했다.

1심과 항소심에서 관련자들의 혐의는 대부분 인정되었다. 하지만 실형받은 관련자 전원은 1970년 말까지 모두 감형과 특사 방식으로 감옥에서 나왔다. 이러다 보니 "역대 최대 규모의 간첩 사건"이라는 발표와 어울리지 않는 용두사미식 결말이었다는 비판이 나오기도 한다.[137] 이응노 역시 특별사면으로 2년 6개월 만에 풀려났다.

그가 동백림 사건으로 고초를 치른 뒤의 흔적은 충청남도 예산의 수덕여관에서 찾아볼 수 있다. 이곳은 해방 무렵 이응노가 사들여 살던 곳으로 1950년대 후반 프랑스로 떠난 뒤에는 전처 박귀희가 혼자 여관을 꾸리고 있었다. 동백림 사건 특별사면으로 나온 뒤 이응노는 잠시 이곳에 머물

이응노

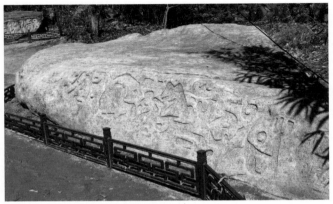

충남 예산의 수덕여관에는 동백림 사건을 겪은 이응노가 출소 뒤에 남긴 바위 글씨
와 현판이 남아있다.

며 마당에 있는 바위 두 곳에 문자 추상 형태의 글씨를 새겨두었다. 수덕여관 앞에 걸려 있는 현판도 그의 글씨이다.

군중의 외침을 그리다

이응노는 다시 프랑스 파리로 돌아간다. 그곳에서 자신이 젊은 시절 배운 서예와 문인화를 바탕으로 한 추상화 작품 활동을 이어간다. 그러나 다시 자유의 몸이 되었더라도 동백림 사건을 겪은 이상 이전과 같을 수는 없었다. 이응노 부부를 어렵게 한 것은 바로 사람에 대한 그리움과 외로움이었다.[138] 이전까지 후견인처럼 생각하며 이응노의 화실과 파리동양미술학교를 오가던 한국인들은 더 이상 찾아오지 않았다. '간첩'으로 복역까지 한 이와 가깝게 교류하는 것 자체가 부담스러울 수밖에 없었다.[139]

한국에서 작품 전시를 하는 것 역시 쉽지 않았다. 1975년 서울에서 이응노의 개인전이 열렸다. 이응노는 1962년 개인전을 마지막으로 프랑스 파리로 건너간 터라 13년 만에 고국에서 열리는 개인전이었다. 당시 이를 보도하는 기사에는 "개인적인 사정으로 작품만을 보낸 이응노 화백"이라는 표현이 등장한다. 여기서 에둘러 표현한 "개인적인

이응노

사정"이란 모두가 짐작하듯이 동백림 사건으로 인한 간첩이라는 낙인이었다.

동백림 사건을 겪은 뒤 이응노는 작품을 대하는 생각 또한 달라졌다. 그에게 2년 6개월의 형무소 생활은 "내면의 싹"이었다.[140] 그런 그에게 변화의 계기를 가져온 사건은 1980년 5·18민주화운동이었다. 그는 5·18민주화운동을 보며 스스로 민중 속에 뛰어들어 여생을 보낼 것을 다짐한다. 그리고 매일 매일 군중의 외침을 캔버스에 옮긴다. 그렇게 만들어진 작품이 1980년대 〈군상〉 시리즈이다.

〈군상〉은 선과 점으로 된 수많은 사람이 마치 춤을 추듯 역동적으로 표현된 작품이다. 이 작품에는 5·18민주화운동을 담은 여타 화가들의 작품에서 보이는 결기와 통곡 대신 1980년 광주에 있던 이들의 터져 나오는 울분과 외침이 담겨 있다. 빼곡하게 그려진 사람들을 자세하게 들여다보면 꿈틀거리는 동작이 매우 역동적이다. 형태를 단순화했지만, 검정 먹의 농담과 붓의 움직임에 따른 굵기 변화 등이 리듬감을 준다. 수많은 사람을 한 명 한 명 반복해 그렸는데, 마치 군중의 함성을 붓으로 새긴 것 같다.

최근 연구에서 1980년대 중반에 이응노가 서백림노동

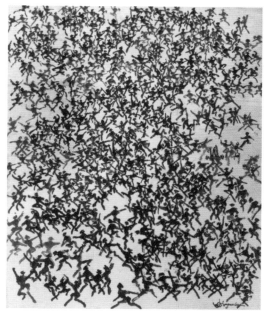

마치 군중의 함성을 붓으로 새긴 것 같다. 이응노, 〈군상〉

교실과 재독여성협회에 보낸 그림이 새롭게 소개되었다.[141] 이응노는 둥근 달 아래서 사람들이 신명 나게 강강술래를 하는 모습을 그려 놓았다. 북에 있는 자식을 만나려다가 동 백림 사건의 고초를 겪은 그였기에 더더욱 조국의 통일과 민주화에 관심이 많았을 것이다.

이응노

1986년 파리 집으로 찾아온 일본인 화가 도미야마 다에코에게 이응노는 다음과 같은 이야기를 들려준다.

우리들 화가의 무기는 바로 그림입니다. 현대의 진정한 예술가라면 자신의 사상과 철학을 굳게 지키며 민중들 편에 서야 하는 것입니다. 그림이란 벽에 거는 장식품에만 그쳐서는 안 돼요. 사회의 모순, 순수한 인간에 대한 애정, 이런 피 끓는 발언이 없어서는 안 되지요.[142]

가장 춥고 괴롭든 날

이응노는 또 다른 〈자화상〉을 남겼다. 검정 먹을 써서 자신을 그렸다. 그림에 "안양 교도소에 가장 춥고 괴롭든 날, 1968. 12월 十五日"이라 적었다. 이응노가 감옥에서 맞이하는 두 번째 겨울이었다. 날씨는 춥고 마음은 시리던 날, 그는 잔뜩 웅크린 자기 모습을 검정 먹으로 담아 두었다. 이토록 시리고 서늘한 자화상이 어디에 또 있을까. 교도소에서 춥고 괴로운 시절을 보내는 나이 든 화가의 자화상 옆자리에 춤추듯 터져 나오는 〈군상〉 속의 저 많은 사람을 하나하나 함께 새겨주고 싶은 마음이 든다.

이응노
〈자화상〉

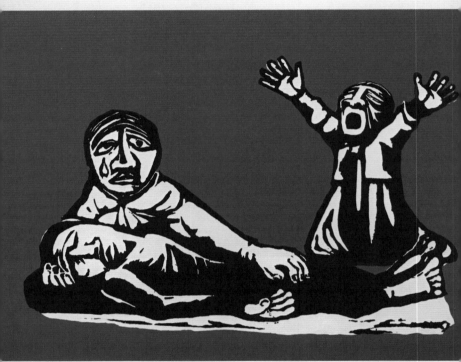

©TOMIYAMA Taeko

도미야마 다에코
〈광주의 피에타〉

역사 속에
바스러진 이들을
붓으로 새기다

도미야마 다에코

나는 가끔 근현대 자료 경매 사이트를 들여다보곤 한다. 고가의 고문헌, 지도, 그림이나 도자기 등이 대부분이지만, 내게 필요한 건 일제강점기와 해방 이후의 엽서나 편지, 일기장, 수첩 같은 것들이다. 경매 시장에서는 상대적으로 비인기 물품이지만, 논문에 필요한 자료가 되기도 하고 수업용 자료가 되기도 한다.

2020년 봄, 경매 사이트에 5·18민주화운동 관련 물품이 기획 전시된다는 공지가 올라왔다. 경매 물품은 대개 개인

소장이다 보니 아직 박물관을 통해 대중에게 공개된 적이 없거나 학계에서 연구되지 않은 최초 공개 자료인 경우가 많다. 역사적 가치를 갖는 개인 소장품이 거래를 목적으로 공적 장소에 등장하는 것이다. 경매 전시장 관람은 구매를 목적으로 하지 않더라도 박물관 관람과 비슷하게 대상을 살펴볼 기회가 된다. 더욱이 박물관이나 미술관처럼 유리로 막혀 있는 형태가 아니라 직접 대면할 수 있는 환경도 특별한 기회가 된다.

2020년은 5·18민주화운동이 40주년을 맞이하는 해였다. 박물관과 미술관에도 특별전시가 대대적으로 예고된 터라 경매 전시장에 나온 5·18민주화운동 관련 품목들이 더욱 기대되었다. 서울 종로구 인사동에 있는 전시장에서 1980년 당시 전남도청 공무원의 수첩, 수도방위사령부의 보고일지, 개인의 일기와 사진 등을 구경할 수 있었다.

그때 눈에 띈 것이 일본어로 쓴 5·18민주화운동 관련 잡지들과 책자들이었다. 제작일시를 살펴보니 대부분 1980년 6월로, 사건 발발 시점과 동시에 일본은 광주의 소식을 기사화하고 있었다. 언론 통제로 한국에서는 보도조차 되지 않았던 5·18민주화운동 관련 사진과 취재 내용을 일본

에서는 관심 있게 다루고 있었다.

일본에서 구입한 LP

5·18민주화운동 관련 자료를 한국뿐 아니라 다른 나라에서 구할 수 있다는 생각을 왜 하지 못했을까. 일본 경매나 고서점 사이트를 뒤적이다 보면 수업 자료로 쓸만한 것들을 구할 수 있겠구나 싶었다. 집으로 돌아와서 일본 사이트 몇 군데를 찾고 물품 검색창에 한자 '光州'(광주)를 입력했다. 그리고 한 장의 판화 그림을 보게 되었다.

한복을 입은 여성이 무릎을 꿇은 채 양팔을 뻗어 절규하고 있었다. 조각칼로 새겨 찍은 판화는 유독 얼굴에 선을 많이 넣어 고통과 괴로움을 표현하고 있었다. 그림 위에는 "倒れた者への祈祷(쓰러진 자를 위한 기도), 1980年 5月 光州"라고 쓰여 있었다.

이 그림은 일본에서 1980년에 발행한 LP의 표지였다. 표지 앞에 적힌 작곡가 "高橋悠治"(다카하시 유지)가 누구인지, 판화를 누가 그렸는지 알 수 없었지만 '1980년 5월 광주'라는 문구를 보고 입찰에 참여해 낙찰받았다. 한 달 정도 지나 받은 물품은 얇은 LP였고 그 안에 노란 전단이 함께

도미야마 다에코

들어 있었다.

　　들어보세요. 1980년 광주에서 무슨 일이 일어났는지
　　광주의 5월은 피로 물들었습니다.
　　자유를 찾아 계엄령 철폐를 외치며
　　거리를 메운 학생과 시민들의 시위를 기다린 것은
　　군대의 학살이었습니다.

　1980년 광주에서 일어난 일을 고발하는 내용의 글이 일본어로 쓰여 있었다. '해방'과 '자유'라고 적힌 깃발을 든 광주 시민들의 모습과 쓰러진 이를 품에 안고 절규하는 이의 모습이 새겨진 판화도 있었다. 그 옆에는 이 음반을 제작한 이유가 적혀 있었다.

　　언젠가 싹을 틔우기 위해
　　그 소원을 담아 우리는 이 슬라이드를 제작했습니다.
　　이 슬라이드가 곳곳의 집회에서 상영돼
　　불씨가 될 것을 바라고 있습니다.
　　– 다카하시 유지 작곡, 도미야마 다에코 그림

일본 경매에서 구매한 5·18민주화운동 관련 LP 표지(왼쪽)와 속지(오른쪽).

1980년 광주에서 일어난 일을 판화로 만든 뒤 슬라이드를 제작하고 이를 집회 곳곳에서 음반과 함께 상영한 모양이었다. 당시 고립된 광주의 상황을 알리기 위해 노력한 외국인이 있었다는 사실은 영화 〈택시운전사〉를 통해서도 잘 알려져 있다. 위르겐 힌츠페터(Jurgen Hinzpeter)와 같은 외신 기자들 이외에 5월 광주와 관련한 작품을 제작해 상영까지 한 일본인이 있었다는 사실을 처음 알게 되었다.

예술이 어떠한 역할을 할 수 있는가

판화를 제작한 도미야마 다에코(富山妙子, とみやま たえこ)가

도미야마 다에코

어떤 사람인지 조금 더 찾아보았다. 그녀는 5·18민주화운동뿐 아니라 이전부터 한국 근현대사와 접점이 많은 사람이었다. 사상범이 된 시인과 유학생의 석방을 위해, 일본군 '위안부' 문제 해결을 위해, 5·18민주화운동을 알리기 위해 그녀가 판화와 유화를 제작했다는 사실을 알게 되었다.

어떤 일이든 시작은 있다. 일본인인 그녀가 한국의 식민지 문제와 민주화운동에 관심을 두고 작품을 통해 연대한 계기는 무엇이었을까? 시작은 오래전으로 거슬러 올라간다. 도미야마는 만주 하얼빈에서 유년 시절을 보내며 조선인 학생들과 함께 학교에 다녔다. 당시는 민족말살정책에 따라 대부분의 조선인 학생이 일본식 이름으로 바꿔야 했다. 이때 도미야마의 눈에 들어온 것은 교무실에서 시달림을 당하는 가운데도 일본식 이름으로 개명을 끝까지 거부한 이은수라는 학생이었다. 훗날 도미야마는 전쟁이 끝난 뒤 이은수의 존재가 더욱 크게 느껴졌고, 어쩌면 이것이 한국과 인연을 맺은 계기가 되었을지도 모르겠다고 회고한다.[143]

또한 1943년 도미야마는 일본에서 하얼빈으로 가는 길에 잠시 부산을 들렀다가 일본 경찰에 의해 조선 청년들이

검색당하고 체포당하는 모습을 목격한다.[144] 그녀는 이런 장면을 보며 계속 질문을 만들게 된다. 일본 국적의 그녀는 당시 피지배국인 조선인이 겪어야 하는 차별과 모순을 자연스럽고 당연한 일로 받아들이지 않았다.

1950년대에 도미야마는 일본에서 탄광 노동자를 취재하며 그림을 그린다. 그때 탄광 노동자들에게 "한국전쟁 때는 경기가 좋았다"라는 말을 듣는다. 1950년 한국에서 전쟁이 터지자 바다 건너 일본은 군수 물자 조달을 위해 탄광과 산업이 활기를 띠는 특수를 맞이했다. 이를 통해 일본은 태평양전쟁으로 인한 전후의 불황을 극복하고 경제 번영의 기초를 마련한다. 도미야마는 식민지 시대뿐 아니라 한국전쟁까지 근대 일본의 번영은 한국 민중의 희생에서 성립되었으며, 자신이 이웃의 고통을 인지하지 못했다는 사실을 성찰한다.[145]

시간이 지나 일본 산업 구조 변화와 잦은 사고 발생으로 문을 닫는 광산이 많아지자 탄광 노동자 일부가 브라질로 이주한다. 도미야마는 그들을 따라 1961년 혼자 브라질로 건너가 브라질, 멕시코, 아르헨티나, 칠레 등을 여행하며 원주민과 유럽 이주민 간 억압의 역사를 들여다본다. 그녀

도미야마 다에코

가 앞서 일본 탄광 산업의 구조 속에서 아시아 지역의 불평등 구조를 살펴봤듯이 남미 지역에서는 신항로 개척 이후 유럽의 지배 역사를 본다.

무엇보다도 도미야마의 남미행은 그녀의 예술세계에 큰 영감을 주었다. 당시 멕시코와 쿠바에서는 미국에 대한 저항운동이 벌어지고 있었고, 이는 예술 운동을 통해 대중에게 퍼졌다.[146] 멕시코의 벽화 운동, 쿠바의 판화 운동을 현장에서 목격한 도미야마는 예술이 어떠한 역할을 할 수 있는가에 대한 답을 찾을 수 있었다.

양심수

1970년 11월 도미야마는 만주 하얼빈에서 학창 시절을 함께 보낸 조선인 친구들을 만나기 위해 처음으로 서울에 온다. 그때 그녀는 시장에서 본 풍경을 그림에 담았다(212~213쪽).

김장용 채소가 차곡히 쌓인 거리에서 팔을 괴고 고단하게 잠이 든 상인, 포대기에 아이를 맨 채 작은 수레와 좌판에서 채소를 팔고 있는 여인이 도미야마의 빠른 스케치 안에 담겼다. 시장통에서 흔히 볼 수 있는 풍경이며, 그러기

에 묘사의 대상이 되지 않을 법한 장면이었다. 그녀가 그린 그림에서 경제활동과 육아를 동시에 감내하고 있는 고단한 여성들에 대한 애정 어린 시선이 느껴진다.

그녀는 마침 행상 금지 구역 단속을 나온 경찰을 보게 된다. 당시 그녀가 남긴 글에는 이런 내용이 있다.

아기를 업고 장사하던 여성이 고꾸라지자, 경관은 그의 소박한 상품, 그러니까 빈 깡통 하나에 담긴 감을 군홧발로 빵 차 버렸다. 잘 익은 감들이 아스팔트 위에 빨갛게 뭉개졌다.[147]

도미야마에게는 세상 모든 것들이 성찰의 대상이 되고 행동과 실천으로 이어지는 출발이 되었다. 그녀의 작품은 날카롭지만 동시에 따뜻하다. 그녀의 냉철한 사유와 인식 바탕에 인간에 대한 따뜻한 시선과 신뢰가 깔려 있기 때문이 아닐까 싶다.

도미야마가 남긴 서울 풍경 드로잉에는 쪽진머리를 하고 한복을 입은 두 명의 여인이 등을 기대고 의자에 앉아 있는 장면이 있다. 그 아래에는 '서대문형무소 면회를 기다리는 어머니'라는 메모가 적혀 있다. 서대문형무소는 일제강점

©TOMIYAMA Taeko

야채 파는 사람

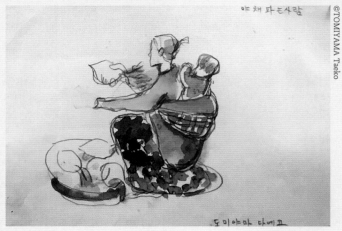

©TOMIYAMA Taeko

도미야마 다에코

도미야마 다에코
'서울 풍경' 드로잉

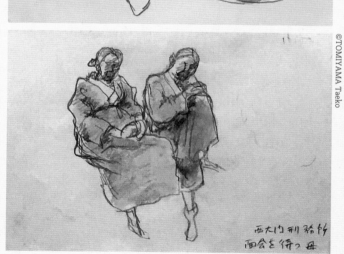

©TOMIYAMA Taeko

©TOMIYAMA Taeko

西大門刑務所
面会を待つ母

기에 만들어진 곳으로 해방 이후에는 서울구치소로 사용되고 있었다.

1970년대 서울구치소에는 통상적인 범죄자만 갇혀 있지 않았다. 정치적 신념에 의해 탄압받는 양심수들이나 정권에 의해 간첩이 된 이들이 있었다. 정권을 풍자하는 시를 썼다는 이유로 반공법으로 갇힌 시인 김지하, 재일교포 유학생 간첩 사건으로 갇힌 서승과 같은 이들이었다.

도미야마는 첫 번째 한국 방문을 마치고 《상처받은 산하》를 출판한다. 이 책을 읽은 이 중에는 재일교포 유학생 사건으로 서울구치소에 수감 중인 서승의 친구가 있었다. 그는 도미야마를 찾아와 서승을 면회해 달라고 요청한다.[148] 도미야마는 1971년 9월 구치소 접견을 통해 서승을 만난다.

서승은 1945년 일본 교토에서 태어난 재일조선인으로 서울대학교 대학원 유학 중이던 1971년에 동생 서준식과 함께 재일교포학생학원침투간첩단 사건에 얽혀 수감 중이었다. 검찰은 서승·서준식 형제가 북한의 지령에 따라 유학생으로 위장해 국내 대학에 침입했다고 주장했다. 서승은 1심에서 사형, 2심에서 무기징역을 선고받았다. 그러나 이

사건은 중앙정보부에 의해 조작된 전형적인 간첩 조작 사건이었다. 훗날 진실·화해를위한과거사정리위원회의 권고에 따라 관련자들은 무죄를 선고받았다.

세월이 흘러 이들 형제의 무고함은 밝혀졌지만, 몸과 마음에는 큰 상처를 남기고 만다. 당시 서승은 고문 수사를 받던 중 분신을 시도해 온몸에 중화상을 입었다. 도미야마가 서승을 만난 건 그로부터 얼마 지나지 않았을 때였다. 도미야마는 화상으로 귀의 형체만 남아 안경을 고무줄로 걸쳐 쓰고 입술은 사라져 음식을 유동식으로만 흘려 넣어야 했던 서승과 대화를 나눈다.[149]

서승과의 만남은 도미야마에게 자신을 성찰하는 계기가 되었고 예술관에도 영향을 미쳤다. 그녀는 탄광 노동자의 노동 현장을 화폭에 담아왔지만, 자신은 방관자에 지나지 않았다고 생각했다. 서승과의 만남을 통해 먼저 행동이 있고 그 결과가 그림이 된다는 걸 깨달았다.[150]

도미야마는 1971년 서승을 만나고 판화 〈양심수〉를 제작한다. 손에는 수갑을 차고 세로로 긴 철장 사이에 좁게 갇혀 있는 모습을 형상화했다. 이후 그녀는 시 〈오적〉을 써 반공법 위반으로 수감 중이던 김지하를 소재로 작품을 제

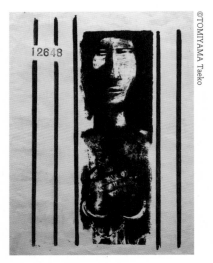

©TOMIYAMA Taeko

12648

1970년대 정치사상범으로 탄압받던 이들을 그린 도미야마 다에코의 〈양심수〉.

작하고 전시를 열어 그의 석방을 호소하는 활동을 벌인다.

그러나 한국 정부의 탄압을 받는 양심수 문제를 작품을 통해 조명하고 알리는 활동은 일본에서 난관에 부딪히곤 했다. 양국 간의 외교 문제를 고려하지 않을 수 없다는 이 유였다. 일본 방송국에서 김지하와 관련한 다큐멘터리를 제작했으나 방송 직전에 방영이 취소되기도 했다.

공중파 방송에서 거부당했다면 다른 대안을 찾을 수밖에

없었다. 도미야마는 한국의 양심수 문제를 알리기 위해 슬라이드 상영을 계획했다. 슬라이드는 대량 제작을 통해 보급할 수 있으며, 다양한 공간에서 다수를 대상으로 상영할 수 있는 장점이 있다. 도미야마는 〈묶인 손의 기도〉를 제작하고 슬라이드 상영을 통해 한국의 양심수 문제에 관심을 불러일으켰다.

쓰러진 자를 위한 기도

1979년 유신체제가 끝나고 한국에 봄이 찾아온 듯이 보였던 시절, 이제 이것으로 내 할 일은 끝났다. 이제부터 내 나라에 대한 것을 그릴 수 있겠다고 여기고 있을 때, 이듬해인 1980년 광주항쟁이 일어났다.[15]

1970년대 서승, 김지하와 같은 양심수 문제를 그려 국제 사회에 관심과 연대를 호소했던 도미야마는 10·26사건으로 유신체제가 막을 내리자 한국 문제에 대한 책무감을 내려놓을 수 있었다. 하지만 그녀는 뉴스 화면에서 또 다른 장면을 마주한다. 1980년 5월 광주, 그곳은 고립되어 어떠

한 일이 벌어지고 있는지 당시 한국인들은 정작 알 수 없었지만, 일본 방송에서는 보도가 이어지고 있었다. 도미야마는 이 뉴스를 보고 자신이 무슨 일을 해야 할지를 내내 생각했다.

1980년 5월, 광주에서 자유와 민주주의를 외치는 시민들에게 군대가 덮쳤지요. 그리고 시민들은 마침내 무기를 들고 맞섰고. 그 뉴스를 TV로 보면서 파리코뮌에 대한 것이 떠올랐습니다. 그림이나 문학으로 알고 있던 코뮌이라는 것이 바로 이런 상태인 거구나. 내 생애 이런 일을 직접 눈앞에 대하게 될 줄이야 하고 생각했지요. 학생들이 군화에 짓밟히고 체포당하는 모습을 보면서 저는 가슴이 죄어들고 어떻게 할 수 없는 심정이었습니다. 그래서 스스로 죄어드는 심정을 가라앉히기 위해 그린 것이 〈쓰러진 자에 대한 기도〉란 판화 시리즈입니다.[152]

도미야마는 쓰러진 이를 앞에 두고 절규하는 여인, 뱃속 아기를 잃고 거리에 쓰러진 임산부(A), 포승줄에 묶인 채 끌려가는 시민군(B), '같이 죽고 같이 살자'를 외치는 수많은 시민(C), 그리고 시민을 향해 총을 든 계엄군을 칼로 새

©TOMIYAMA Taeko

(A)

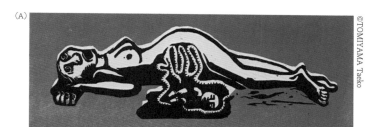

©TOMIYAMA Taeko

(B)

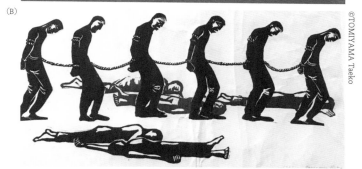

©TOMIYAMA Taeko

(C)

도미야마 다에코의 〈쓰러진 자를 위한 기도〉 판화 연작. 〈찔려 죽임당한 임산부〉, 〈잡혀 가는 사람들〉, 〈시민의 힘〉

겨 판화로 제작했다.

도미야마가 한국의 양심수 문제를 알리기 위해 슬라이드를 제작하고 다양한 공간에서 상영한 방식은 다시 광주를 알리기 위해 활용된다. 도미야마는 자신이 제작한 1980년 광주의 비극이 담긴 판화 슬라이드를 다카하시 유지가 작곡한 음악과 함께 상영하는 방식으로 순회 상영을 시작한다. 내가 앞서 일본 사이트에서 구매한 도미야마 작품이 그려진 LP는 그렇게 1980년 5월 당시에 순회 상영 장소에서 배경음악으로 사용하기 위해 제작된 것이었다. 또한 그 표지 그림은 〈쓰러진 자를 위한 기도〉 판화 연작 중 하나인 〈광주의 피에타〉였다. 도미야마가 광주의 처참한 실제 장면을 뉴스로 보며 "죄어드는 심정을 가라앉히기 위해" 제작한 작품 중 하나였다.

도미야마는 광주의 참상을 담은 〈쓰러진 자를 위한 기도〉 판화 연작을 일본에서뿐 아니라, 1982년에 파리, 베를린, 하이델베르크, 뮌헨 등지에 소개한다. 1980년대 한국의 대학생들이 광주에서 어떤 일이 벌어졌는가를 알리기 위해 대학가를 중심으로 지하 선전 활동을 했던 것과 마찬가지로, 도미야마는 작품을 통해 국외에 한국 상황을 알리

고 관심을 호소했다. 자기 작품이 사람들에게 가닿아서 불씨가 되기를 희망하면서.

실제 도미야마의 작품은 당시 태국의 학생운동 활동가들에게 전달되어 5·18민주화운동 연대 시위로 이어지기도 했다. 태국은 우리와 마찬가지로 1976년 군부에 의한 학살이 자행된 역사가 있다. 1980년 한국에서 같은 일이 일어났다는 소식을 들은 태국인 40여 명은 방콕 한국대사관 앞에서 항의 시위를 벌였다. 이때 참여한 한 태국 활동가는 울부짖는 어머니의 모습이 인쇄된 티셔츠를 입고 시위에 참여했다고 회고했다. 이 그림의 작가가 누구인지는 알 수 없었지만, 단순하면서도 메시지를 잘 전달하는 이미지였다고 이야기했다. 태국의 시위 현장에 배포된 이미지는 바로 도미야마의 〈광주의 피에타〉였다(202쪽). 인터뷰 조사를 통해 이러한 사실을 밝혀낸 연구자 이미숙은 도미야마의 작품이 한국 민중과 아시아 민중을 간접으로 매개하고 있다고 평가했다.[153] 도미야마의 바람처럼 그녀의 작품은 국경을 넘은 연대의 불씨를 피워 올렸다.

도미야마 다에코

일본의 군국주의를 직시하다

검푸른 빛의 깊은 바닷속에 가라앉아 있는 것들이 많다. 잠수함의 창문처럼 보이는 둥근 구멍 안으로 눈물을 흘리는 눈동자가 보인다. 계급장 별이 달린 모자를 쓰고 있는 유골은 비명을 지르는 듯한 표정으로 정면을 응시하고 있다. 일본이 전쟁 당시 사용한 욱일기, 군복에 붙어 있었을 별이 그려진 계급장, 그리고 일본 국화인 벚꽃 문양은 물속에서 부유하고 있다. 도미야마는 1986년 〈남태평양의 바닷속에서〉를 통해 태평양전쟁으로 희생되어 남태평양 바다에 묻혀버린 이들을 추모한다(큐알코드).

1998년 작인 〈국화 환영〉은 화면 중앙에 일본을 상징하는 국화와 여우가 배치되어 있다. 그 뒤로 높은 고층 건물과 화려한 도시의 야경이 보인다. 한편, 온통 축제 분위기인 장면과는 대조적으로 작품 아래의 1/3 부분에는 다른 세상이 펼쳐지고 있다. 수면 아래에는 여러 척의 배가 깃발을 단 채 조용히 몰려오고 있다. 도미야마가 하고 싶은 이야기는 바로 여기에 있다.

배에 걸린 깃발에는 "恨"(한)과 "조선정신대"라는 글자가 보인다. 배에는 이미 할머니가 되어 버린 조선과 대만의

©TOMIYAMA Taeko

도미야마 다에코
〈국화 환영〉

'위안부' 여성, 그리고 태평양전쟁에 희생된 이들의 유골이 실려 있다. 또한 색동옷을 입고 부채를 든 한국 무당이 있다. 도미야마의 작품에는 '바다'와 '무당'이 함께 등장한다. 얼핏 전혀 어울릴 것 같지 않은 두 개의 주제는 일본의 강제 동원과 일본군 '위안부' 문제와 맞닿아 있다.

도미야마는 일본의 군국주의 문제를 직시한 작가였다. 이 과정에서 희생된 이들의 유해와 영혼이 태평양 바다 깊은 곳에 잠들어 있으리라 보았고, 이들을 기억하고 추모하

©TOMIYAMA Taeko

〈국화 환영〉에는 일본군 '위안부'와 강제 동원 희생자를 추모하는 무당이 등장한다.

기 위한 작품을 제작한다. 그림 속에 등장하는 무당은 전쟁 과정에서 희생된 이들을 위로하기 위한 도상이다. 그러면서도 한편, 작품을 통해 죽은 자와 산 자를 연결하는 도미야마 자신이 무당과 같은 역할을 하는 게 아닌가 하는 생각이 들기도 한다.

도미야마가 일본군 '위안부' 문제를 소재 삼아 작업을 시작한 것은 1980년대로 거슬러 올라간다. 한국에서 김학순 할머니가 기자회견을 통해 당신이 일본군 '위안부'였음을 최초로 밝힌 해가 1991년이다.[154] 도미야마가 '위안부' 관련 작품을 발표한 때는 한국에서 관련 문제에 관한 관심이 지금과 같지 않았다. 하지만 이때 이미 그녀는 '위안부' 문제를 작품으로 담아 런던과 베를린 순회 전시를 통해 일본 군국주의 역사의 단면을 알리는 활동을 했다.

도미야마가 일본군 '위안부'의 존재를 인식하게 된 것은 1970년대였다. 당시 만주 하얼빈 재학시절 동창들을 만나기 위해 서울을 방문했을 때 "싱가포르에 갔다는 그 애는 소식이 끊겨 전쟁이 끝나도 돌아오지 않는다"라는 이야기를 들었다. 싱가포르는 '위안부' 여성들이 동원된 국가 중 하나였다. 어쩌면 일본군 '위안부'로 동원되었을 동창의 이

야기를 통해 일본군 '위안부' 문제를 시각적 세계로 구현하기 위해 고민하게 된다.[155]

또한 그녀는 당시 한국으로 기생 관광을 오는 일본인 남성들을 보게 된다. 도미야마는 해방 뒤에도 여전히 일본인이 한국 여성을 성적 착취 대상으로 삼는 일이 지속되고 있다고 느낀다. 그녀는 일본군 '위안부' 문제 해결을 위한 일본 단체와 한국의 '위안부' 연구자들을 만나면서 이 문제에 대해 이해를 넓혀간다.

도미야마는 1921년생이다. 우리가 '일본군 위안부 할머니'라고 부르는 여성들과 비슷한 시기에 태어났다. 그녀는 자신과 같은 또래의 조선 여성들이 겪은 일을 남다르게 느끼지 않았던 것 같다. 자신이 '위안부' 문제에 관심을 기울인 것에 대해 "동 세대 여성들에 대한 책임 의식"이라고 이야기한 걸 보면 말이다.

가해와 피해의 문제를 소환하는 작업은 어느 쪽에는 불편함을 느끼게 한다. 일본의 군국주의를 고발하는 형식의 작품은 일본 사회에서 환영받기 어려웠다. 마땅한 전시 공간을 구하지 못하는 경우가 종종 있었다. 도미야마의 작품은 한국의 군사정권에도 불편하기는 마찬가지였다. 1970

년에 처음 한국을 방문한 도미야마는 그 뒤로 비자를 발급 받지 못했다. 그녀가 한국의 정치사상범 문제나 5·18민주 화운동을 작품화해 국제사회에 호소한 이력이 문제시되어 입국 금지 조처가 내려졌다.

그녀의 한국 방문은 해방 50주년이 되는 1995년에 이르러서야 가능했다. 개인전에서 〈바다의 기억〉과 〈쓰러진 자를 위한 기도〉 등을 선보이며 그제야 일본군 '위안부'와 5·18민주화운동 관련한 작품을 한국에 소개할 수 있었다.

이름 없는 이들을 그리다

도미야마는 프랑스에 있는 화가 이응노를 만나기 위해 1982년 파리를 방문한 적이 있다. 그때 프랑스 파리코뮌 당시에 맞서 저항한 시민과 노동자가 묻혀있는 뻬흐 라쉐스 묘지에 들른다. 거기서 100여 년의 세월이 흘렀음에도 여전히 많은 추도객의 발길이 이어지는 장면을 목격한다.

100년 조금 지난 지금까지도 파리코뮌에 대한 것이 전해 내려오고 있고, 그리고 누군가가 끊임없이 꽃을 바치러 가는 것이지요. 광주에서 죽은 사람들의 묘비에는 어떻게 죽었는지조차 씌어질 수

없지만, 그러나 언젠가는 반드시 낱낱이 밝혀져서 돌에 새겨지고 꽃도 바쳐지는 날이 오지 않을까요? 그때를 잊지 않도록 모두에게 전해주고 싶습니다.[156]

도미야마는 파리코뮌의 희생자를 찾는 발길이 100여 년이 지난 지금까지도 이어지는 것을 보며 1980년 광주에서 희생된 이름 없는 이들을 떠올린다. 그녀는 자기 작품이 역사 속에 이름도 없이 바스러진 이들을 현재의 사람들에게 기억하게 하는 역할을 하고 싶다고 이야기한다.

작가는 어떤 방식으로 표현할 것인가에 앞서 어떠한 대상을 주목하고, 그것에 감응해 상대에게는 어떻게 감응을 줄 것인가를 고민해야 한다. 어떤 의미에서 작가는 작품 속의 대상과 관람자를 시공간을 뛰어넘어 연결해 주는 영매와 같은 사람이라는 생각이 든다. 도미야마는 고통에 있는 이들을 외면하지 않고 작품을 통해 그들의 이름을 불러왔다. 한평생 치열했으나 따뜻했던 그녀의 영정 앞에 국화꽃 한 송이를 올린다.

강화정 (서원대 역사교육과 조교수)

이 책은 아홉 명의 화가에 관한 이야기이다. 해방과 한국 전쟁을 거치며 북으로 갔거나 "한반도에서 살지 않았으나 우리 역사의 한편에 있는 이들"이다. 저자 안민영은 이들에게 '경계의 화가'라는 이름을 붙여주었다. 경계는 분단이 만든 물리적 단절과 폭력적 구조를 뜻하지만, 화가마다 경계의 의미가 다층적으로 읽히기도 한다. 고향에 따라, 활동 지역에 따라, 성별에 따라 다른 경계선과 장벽이 존재했기 때문이다. 다만 경계에 선 자만이 느끼는 불안함과 두려움, 아득한 감정만은 오롯이 전해진다.

안민영은 경계의 화가가 남긴 그림을 차분히 읽어준다. 그녀에게 그림을 읽는 일은 그림의 선과 색, 구성, 작가만의 독특한 화풍을 알아채는 것을 넘어선다. 화가의 마음을 읽고, 생애를 읽고, 그가 살아간 역사를 읽는 일이다. 안민영은 하나의 그림을 온전히 읽어내기 위해 온 힘을 다한다. 경계의 화가가 남긴 흔적을 찾기 위해 국내외 아카이브를

뒤지고 경매 사이트를 살피며, 화가의 남겨진 가족을 만난다. 빈칸이 많은 '경계의 화가'의 행적은 성실한 저자 덕분에 또 한 칸 채워진다.

안민영이 들려주는 이야기를 따라가다 보면, 경계의 화가와 독자인 내가 교감하는 어떤 특별한 순간을 만나게 된다. 그녀가 만들어내는 특유의 서사 덕분이다. 글 중간중간 등장하는 소설, 수필, 역사책의 한 구절은 독자의 상상력을 자극하며 경계의 화가와 독자가 서로 교감할 수 있도록 만든다. 교감은 개인적인 정서와 감정의 문제이기도 하지만 때로는 사회 구조를 새롭게 바라보는 힘이 되기도 한다. 너무 오랜 기간 굳어져 이제는 당연하게 여겨지는 분단이 '경계의 화가'의 삶 속에서는 이제 막 생겨난 역사적인 생성물임을 확인할 수 있다.

경계의 화가 이야기는 전국역사교사모임의 회보 〈역사교육〉에 연재되었다. 연재 당시 그림을 역사 교재로 삼아

깊이 있게 역사를 읽어내는 안민영의 글은 많은 이들의 찬사를 받았다. 어떻게 하면 그림으로 역사를 읽고 학생들에게 생생한 역사를 만나게 할지 고민하는 역사 교사들이 생겨났다. 사범대에서 예비 역사 교사를 만나는 나에게 안민영은 '살아있는 역사교육 텍스트'이기도 하다. 역사 교사는 그 자신이 세상을 향해 활짝 열려 있어야 역사도, 그림도, 학생도 깊이 읽어낼 수 있다는 것을 그녀는 글과 삶을 통해 말한다.

저마다의 삶의 경계에서 고군분투 중인 많은 이들이 이 책을 읽었으면 좋겠다. 혼자 읽기보다 곁에 있는 누군가와 함께 읽고, 경계의 화가 개개인의 삶에서 느껴지는 아련하고 아픈 마음을 같이 나눌 수 있으면 한다. 글을 읽고 '역사를 산다'는 것이 어떤 말인지 어렴풋이 느끼는 이가 있다면 더없이 좋겠다. 이 책은 미술 에세이이자 역사책이며 좋은 역사 교재이다.

참고문헌

단행본 ────────────────────────────────

국립현대미술관, 《거장 이쾌대 해방의 대서사》, 돌베개, 2015.

국립현대미술관, 《변월룡》, 국립현대미술관, 2016.

김애란, 《잊기 좋은 이름》, 열림원, 2022.

김연수, 《네가 누구든 얼마나 외롭든》, 문학동네, 2014.

김용준, 《근원 김용준 전집 증보판: 근원전집 이후의 근원》, 열화당, 2007.

김용준, 《근원수필》, 범우사, 2016.

도미야마 다에코, 이원혜 옮김, 《이응노-서울 파리 도쿄: 그림과 민족에 대한 사색》,
　　삼성미술문화재단, 1994.

리재현, 《(증보판)조선력대미술가편람》, 평양: 문학예술종합출판사, 1999.

문영대, 《북한 미술의 뿌리, 변월룡》, 문화가족, 2004.

문영대, 《우리가 잃어버린 천재화가 변월룡》, 컬처그라퍼, 2012.

문영대·김경희, 《러시아 한인화가 변월룡과 북한에서 온 편지》, 문화가족, 2004.

박완서, 《그 많던 싱아는 누가 다 먹었을까》, 웅진닷컴, 2002.

박웅현, 《다시, 책은 도끼다》, 북하우스, 2016.

박최일 외, 《조선민주주의인민공화국 1948~1958》, 평양: 국립미술출판사, 1958.

이동기, 《현대사 몽타주: 발견과 전복의 역사》, 돌베개, 2018.

이민진, 《파친코》, 인플루엔셜, 2022.

이향규, 《나는 조선노동당원이오: 서울대학교 한국교육사고 자료총서》, 선인, 2001.

하정웅·권현정, 《미술 컬렉터 하정웅 에세이-날마다 한걸음》, 메디치, 2014.

한상언, 《평양책방》, 한상언영화연구소, 2019.

황현산, 《밤이 선생이다》, 난다, 2016.

富山妙子, 이현강 역, 《해방의 미학》, 한울, 1995.

《1957년 조선미술》 3호, 평양: 조선문학예술총동맹출판사, 1957.

《1958년 조선미술》 1호, 평양: 조선문학예술총동맹출판사, 1958.

《1958년 조선미술》 4호, 평양: 조선문학예술총동맹출판사, 1958.

《1958년 조선미술》 8호, 평양: 조선문학예술총동맹출판사, 1958.

《1958년 조선미술》 9호, 평양: 조선문학예술총동맹출판사, 1958.

《1958년 문화유산》 1호, 1958, 평양:조선민주주의인민공화국과학원출판사, 1958.

〈Живопись Корейской Народно-Демкратической Респубдики〉, Москва, 1960.

논문

고가영, 〈주류문화와의 조우로 인한 중앙아시아 고려인의 장례문화 변화 양상: 전통의 고수와 동화 사이의 혼종성〉, 《역사문화연구》 67, 2018.

김가은, 〈초기 북한 미술의 토대 구축과 전개〉, 《분단의 미술사 잊혀진 미술가들》, 국립문화재연구소, 2019.

김귀옥, 〈글로벌 시대 한국 이산가족의 정체성과 새로운 가능성〉, 《사회와 역사》, 2009.

김새롬, 〈재일작가 전화황 예술의 디아스포라 성향 연구〉, 전남대학교 대학원 미술학과 석사학위논문, 2015.

김해리, 〈임군홍의 중국 거주 시기(1939~1946) 작품 연구〉, 《한국근현대미술사학》 41, 2021.

김명훈, 〈고려인 작가 신순남의 탈식민성과 민족적 정체성 탐구〉, 《인물미술사학》 9, 2013.

김명훈, 〈신순남의 〈레퀴엠〉 연작 연구〉, 서울대학교 대학원 고고미술사학과 석사학위논문, 2012.

김종대, 〈돼지를 둘러싼 민속상징, 긍정과 부정의 모습〉, 《중앙민속학》, 2008.

김지영, 〈전화황의 생애와 예술: 재일조선인으로서의 의식과 조형화〉, 《한국근현대미술사학》 27, 2014.

미나베 유코, 〈월경하는 화가, 도미야마 다에코의 인생과 작품 세계: 포스트콜로니얼 리즘과 페미니즘의 교차지점으로부터〉,《민주주의와 인권》 21, 2021.

박은순, 〈근원 김용준(1904-1967)의 미술사학〉,《인물미술사학》 1, 2005.

백 름, 〈미술로 본 재일동포의 역사와 현실3: 해방 직후 일본미술회와 일본청년미술 가연합〉,《민족21》, 2010.

서윤아, 〈도미야마 다에코의 눈에 비친 광주와 한국〉,《5.18민주화운동 40주년 기념 학술행사: 경계를 넘는 화가, 도미야마 다에코의 삶과 예술》, 연세대학교 대학출판 문화원, 2021.

송정수, 〈우즈베키스탄 화가 신순남(니콜라이 신)의 창작에 반영된 초국적 문화정체 성〉,《슬라브연구》 2, 2020.

신수경, 〈이쾌대의 해방기 행적과 〈군상〉 연작 연구〉,《미술사와 문화유산》 5, 2016.

신용균, 〈이여성의 정치사상과 예술사론〉, 고려대학교 대학원 사학과 박사학위논문, 2013.

안민영, 〈초기 북한 미술과 소련 미술의 영향 관계 연구: 1950년대 유화와 포스터를 중심으로〉,《미술사학보》 58, 2022.

안민영, 〈1950년대 북한과 소련의 미술 교류 연구〉, 명지대학교 대학원 미술사학과 석사학위논문, 2021.

오제연, 〈동백림 사건의 쟁점과 역사적 위치〉,《역사비평》 여름호, 2017.

윤범모, 〈이쾌대의 경우 혹은 민족의식과 진보적 리얼리즘〉,《미술사학》 22, 2008.

윤인복, 〈장발의 작품에 나타난 보이론 미술의 조형적 특성 연구〉,《문화와 융합》 10, 2022.

이미숙, 〈경계를 넘는 연대와 공명(共鳴): 화가 도미야마 다에코의 미디어 실천과 연 대의 확산〉,《동방학지》, 2021.

이미숙, 〈도미야마 다에코의 예술운동과 트랜스내셔널 연대〉,《5·18민주화운동 40 주년 기념 학술행사: 경계를 넘는 화가, 도미야마 다에코의 삶과 예술》, 연세대학 교 대학출판문화원, 2021.

이복규, 〈중앙아시아 고려인의 강제이주담에 대하여〉,《한민족문화연구》 38, 2011.

이정민, 〈동백림 사건: 냉전체제 속에서 남북의 경계를 넘은 사람들〉,《기독교사상》

7, 2020.

이희영, 〈이주 여성과 분단 장치의 재구성: 동백림 사건에서 1994년 '안기부 프락치 사건'으로〉, 《현대사회와 다문화》 9, 2019.

전병국, 〈고려인 강제 이주 원인과 민족 정체성〉, 《러시아어 문학연구논집》 35, 2010.

정근식, 〈5·18의 시각적 형상화와 역사공동체〉, 《5·18민주화운동 40주년 기념 학술행사—경계를 넘는 화가, 도미야마 다에코의 삶과 예술》, 2021.

조은정, 〈한국전쟁기 북한에서 미술인의 전쟁 수행 역할에 대한 연구〉, 《미술사학보》 30, 2008.

한정선, 〈태동기 재일조선인 미술 작품에 나타난 재일 의식의 양상: 전화황과 조양규의 1950년대 작품을 중심으로〉, 《일본학》 48, 2019.

홍성미, 〈동경미술학교 조선인 유학생 연구: 1909년~1945년 서양화과 졸업생을 중심으로〉, 명지대학교 대학원 미술사학과 박사학위논문, 2014.

홍윤리, 〈재외 미술인들을 통해 본 5·18광주민주화운동의 표상〉, 《민주주의와 인권》 2, 2020.

홍윤리, 〈전화황의 회화세계연구: 도상적 특징과 상징성을 중심으로〉, 《인문사회》 21, 2018.

신문

김상현, "구주의 표정", 〈조선일보〉, 1962. 11. 27.

노형석, "이쾌대 선생 월북은 이념 아닌 생존이었다", 〈한겨레〉, 2010. 10. 7.

원병오, "새들의 세상엔 남북이 없다", 〈동아일보〉, 1992. 9. 26.

이 용, "우즈베크 한인 3세 화가 신순남 작품전 카레이스키의 한과 눈물", 〈경향신문〉, 1993. 6. 17.

정중헌, "신니콜라이 한민족 유민사: 재소한인 중앙아 강제 이주 60주년—수난과 영광의 파노라마 결혼", 〈조선일보〉, 1997. 1. 8.

정중헌, "신니콜라이 한민족 유민사〈3〉—생존의 몸부림", 〈조선일보〉, 1997. 1. 15.

정중헌, "신니콜라이 한민족 유민사: 재소한인 중앙아 강제 이주 60주년—수난과 영

광의 파노라마 결혼", 〈조선일보〉, 1997. 2. 5.

정중헌, "신순남의 유민사 벽화2", 〈조선일보〉, 1997. 1. 1.

진성호, "그이도 살아 돌아와 함께 봤더라면", 〈조선일보〉, 1999. 4. 9.

최치봉, "재일동포 독지가 하정웅 씨 광주시에 미술품 대량 기증", 〈서울신문〉, 2010. 7. 13.

한혜진, "정신대로 끌려간 김학순 할머니 눈물의 폭로 전선의 노리개 짓밟힌 17세", 〈경향신문〉, 1991. 8. 15.

"여류기생, 학생 입선된 미전", 〈동아일보〉, 1924. 6. 1.

"전주 개인전 이응노 씨 개최", 〈동아일보〉, 1933. 10. 11.

"구주(歐洲)의 인기를 독점한 파리의 최승희 씨", 〈조선일보〉, 1939. 7. 28.

"박창빈 씨 영면", 〈대중신보〉, 1947. 5. 21.

"박창빈 씨 서거", 〈민주중보〉, 1947. 5. 22.

"운수부 월력 사건의 진상", 〈경향신문〉, 1948. 3. 10.

"국립박물관 주최 제4차 미술강좌", 〈경향신문〉, 1949. 5. 28.

"단원에 대한 강연", 〈경향신문〉, 1949. 10. 8.

"문화계 동정", 〈동아일보〉, 1957. 7. 27.

"파리의 이름 높은 화랑을 장식, 신기성 지닌 30여 점 출품", 〈경향신문〉, 1962. 5. 19.

"북괴 대남 적화공작단 적발 정보부장 발표", 〈매일경제〉, 1967. 7. 8.

"북괴대남간첩사건 발표", 〈동아일보〉, 1967. 7. 8.

"북괴대남적화공작단 사건 제6차 발표문", 〈동아일보〉, 1967. 7. 15.

"북괴 통일 방안 지지", 〈매일경제〉, 1967. 7. 15.

"초조와 긴장과 불안에 휩싸여", 〈동아일보〉, 1967. 12. 6.

"옥중에 날아든 외국인의 우정", 〈경향신문〉, 1968. 4. 25.

"납·월북 예술인 작품 해금", 〈한겨레〉, 1988. 10. 28.

"이응노 화백 미공개 옥중작품전", 〈한겨레〉, 1990. 3. 3.

"남북 이산, 조류학자 부자 영화 완성", 〈경향신문〉, 1992. 12. 6.

인터넷 사이트

구글 지도(https://maps.app.goo.gl/f69yXcXeoGHe3eXa8)(2023. 6. 3. 기준)

국가법령정보센터(https://www.law.go.kr).

국사편찬위원회(https://www.history.go.kr).

세계한민족문화대전(http://www.okpedia.kr).

한국사데이타베이스(https://db.history.go.kr).

한국민족문화대백과사전(https://encykorea.aks.ac.kr).

【九条山の魔美術館】追憶の館を求めて(https://url.kr/jtqk3b)(2023.6.3. 기준)

이미지 출처

광주광역시립미술관 하정웅컬렉션
국립현대미술관
국사편찬위원회 한국사데이터베이스(http://db.history.go.kr)
도쿄예술대학
〈동아일보〉
문영대
미국 국립문서기록관리청
미국 의회도서관
민주화운동기념사업회
안민영
연세대학교박물관
이와바시 모모코
이응노미술관
임덕진
《조선미술박물관》 도록
《조선미술전람회》 도록
한상언
《Живопись Корейской Народно-Демкратической Респубдики》

- 책에 실은 도판 가운데 이쾌대의 〈군상1–해방고지〉와 신순남의 작품들은 저작권자와 연락이 닿지 않
 았습니다. 이후에라도 저작권자와 연락이 닿으면 정식 절차를 밟아 처리하겠습니다.

1 이동기, 《현대사 몽타주: 발견과 전복의 역사》, 돌베개, 2018, 8쪽.

2 김연수, 《네가 누구든 얼마나 외롭든》, 문학동네, 2014, 143쪽.

3 문영대·김경희, 《러시아 한인 화가 변월룡과 북한에서 온 편지》, 문화가족, 2004, 106쪽.

4 이민진, 《파친코》, 인플루엔셜, 2022, 1쪽.

5 〈Живопись Корейской Народно-Демкратической Респубдики〉, Москва, 1960.

6 박최일 외, 《조선민주주의인민공화국 1948~1958》, 평양: 국립미술출판사, 1958.

7 김정수, 〈파란 인민의 열광적 환영을 받는 조선 미술: 와르샤와에서 열린 조선미술 전람회에서〉, 《조선미술》 1, 평양: 조선문학예술총동맹출판사, 1958, 44~45쪽; 김정수, 〈외국 순회 조선미술전람회 쁘라가에서 진행〉, 《조선미술》 4, 평양: 조선문학예술총동맹출판사, 1958. 60쪽; 김정수, 〈쏘피야에서 진행된 외국 순회 조선미술전람회〉, 《조선미술》 8, 평양: 조선문학예술총동맹출판사, 1958, 42~45쪽.

8 장혁태, 〈외국 순회 조선미술전람회의 성과〉, 《조선미술》 9, 평양: 조선문학예술총동맹출판사, 1958, 54~57쪽.

9 1946년 2월, 북조선임시인민위원회가 수립되자 북한 문학예술계는 북조선예술총 연맹(예총)의 통합조직을 출범시킨다. 이후 북조선문학예술총동맹(문예총)으로 개 편하고 그 산하에 문학, 연극, 영화, 음악, 무용, 미술, 사진 등 7개의 개별 동맹을 둔 다. 조선미술가동맹위원회는 북한 미술계의 핵심 기구로 자리 잡으며 기관지《조 선미술》을 발행한다. 김가은,〈초기 북한 미술의 토대 구축과 전개〉,《분단의 미술 사 잊혀진 미술가들》, 국립문화재연구소, 2019, 140~143쪽.

10 신수경,〈이쾌대의 해방기 행적과〈군상〉연작 연구〉,《미술사와 문화유산》5, 2016, 232쪽.

11 이향규,《나는 조선노동당원이오: 서울대학교 한국교육사고 자료총서》, 선인, 2001, 128쪽.

12 이향규, 앞의 책, 130쪽.

13 신수경, 앞의 논문, 245~246쪽.

14 안민영,〈초기 북한 미술과 소련 미술의 영향 관계 연구: 1950년대 유화와 포스터 를 중심으로〉,《미술사학보》58, 2022, 40~43쪽.

15 국가법령정보센터, '포로의 대우에 관한 1949년 8월 12일 자 제네바협약(제3협 약)' 제2부 제118조(https://www.law.go.kr).

16 국립현대미술관,《거장 이쾌대 해방의 대서사》, 돌베개, 2015, 26쪽.

17 노형석, "이쾌대 선생 월북은 이념 아닌 생존이었다",〈한겨레〉, 2010. 10. 7.

18 1945년 해방과 함께 조직된 최초의 건국 준비 단체.

19 신용균,〈이여성의 정치사상과 예술사론〉, 고려대학교 대학원 사학과 박사학위논 문, 2013, 311쪽.

20 박완서,《그 많던 싱아는 누가 다 먹었을까》, 웅진닷컴, 2002, 251~252쪽.

21 한상언,《평양책방》, 한상언영화연구소, 2019.

22 리재현,《(증보판)조선력대미술가편람》, 평양: 문학예술종합출판사, 1999, 1쪽.

23 윤범모,〈이쾌대의 경우 혹은 민족의식과 진보적 리얼리즘〉,《미술사학》22, 2008, 348쪽.

24 국립현대미술관, 앞의 책, 28쪽.

25 "납·월북 예술인 작품 해금",〈한겨레〉, 1988. 10. 28.

26 2020년 7월 명지대학교 미술사학과 대학원 학우들, 2021년 1월 전국역사교사 모임 여성사 모임 교사들과 임군홍의 차남 임덕진 선생의 자택을 두 차례 방문해 구술 조사했다.

27 김해리, 〈임군홍의 중국 거주 시기(1939~1946) 작품 연구〉, 《한국근현대미술사학》 41, 2021, 96쪽.

28 김해리, 앞의 논문, 100쪽.

29 "운수부 월력 사건의 진상", 〈경향신문〉, 1948. 3. 10.

30 리재현, 《(증보판)조선력대미술가편람》, 평양: 문학예술종합출판사, 1999, 281쪽.

31 안민영, 〈1950년대 북한과 소련의 미술 교류 연구〉, 명지대학교 대학원 미술사학과 석사학위논문, 2021, 64쪽.

32 김애란, 《잊기 좋은 이름》, 열림원, 2022, 286~287쪽.

33 김귀옥, 〈글로벌 시대 한국 이산가족의 정체성과 새로운 가능성〉, 《사회와 역사》, 2009, 148쪽.

34 황현산, 《밤이 선생이다》, 난다, 2016, 48쪽.

35 문영대 선생이 변월룡을 발굴 조사하는 과정은 문영대·김경희, 《러시아 한인 화가 변월룡과 북한에서 온 편지》, 문화가족, 2004, 15~31쪽 참조.

36 문영대, 《우리가 잃어버린 천재화가 변월룡》, 컬처그라퍼, 2016, 49쪽.

37 박혜성, 〈변월룡(Пен Варлен): 심장의 동요 속에서〉, 《변월룡》, 국립현대미술관, 2016, 10~11쪽.

38 문영대, 앞의 책, 117쪽.

39 〈제2부 미 국립기록관리청 소장 한국 관련 자료 해제〉, 《해외사료총서 7권 미국 소재 한국사 자료 조사보고 IV》(https://db.history.go.kr/item/level.do?levelId= fs_007_0020_0010_0040_0020, 2022. 1. 13. 기준).

40 "구주(歐洲)의 인기를 독점한 파리의 최승희 씨", 〈조선일보〉, 1939. 7. 28.

41 문영대·김경희, 앞의 책, 336쪽.

42 원병오, "새들의 세상엔 남북이 없다", 〈동아일보〉, 1992. 9. 26.

43 "남북 이산, 조류학자 부자 영화 완성", 〈경향신문〉, 1992. 12. 6.

44 문영대, 앞의 책, 395~396쪽.

45 문영대·김경희, 앞의 책, 106쪽.

46 문영대,《북한 미술의 뿌리, 변월룡》, 문화가족, 2004, 222쪽.

47 문영대·김경희, 앞의 책, 220쪽.

48 리재현,《(증보판)조선력대미술가편람》, 평양: 문학예술종합출판사, 1999, 394쪽.

49 리재현, 앞의 책, 394쪽.

50 리재현, 앞의 책, 393쪽.

51 이애숙,〈일제감시대상 인물카드〉해제, 국사편찬위원회.

52《한국민족문화대백과》.

53 "박창빈 씨 서거",〈민주중보〉, 1947. 5. 22.

54 "박창빈 씨 영면",〈대중신보〉, 1947. 5. 21.

55 리재현, 앞의 책, 393쪽.

56 레핀예술아카데미 재학 시절의 박경란에 대해서는 조은정,〈한국전쟁기 북한에서 미술인의 전쟁 수행 역할에 대한 연구〉,《미술사학보》30, 2008, 103~104쪽 참조.

57 문영대·김경희,《러시아 한인 화가 변월룡과 북한에서 온 편지》, 문화가족, 2004, 312쪽.

58 문영대·김경희, 앞의 책, 58쪽.

59 김정수,〈파란 인민의 열광적 환영을 받는 조선 미술: 와르샤와에서 열린 조선미술전람회에서〉,《조선미술》1, 평양: 조선문학예술총동맹출판사, 1958, 44~45쪽.

60 사진 속의 작품은 실제 남아 있는 1965년〈딸〉과는 그림의 구도가 다르다. 1957년에 그려진 작품을 1965년에 재제작한 것으로 보인다.

61 박웅현,《다시, 책은 도끼다》, 북하우스, 2016, 6쪽.

62 정중헌, "신니콜라이 유민사 벽화 재소한인 중앙아 강제 이주 60주년 수난과 영광의 파노라마〈2〉",〈조선일보〉, 1997. 1. 8.

63 이용, "우즈베크 한인 3세 화가 신순남 작품전 카레이스키의 한과 눈물",〈경향신문〉, 1993. 6. 17.

64 소련 스탈린 시기 강제 이주 정책의 배경과 관련해서는 전병국,〈고려인 강제 이주 원인과 민족 정체성〉,《러시아어 문학연구논집》35, 2010, 201~221쪽 참고.

65 이복규, 〈중앙아시아 고려인의 강제이주담에 대하여〉, 《한민족문화연구》 38, 2011, 460~470쪽.

66 이복규, 앞의 논문, 461쪽.

67 정중헌, "신니콜라이 한민족 유민사〈3〉–생존의 몸부림", 〈조선일보〉, 1997. 1. 15.

68 송정수, 〈우즈베키스탄 화가 신순남(니콜라이 신)의 창작에 반영된 초국적 문화정체성〉, 《슬라브연구》 2, 2020, 169쪽; 고가영, 〈주류문화와의 조우로 인한 중앙아시아 고려인의 장례문화 변화 양상: 전통의 고수와 동화 사이의 혼종성〉, 《역사문화연구》 67, 2018, 87쪽.

69 김명훈, 〈고려인 작가 신순남의 탈식민성과 민족적 정체성 탐구〉, 《인물미술사학》 9, 2013, 22쪽.

70 정중헌, "신니콜라이 한민족 유민사: 재소한인 중앙아 강제 이주 60주년 수난과 영광의 파노라마 결혼", 〈조선일보〉, 1997. 2. 5.

71 김종대, 〈돼지를 둘러싼 민속상징, 긍정과 부정의 모습〉, 《중앙민속학》, 2008, 67쪽.

72 한국학중앙연구원, 〈세계한민족문화대전〉(http://www.okpedia.kr) 일본편.

73 정중헌, "신니콜라이 한민족 유민사: 재소한인 중앙아 강제 이주 60주년 수난과 영광의 파노라마 결혼", 〈조선일보〉, 1997. 1. 8.

74 김명훈, 앞의 논문, 2013, 32쪽.

75 김명훈, 〈신순남의 〈레퀴엠〉 연작 연구〉, 서울대학교 대학원 고고미술사학과 석사학위논문, 2012, 14쪽.

76 김명훈, 앞의 논문, 2013, 30쪽.

77 정중헌, "신순남의 유민사 벽화2", 〈조선일보〉, 1997. 1. 1.

78 김명훈, 앞의 논문, 2012, 17쪽.

79 김지영, 〈전화황의 생애와 예술: 재일조선인으로서의 의식과 조형화〉, 《한국근현대미술사학》 27, 2014, 358쪽; 홍윤리, 〈전화황의 회화세계연구: 도상적 특징과 상징성을 중심으로〉, 《인문사회》 21, 2018, 1254쪽.

80 홍윤리, 앞의 논문, 1254쪽.

81 백름, 〈미술로 본 재일동포의 역사와 현실3: 해방 직후 일본미술회와 일본청년미술가연합〉, 《민족21》, 2010, 153쪽.

82 홍윤리, 앞의 논문, 1254쪽.

83 김새롬, 〈재일작가 전화황 예술의 디아스포라 성향 연구〉, 전남대학교 대학원 미술학과 석사학위논문, 2015, 12쪽.

84 하정웅, 〈기도와 구도의 예술: 전화황(1909-1996)〉, 《나의 두 고국》, 마주한, 2002, 223쪽(김새롬, 앞의 논문, 12쪽에서 재인용).

85 홍윤리, 앞의 논문, 1253쪽.

86 김지영, 앞의 논문, 350쪽.

87 한정선, 〈태동기 재일조선인 미술 작품에 나타난 재일 의식의 양상: 전화황과 조양규의 1950년대 작품을 중심으로〉, 《일본학》 48, 2019, 353쪽.

88 김새롬, 앞의 논문, 38쪽.

89 이구열, 〈종교적 진실미의 실현〉, 《월간미술》, 1986(김새롬, 앞의 논문, 42쪽에서 재인용).

90 홍윤리, 앞의 논문, 1255쪽.

91 하정웅·권현정, 《미술 컬렉터 하정웅 에세이-날마다 한걸음》, 메디치, 2014, 22~23쪽.

92 최치봉, "재일동포 독지가 하정웅 씨 광주시에 미술품 대량 기증", 〈서울신문〉, 2010. 7. 13.

93 【九条山の廃美術館】追憶の館を求めて(2016.10.5.) https://url.kr/y5xqrl(2022. 1. 14. 기준).

94 2022년 현재 〈전화황미술관〉의 모습은 한국외대 정지욱 선생께서 구글맵스를 통해 확인해 주셨다. https://maps.app.goo.gl/f69yXcXeoGHe3eXa8(2022. 1. 14 기준).

95 하정웅, 〈재일교포의 고통과 운명〉, 《월간미술》 6, 1989, 60쪽(김새롬, 앞의 논문, 31쪽에서 재인용).

96 홍성미, 〈동경미술학교 조선인 유학생 연구: 1909~1945년 서양화과 졸업생을 중심으로〉, 명지대학교 대학원 미술사학과 박사학위논문, 2014, 93쪽.

97 "여류기생, 학생 입선된 미전", 〈동아일보〉, 1924. 6. 1.

98 위의 기사.

99 김용준, 〈두꺼비 연적을 산 이야기〉, 《근원수필》, 범우사, 2016, 31~34쪽.

100 박은순, 〈근원 김용준(1904-1967)의 미술사학〉, 《인물미술사학》 1, 2005, 132쪽.

101 박은순, 앞의 논문, 129~130쪽.

102 김용준, 〈육장후기〉, 앞의 책, 75쪽.

103 윤인복, 〈장발의 작품에 나타난 보이론 미술의 조형적 특성 연구〉, 《문화와 융합》 10, 2022, 407쪽.

104 서세옥, 〈나의 스승 근원 김용준을 추억하며〉, 《근원 김용준 전집 증보판: 근원 전집 이후의 근원》, 열화당, 2007, 19쪽.

105 1934년 강원도 철원 출생. 1938년 만주 간도성 화룡현 거주. 1946년 귀국. 1959년 《현대문학》에 시가 추천되어 작품 활동을 시작했으며, 1972년에 첫 시집 《단장(斷章)》을. 〈용인 지나는 길에〉, 〈냉이를 캐며〉, 〈엉겅퀴꽃〉, 〈바람 부는 날〉, 〈유사를 바라보며〉, 〈해지기 전의 사랑〉, 〈방울새에게〉와 시선집 《달밤》을 간행. 제2회 한국문학평론가협회상, 제6회 만해문학상 수상(예스24 작가 소개).

106 민영, 〈이 책을 읽는 분에게〉, 김용준, 앞의 책, 12쪽.

107 김용준, 〈우리 건축의 특색을 어떻게 살릴 것인가: 건축에서의 민족적 형식 문제와 관련하여〉, 《문화유산》 1, 평양:조선민주주의인민공화국과학원출판사, 1958, 33쪽.

108 김용준, 앞의 책, 1958, 33쪽.

109 "단원에 대한 강연", 〈경향신문〉, 1949. 10. 8; "국립박물관 주최 제4차 미술강좌", 〈경향신문〉, 1949. 5. 28.

110 김용준, 〈우리 미술의 전진을 위하여〉, 《조선미술》 3, 평양: 조선문학예술총동맹 출판사, 1957, 5쪽.

111 안민영, 〈초기 북한 미술과 소련미술의 영향 관계 연구: 1950년대 유화와 포스터를 중심으로〉, 《미술사학보》 58, 2022, 36쪽.

112 김미정, 〈김용준 著 《단원 김홍도》 해제 : 고독한 천재의 눈에 비친 사실주의 화가 김홍도〉, 《근대서지》 22, 2020, 567~591쪽.

113 국립문화재연구소, 〈한국 근현대사 미술사의 복원〉, 국립문화재연구소, 2020.

114 김용준, 〈상식: 편지-조선화를 지향하는 동무에게〉, 《조선미술》 8, 평양: 조선문학예술총동맹출판사, 1966, 49쪽.

115 도미야마 다에코, 이원혜 옮김, 《이응노-서울 파리 도쿄: 그림과 민족에 대한 사색》, 삼성미술문화재단, 1994, 56쪽.

116 "전주 개인전 이응노 씨 개최", 〈동아일보〉, 1933. 10. 11.

117 도미야마 다에코, 이원혜 옮김, 앞의 책, 114쪽.

118 "문화계 동정", 〈동아일보〉, 1957. 7. 27.

119 진성호, "그이도 살아 돌아와 함께 봤더라면", 〈조선일보〉, 1999. 4. 9.

120 "파리의 이름 높은 화랑을 장식, 신기성 지닌 30여 점 출품", 〈경향신문〉, 1962. 5. 19.

121 김상현, "구주의 표정", 〈조선일보〉, 1962. 11. 27.

122 진성호, 앞의 기사.

123 "북괴 대남 적화공작단 적발 정보부장 발표", 〈매일경제〉, 1967. 7. 8; "북괴대남 간첩사건 발표", 〈동아일보〉, 1967. 7. 8; "북괴대남적화공작단 사건 제6차 발표문", 〈동아일보〉, 1967. 7. 15.

124 "북괴 통일 방안 지지", 〈매일경제〉, 1967. 7. 15.

125 이정민, 〈동백림 사건: 냉전체제 속에서 남북의 경계를 넘은 사람들〉, 《기독교사상》 7, 2020, 40쪽.

126 동백림 사건 관련자들이 동베를린을 방문해 북측과 접촉한 배경에 대해서는 이정민, 앞의 논문, 37쪽 참조.

127 한국민족문화대백과사전(https://encykorea.aks.ac.kr/Article/E0000604)(2023. 5. 21. 기준).

128 이정민, 앞의 논문, 36쪽.

129 "초조와 긴장과 불안에 휩싸여", 〈동아일보〉, 1967. 12. 6.

130 도미야마 다에코, 이원혜 옮김, 앞의 책, 18~19쪽.

131 검찰과 재판부의 주장 내용과 관련해서는 오제연, 〈동백림 사건의 쟁점과 역사적 위치〉, 《역사비평》 여름호, 2017, 131~132쪽 참조.

132 도미야마 다에코, 이원혜 옮김, 앞의 책, 32~33쪽.

133 도미야마 다에코, 이원혜 옮김, 앞의 책, 36쪽.

134 도미야마 다에코, 이원혜 옮김, 앞의 책, 23쪽.

135 "이응노 화백 미공개 옥중작품전", 〈한겨레〉, 1990. 3. 3.

136 "옥중에 날아든 외국인의 우정", 〈경향신문〉, 1968. 4. 25.

137 오제연, 앞의 논문, 117쪽.

138 진성호, 앞의 글.

139 동백림 사건 관련자들이 교민사회에서 고립된 양상은 당시 교민들의 증언에서 확인할 수 있다. 이를 인터뷰한 내용과 관련해서는 이희영, 〈이주 여성과 분단 장치의 재구성: 동백림 사건에서 1994년 '안기부 프락치 사건'으로〉, 《현대사회와 다문화》 9, 2019, 13쪽 참조.

140 도미야마 다에코, 이원혜 옮김, 앞의 책, 179쪽.

141 홍윤리, 〈재외 미술인들을 통해 본 5·18광주민주화운동의 표상〉, 《민주주의와 인권》 2, 2020, 26~27쪽.

142 도미야마 다에코, 이원혜 옮김, 앞의 책, 180쪽.

143 도미야마 다에코, 이원혜 옮김, 앞의 책, 80쪽.

144 도미야마와 정근식의 인터뷰, 정근식, 〈5·18의 시각적 형상화와 역사공동체〉, 《5·18민주화운동 40주년 기념 학술행사―경계를 넘는 화가, 도미야마 다에코의 삶과 예술》, 2021, 144쪽.

145 富山妙子, 이현강 역, 《해방의 미학》, 한울, 1995, 211쪽; 도미야마 다에코, 이원혜 옮김, 앞의 책, 130쪽.

146 미나베 유코, 〈월경하는 화가, 도미야마 다에코의 인생과 작품 세계: 포스트콜로니얼리즘과 페미니즘의 교차지점으로부터〉, 《민주주의와 인권》 21, 2021, 81쪽.

147 富山妙子, 〈傷ついた山河―1970年、朝鮮半島からのレポート〉, 《展望》 2, 1971(서윤아, 〈도미야마 다에코의 눈에 비친 광주와 한국〉, 《5.18민주화운동 40주년 기념 학술행사: 경계를 넘는 화가, 도미야마 다에코의 삶과 예술》, 연세대학교 대학출판문화원, 2021, 62쪽에서 재인용).

148 서윤아, 앞의 논문, 2021, 62쪽.

149 도미야마 다에코, 이원혜 옮김, 앞의 책, 40쪽.

150 도미야마와 이미숙과의 인터뷰, 이미숙, 〈도미야마 다에코의 예술운동과 트랜스내셔널 연대〉, 《5·18민주화운동 40주년 기념 학술행사: 경계를 넘는 화가, 도미야마 다에코의 삶과 예술》, 연세대학교 대학출판문화원, 2021, 103쪽.

151 도미야마 다에코, 이원혜 옮김, 앞의 책, 12쪽.

152 도미야마 다에코, 이원혜 옮김, 앞의 책, 178~179쪽.

153 이미숙, 〈경계를 넘는 연대와 공명(共鳴): 화가 도미야마 다에코의 미디어 실천과 연대의 확산〉, 《동방학지》, 2021, 228~229쪽.

154 한혜진, "정신대로 끌려간 김학순 할머니 눈물의 폭로 전선의 노리개 짓밟힌 17세", 〈경향신문〉, 1991. 8. 15.

155 도미야마 다에코, 《전쟁책임을 호소하는 여행-런던, 베를린, 뉴욕 戦争責任を訴えるひとり旅―ロンドン・ベルリン・ニュ―ヨ―ク》, 岩波ブックレット, 1989, 16쪽(이미숙, 앞의 글, 2021, 218쪽 재인용).

156 도미야마 다에코, 이원혜 옮김, 앞의 책, 180쪽.